여행자의 미술관

길 위에서 만난 여행 같은 그림들

박준 지음

어바웃어북

남들에게는 아무것도 보이지 않는 어둠 속에서
고흐는 불꽃 같은 나무, 소용돌이치는 하늘과 출렁이는 샛별을 봤다.
그의 그림을 보기 전에 아를에 갔다면
그림 속 불꽃 같은 사이프러스 나무를 절대 볼 수 없었을 것이다.
그로 인해 아를과 자연, 세상이 더 아름답고 매혹적으로 느껴진다.
그가 먼저 보고 내게 알려준 황홀한 세상이다.

_본문 '낡은 구두' 중에서

그림을 보는 순간은
여행과 닮았다

나는 미술관 오너도, 갤러리 디렉터도 아니지만 나만의 미술관을 갖고 있다. 세계 여러 미술관에서 본 그림의 기억을 간직한 미술관이다. 낯선 도시를 서성일 때 종종 미술관을 찾았다. 내가 세상이 궁금해 여행을 한다면, 어떤 이는 세상이 궁금해 그림을 그린다. 미술관에서 나는 종종 그림 속 세상으로 떠났다.

나는 마티스가 그린 모로코 그림을 보고 모로코 뒷골목의 카페에 앉아 손등에 떨어지는 뜨거운 햇살을 상상했다. 데이비드 호크니의 그림을 보며 캘리포니아의 나른하고 무더운 한낮을 상상했다. 모두가 흑인들뿐인 잠비아 리빙스톤의 재래시장에서 어색하고 겸연쩍은 기분을 덜어준 건 리빙스톤 미술관에서 본 그림들이다. 그림들에는 흑인들의 새카만 얼굴이 가득했다.

낯선 그림을 보면서 내 몸의 감각은 살아난다. 그림을 보는 순간은 여행과 닮았다. 난생처음 찾은 곳을 탐험하듯 그림의 이곳저곳을 살피다 때로는 형태를, 때로는 감정이나 정신을 발견한다. 나는 마티스의 그림을 볼 때 기

뺐고, 신디 셔먼의 사진을 볼 때 슬프거나 웃었다. 마크 로스코의 그림을 보고 비탄에 젖었고, 고흐의 그림을 보며 질긴 생명력을 느꼈다. 마그리트의 그림은 환상을 주었고, 오토 딕스의 그림은 어처구니없는 현실을 적나라하게 보여주었으며, 쩐 쭝 띤의 그림은 나를 눈물짓게 했다.

그림을 보다 보니 그림에 갇혔다가 불쑥 나타난 화가들을 만났다. 그들과 얘기를 주고받으며 그들 인생을 좇아보았다. 대부분 집세를 걱정하고, 돈 때문에 연인과 헤어지고, 자식 교육 걱정하고, 연인을 찬미하거나 증오했다. 엄청난 부를 누렸건 지독한 가난에 시달렸건, 젊은 나이에 요절했건 오래도록 살았건 그들 역시 인생이란 여정의 여행자였다. 묵묵히 가건 사기꾼 소리를 들으며 호들갑스럽건, 누구 이름은 요란스레 남았고, 누구 이름은 잊혔다. 그들 인생은 대개 쌉싸래했다. 내가 지금 이 시간을 살듯 그들도 한 시대를 살았다.

오래전 난생처음 뉴욕의 모마(MoMA) 같은 미술관을 거닐던 기억을 떠올리면 지금도 마음이 훈훈하다. 옆에서 그림을 보던 이들은 종종 황홀한 표

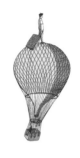

정을 지었다. 그저 그림을 보고 있었을 뿐인데 도대체 무슨 일이 벌어진 걸까?

이 책은 미술관에서 그림 속으로 떠난 몽상 이야기다. 비행기를 타지 않고 미술관에서 떠나는 여행이다. 당신을 나의 미술관으로 초대한다. 내가 길 위에서 만난 그림들이 당신을 기다린다.

어쩌다 보니 두 달째 독일과 런던을 여행 중이다. 어제는 런던의 테이트 모던 미술관에서 열리고 있는 조지아 오키프의 전시에 다녀왔다. 그녀의 그림을 통해 뉴멕시코의 분홍색 대지, 노란 절벽, 보라색 산등성이를 보았다. 동물의 하얀 골반뼈 구멍에 비친 하늘은 눈물겹도록 푸르렀다. 이 책에 미처 그녀 얘기를 담진 못했다. '여행자의 미술관' 컬렉션은 채 끝나지 않았다.

2016년 10월, 런던에서
박준

| 프롤로그 | 그림을 보는 순간은 여행과 닮았다 · 5

미술관에서 꾼 꿈

낡은 구두 · 16

절반의 방, 절반의 인생 · 21

비행 · 26

자화상 · 30

기괴한 여자들 · 34

맨해튼의 기억 · 38

텔아비브 남쪽에서 온 소년 · 42

총, 구름, 안락의자, 말 · 46

그림에 부는 바람 · 49

슬픔 · 52

캘리포니아에서 첨벙! · 54

푸른 지구의 하늘 · 58

꿈에서 본 풍경 · 60

고독 · 62

자살 · 66

집시 여인 · 70

고독한 주유소 · 72

구름 사이즈를 재는 남자 · 75

아비뇽의 여자들 · 78

생일카드 · 80

초록색 상자 · 82

달의 여행 · 85

깨진 달걀 · 86

여행자의 꿈 · 88

자유 · 90

땅으로 내려온 하늘 · 92

세상의 근원 · 95

인도의 세 소녀 · 98

굿 나잇 말레이시안 · 101

영웅적이고 숭고한 인간 · 105

꽃을 든 여인 · 108

그립지만 쓸쓸한 · 111

잠자리 헬기 · 114

바다의 조각 · 117

눈먼 사람 · 120

빛의 조각 · 123

여행과 기억 · 124

태양과 지구 · 126

슈프레강의 세 거인 · 128

맙소사 · 130

그림인가, 아닌가 · 132

그녀의 침대 · 134

빨간 방 · 136

내 곁에 있어 줘 · 138

미술관에서 만난 사람

그때 그녀가 생각 날 것이다 · 142

마르타의 초상화 · 145

런던의 방 · 150

사막의 새 · 155

동방의 신랑 · 160

여행하는 그림 · 163

흡혈귀 또는 사랑 · 166

그녀의 일기장 · 170

모로코의 테라스 · 174

페르라세즈 묘지에서 만난 남자 · 177

하얀 풍선 · 182

피렌체의 님프 · 188

여배우의 초상화 · 192

깡통과 예술 · 196

에밀리에의 키스 · 199

미라 신부 · 202

몽상가 · 205

존재하지 않는 향기 · 208

스캔들 · 212

붓꽃 한 다발 · 216

차라리 빠져 죽겠어! · 219

지옥의 문 한가운데에는 · 223

 길 위의 미술관

늪가의 유토피아 · 228

루브르 · 233

로키로 오세요 · 237

홀로 존재하는 시간 · 242

헝그리 라이언 · 244

우키요에 속 후지산을 찾아 · 252

파리의 청춘 · 257

미술관과 카지노 · 262

소설 같은 수영장 · 266

빨간색 폭탄과 사과 깡탱이 · 270

아프리카의 빛 · 274

모네의 정원, 모네의 방 · 277

파도가 조용히 끊임없이 · 284

카페 셀렉트 · 286

아오모리의 개 · 290

베를린의 냄새 · 293

나가사키의 밤 · 296

연 날리는 아이들 · 300

함부르거 중앙역 미술관 · 303

아이러브유 목욕탕 · 307

치명적 사랑 · 310

기모노를 입은 벨기에 소녀 · 313

러시아 남자, 파리 여자 · 316

저마다의 길 · 320

파리의 구슬 판타지 · 324

바닷가의 땡땡이 호박 · 328

제철소의 누드 사진 · 331

신이 비를 만드는 순간 · 334

섹시하지만 가난하지 않은 · 337

방적공장 호텔 · 341

삿포로의 피라미드 · 344

식물학자 예술가 · 347

파리에서의 하룻밤 · 349

수록 작품 목록 · 352

미술관에서
꾼 꿈

낡은 구두

.

페이스북, 인스타그램 시대다. 많은 이들이 스마트폰을 들고 남들은 어떻게 사는지 엿보느라 시간을 들인다. 스마트폰과 디지털 카메라 시대다. 이미지를 캡처하기란 너무 쉽다. 과거에는 어떤 모습을 간직하기 위해 오직 손으로 그려야 했던 시대도 있었다. 그리기 위해서는 사람과 사물을, 세상을 들여다볼 시간이 필요했다.

역설적으로 스마트폰과 디지털 카메라 때문에 사람들은 더 이상 세상을 바라보지 않는다. 바라보고 느끼는 대신 카메라 셔터부터 누른다. 찰칵, 찰칵. 아주 손쉽다.

많은 사람이 페이스북을 통해 세상과 관계를 맺지만 사람들 관계는 대개 '좋아요'를 누르느냐 누르지 않느냐로 구별된다. 남발하는 '좋아요'와 수많은 페이스북 친구들 사이에서 관계는 점점 더 공허해진다.

미술관에서도 비슷한 일이 벌어진다. 사람들은 미술관에 가지만 시간을

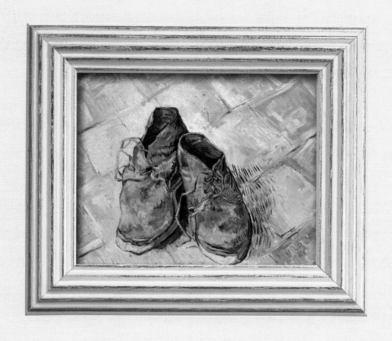

들여 그림을 보지 않는다. 그림 보는 시간보다 사진 찍는데 더 많은 시간을
쓴다. 사진을 찍는 건 그림을 오래 간직하기 위해서다. 1995년 처음 유럽을
여행할 때 나는 정말 죽어라고 사진을 찍어댔다. 미술관에 가서도 내 눈으
로 그림을 보지 않고 카메라부터 들이댔다. 다시 또 유럽에 올 수 있을까 생
각했고, 남는 건 오로지 사진뿐이라고 생각했다. 정작 한국에 돌아와 친구
들에게 사진을 보여줄 때 내가 할 수 있는 이야기는 거의 없었다. 그저 바쁘
게 사진을 찍고 스쳐 지난 탓이다. 이제와 생각해보면 좀 어이없지만 그때
는 여행의 흔적을 무작정 많이 남기는 게 중요했다.

시대가 바뀌었다. 유럽의 미술관에서 본 어지간한 그림은 클릭 몇 번으로 간단히 얻을 수 있다. 내가 직접 미술관에 가서 내 카메라로 찍었다지만 남들 사진과 다를 바 없다. 내가 찍은 사진인데 내가 잘 보지 않는다.

누군가는 고작 낡은 구두를 그렸다. 화가는 무엇이든 그릴 수 있지만 왜 하필 구두 같은 평범한 사물을 그렸을까? 그것도 구깃구깃하고 낡은 구두를.

아름다운 대상은 화가에 의해 만들어진다. 자기 눈으로 본다는 게 어떤지 고흐를 보면 알 수 있다. 그는 사물을 뚫어지도록 바라보았다. 종종 꼼짝 않고 한 곳만을 응시했다. 그는 낡은 구두를 뚫어지도록 바라보고, 구두를 그렸다. 그의 눈에는 의자도 흥미롭고 아름다웠다. 그는 구두나 의자만큼 사이프러스 나무의 생김새가 궁금했던 사람이다.

고흐의 흔적을 찾아 아를에 간 사람들이 한결같이 실망하는 이유가 여기 있다. 그들은 고흐처럼 보지 않았기 때문이다. 고흐를 따라 내 눈길은 사소한 물건들에게 향한다. 그로 인해 나는 구두와 의자, 밀밭과 사이프러스 나무를 좋아하게 되었다. 그는 내게 세상을 어떻게 다르게 볼 수 있는지 알려주었다. 그림을 보는 기쁨이자 신비로운 경험이다.

그는 세상을 떠나기 1년 전 〈별이 빛나는 밤〉이란 그림을 그렸다.
"오늘 새벽, 해가 뜨기 전에 창밖을 한참 바라봤어. 아무 것도 보이지 않는 어둠 속에서 샛별만은 매우 크게 보였어."
그는 그림을 그리기 전 동생에게 이런 편지를 썼다. 편지를 보면 그림 제

목은 '별이 빛나는 밤'이 아니라 '별빛 밝은 새벽'이 되어야 한다. 그날, 그는 새벽까지 잠을 이루지 못했거나 이른 새벽에 눈을 떴을 것이다. 편지에 쓴 대로 병실 창문을 열고 아주 오랫동안 하늘을 뚫어지도록 바라보고 또 바라보았을 것이다. 불현듯 아를의 하늘이 파도처럼 요동치고, 사이프러스 나무는 불타올랐다. 남들에게는 아무 것도 보이지 않는 어둠 속에서 그는 불꽃 같은 나무, 소용돌이치는 하늘과 출렁이는 샛별을 봤다. 그의 그림을 보기 전에 아를에 갔다면 그림 속 불꽃 같은 사이프러스 나무를 절대 볼 수 없었을 것이다. 그로 인해 아를과 자연, 세상이 더 아름답고 매혹적으로 느껴진다. 그가 먼저 보고 내게 알려준 황홀한 세상이다.

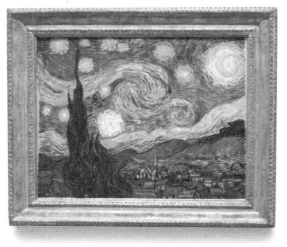

그의 그림을 보기 전에 아를에 갔다면 불꽃 같은 사이프러스 나무와 소용돌이치는 하늘을 절대
볼 수 없었을 것이다. 그가 먼저 보고 내게 알려준 황홀한 세상이다.

절반의 방,
절반의 인생

.

어떤 사람들은 그녀를 마녀라고, 심지어 암캐라고 욕한다. 그녀 때문에 비틀스가 깨졌다고 타박한다. 자기 이름보다 '존 레논의 아내'로 유명했던 여자, 오노 요코 얘기다.

슈투트가르트를 떠나 프랑크푸르트에 온 첫날, 전차 창밖으로 그녀 이름을 봤다. 쉬른 미술관에서 오노 요코 회고전이 열리고 있었다. 그녀가 올해 몇 살이지? 따져보니 아, 여든…… 여든이다.

'세기의 커플'로 불렸던 존 레논과 오노 요코. 두 사람은 다채로운 연애, 결혼, 이혼, 재혼 등으로 사람들 입방아에 오르내렸다. 존 레논은 오노 요코를 "세상에서 가장 유명한 무명작가"라고 불렀다. 세상 사람들이 그녀 이름만 알지, 예술가 오노 요코는 몰랐기 때문이다. 존 레논이 세상을 떠난 지 30년이 지나도, 오노 요코는 여전히 '비틀스 해체의 주범'이거나 '존 레논의 아내'로 유명하지 예술가로는 인정받지 못했다. 그런데 독일에서 그녀가 이렇게

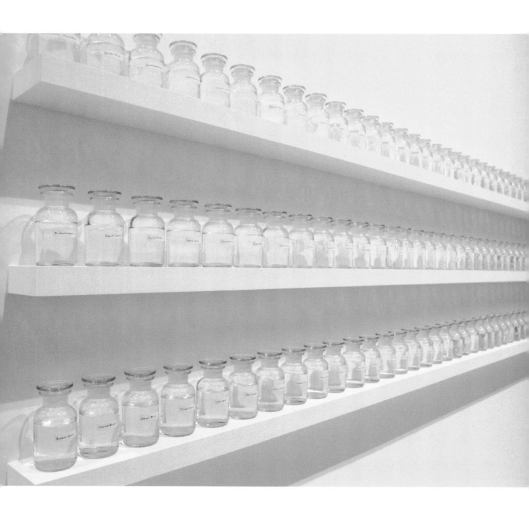

인기 있었나? 오노 요코의 회고전 '절반의 바람'은 관람객들로 만원이다.

'무엇이든 물어보세요.'

가슴에 이런 명찰을 단 그녀는 미케니아다. 벨라루스 출신의 그녀는 프랑크푸르트에서 미술을 공부하는데, 작품을 설명해주는 아르바이트 중이다. 우연히 눈이 마주친 미케니아가 나를 어디론가 데리고 간다. 수십 개의 물병이 선반에 일렬로 놓여있다.

"내가 제일 좋아하는 작품이에요."

그런데 이게 뭐람? 물병마다 이름표를 붙여놓았는데 헤르만 헤세, 나폴레옹 보나파르트…… 하는 식이다. 이름은 달라도 모양은 똑같다. 헤르만 헤세 옆에 '박준'이란 이름 붙은 물병을 놓아도 별다를 게 없다. 오노 요코는 여기에 〈물의 이야기〉란 제목을 붙이고 이렇게 썼다.

당신은 물이에요.

나도 물이에요.

우리 모두는 다른 물병에 담겨 있어요.

언젠가 우리 모두는 증발되어 버릴 거예요.

하지만 우리는 증발되어 버린 후에도

아마 물병을 가리키며 말하겠죠.

저게 나야. 저거.

우리는 늘 물병을 걱정하죠.

_오노 요코, 1967

자유는 종종 불안에 잠식당한다.
자유롭기 때문에 자유롭지 못하다.
나의 자유는 요코의 작품
〈절반의 방〉처럼 불완전하다.

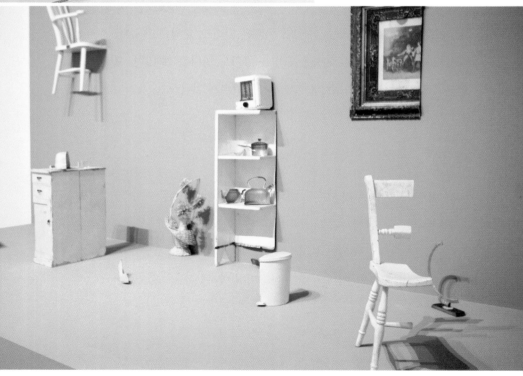

나는 미케니아를 처음 만났지만 그녀가 왜 이 작품을 좋아하는지 알 것 같다. 그녀는 나처럼 어디론가 흘러가고 싶은 사람이다.

"민스크에서 미대를 다녔는데 왠지 답답했어요. 벨라루스를 떠나 다른 나라에서 살아보고 싶었어요. 처음 독일에 왔을 때 모든 게 낯설었는데 그럼에도 불구하고 이상하게 느껴질 정도로 편안했어요. 저 물병을 보고 나서 그런 생각이 들었어요. 나는 저 물병 안이 답답했구나. 나는 떠나야 했던 사람이구나……."

나이는 상관없는 걸까. 미케니아뿐만 아니라 나도 그렇다. 여전히 낯선 거리를 떠돌아다니길 좋아한다. 하지만 자유는 종종 불안에 잠식당한다. 자유롭기 때문에 자유롭지 못하다. 나의 자유는 오노 요코의 작품 〈절반의 방〉처럼 불완전하다. 〈절반의 방〉에선 제목 그대로 하얀 방 안의 모든 물건이 절반으로 잘렸다. 서랍장도, 의자도, 주전자도, 쓰레기통도 그리고 여행가방도 전부 반쪽뿐이다. 온전한 건 하나도 없다. 나머지 절반은 어디 있을까? 오노 요코가 대답한다.

"우리 모두는 반쪽이예요. 어차피 불완전한 인생, 남은 반쪽은 당신이 채워야 해요."

내 인생의 반쪽을 어찌 채울까 생각하니 목이 마르다. 회고전이 열린 쉬른 미술관 1층에 '테이블'이란 이름의 카페가 있다. 카페 한 가운데 어마어마하게 큰 원형 테이블이 있다. 테이블을 나 혼자 차지하고 앉아 라테 마키아토를 시켰다. 여든이란 나이에 밴드를 만들어 활동 중인 오노 요코의 노래를 여기서 들으면 아주 좋을 것 같다.

비행

．

파리 시립 미술관
Musée de la Ville de Paris

1870년 10월 7일, 보불전쟁 때 파리가 독일군에게 포위당하자 레옹 강베타는 몽파르나스에서 열기구를 타고 파리를 탈출했다. 이로부터 87년 전인 1783년 8월, 프랑스의 몽골피에 형제는 세계 최초로 열기구를 하늘에 띄웠다. 열기구가 날아오르는 모습을 보기 위해 수많은 군중이 모였다. 그 중에는 루이 16세와 아내 마리 앙투아네트도 있었다. 유약하고 소심한 루이 16세도, 평생 화려한 궁전 안에서 살아온 마리 앙투아네트도 9년 후에 단두대에 오를 거란 사실은 알지 못한 채 닭과 오리, 양을 태운 열기구가 장장 3킬로미터나 날아갔다고 환호하며 흥분했다.

그해 겨울에는 가축에 이어 사람이 열기구에 탑승했다. 목숨을 건 모험이었다. 두 명의 모험가를 태운 열기구는 25분간 날았고 10킬로미터 떨어진 지점에 착륙했다. 비행은 대성공이었고, 수천 명의 관중이 환호성을 질렀다. 인류 최초의 열기구 비행이다.

레오나르도 다빈치는 하늘을 나는 꿈을 꾸고 비행기를 스케치했지만 끝내 날지는 못했다. 250년 전만 해도 하늘을 나는 건 불가능한 꿈이었다. 라이트 형제가 만든 최초의 비행기는 단 12초 동안 37미터를 날았다. 지금은 돈과 시간만 있으면 서울에서 파리로, 런던으로 만 킬로미터 정도를 날아가는 게 별 일 아니지만 옛날에는 단 몇 킬로미터를 날기 위해 목숨을 걸었다. 사람들은 목숨까지 걸고 왜 그렇게 하늘로 날아오르고 싶어 했을까?

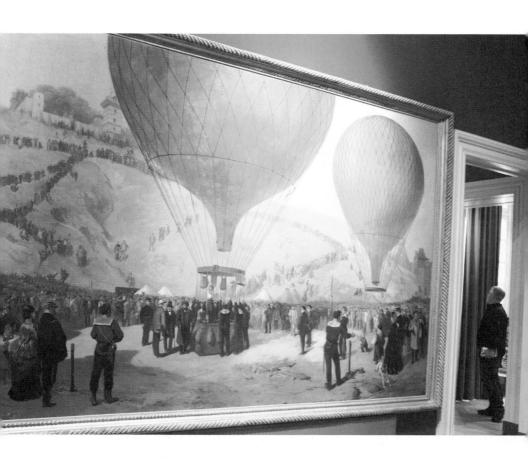

"난 언제나 나를 순수하게 해주는 곳으로 가고 싶다."

생텍쥐페리는 이렇게 말했다. 하늘로 날아올랐다가 영원히 돌아오지 않은 생텍쥐페리 정도는 아니더라도 나는 비행기를 탈 때마다 가슴이 두근거리고, 새로 만날 세상에 대한 기대감에 한껏 부푼다. 내가 비행기 타기를 좋아하는 이유다.

얼마 전에 캐나다 앨버타에 '잠시' 다녀온 적이 있다. 잠시 다녀오는 여정이어서 현지 시차에 적응하기도 전에 한국으로 돌아와 버렸고, 그러다보니 다시 한국 시차에 적응할 필요조차 없었다. 6일 사이에 2만 킬로미터를 비행했으니 피곤하긴 했다. 왕복 거리만 보면 대략 22시간 동안 지구 둘레의 반 바퀴를 비행한 셈이다.

앨버타를 오가며 탄 비행기는 '드림 라이너'였다. 비행기가 이륙하기 전
내지르는 엔진 소리가 매우 야성적이다. 거대한 기계가 아니라 살아 있는
동물의 포효 같다. 이 소리를 듣고 싶어 다시 드림 라이너에 타고 싶을 정도
다. 나는 아직도 비행기의 육중한 엔진 소리를 들으면 설렌다. 내게 비행기
를 타는 일은 생텍쥐페리의 염원 같다.

비행기를 타고 하늘로 떠오르는 게 좋다. 내게 '떠오른다'는 말은 세상이
환하고 아름답다는 말이다. 내게 '날아간다'는 말은 자꾸 눈에 떠오른다는
말이다. 앨버타 캘거리 공항을 이륙한 비행기는 이내 로키의 상공을 날았
다. 비행기에서 로키를 바라보는 게 좋았다. 전 세계로의 비행은 나의 불변
하는 꿈. 나는 날고 싶기에 비행기를 탄다.

자화상

.

화가 친구가 그랬다. 한국에선 바다 그림이 잘 팔린다고. 거실에 걸어놓기 무난하니 그렇겠지 하고 대꾸했다. 친구가 말하는 '바다 그림'은 누구나 바다인 줄 알아야 하고, 누구나 바다를 잘 그렸다고 느끼는 그림이다. 아직 한국에선 바다를 바다답게 그리지 않으면 그건 좀 팔기 힘들지 않을까 싶다.

아무튼 모든 화가는 제각각 그린다. 자기만의 시선으로 바다건 산이건 세상을 표현한다. 근사하다. 모든 여행자는 제각각 여행을 한다. 저마다 좋은 여행이라고 꼽는 이유도 다르다. 푸른 별 지구에 자기만의 족적을 남기는 일, 이 또한 근사하다. 세상을 바라본다는 점에서 여행자와 화가는 닮았다.

"자랑하는 거죠?"

어디 낯선 외국에 갔다 왔다고 하면 간혹 이런 말을 듣는다. 자랑이

라…… 누구나 가질 수 있는 경험은 아니니 뽐내고 싶은 마음이 있다. 하지만 우쭐거리는 건 아니다. 그보다는 한국 아닌 다른 세상에서 보고 느낀 뭔가를 조금이라도 전하고 싶은 마음이 크다. 내가 생각하는 '여행자'는 남들에게 보이려고 여행하지 않는다. 여행을 근사하게 포장하지도 않는다. 겸손이 아니다. 여행자는 어리석지 않다. 뭘 위해 포장하겠는가? 여행을 포장하고 내가 아닌 남에게 보이기 위해 발길을 내딛는 순간 그는 여행자가 아니라 엔터테이너다. 사람마다 지향은 모두 다를 테니 뭐, 엔터테이너도 괜찮다. 그저 내 생각에 남에게 보이려고 여행하는 이는 여행자보다 엔터테이너라는 말이 잘 어울릴 것 같다.

여행자는 누가 알아주건 몰라주건 지구라는 별에 자기의 여정을 그린다. 세상 여러 나라를 떠돌아다니는 게 참 팔자 좋아 보인다. 하지만 겉으로 보이듯 그렇게 간단하지는 않다. 나는 결혼, 돈벌이, 갖가지 사회적 관계, 친족 간의 의무, 친구들과의 관계 이 모두가 종종 덧없이 느껴졌다. 어쩌면 지금까지도 그렇다. 나는 스스로 도망을 다니면서도 늘 도망만 다니는 건 아닌가 자책했다. 떠날 수 없을 때는 지독한 갈증과 갈망에 휩싸였다. 이러지도 저러지도 못한 채, 비행기만 타면 도달할 수 있는 다른 세계를 꿈꿨다. 결국 나이만 먹고 어디에도 뿌리를 내리지 못했다.

어느 가을날, 뉴욕의 메트로폴리탄 미술관에서 이 그림을 봤을 때 소용돌이 같은 그림에 머리가 지끈거렸다. 고흐의 그림만 모아둔 방은 뜻밖에 한산했다. 여러 그림 중 하나가 자화상이었는데 주변에 워낙 다른 걸작이 많은 탓에 어느 순간에는 방 안에 있는 누구도 자화상을 보고 있지 않았다. 주

변을 오가는 사람이 모두 그를 외면하는 것 같았다.

그는 죽기 직전 서른여덟 점의 자화상을 몰아치듯 그렸다. 모두 정신병원에 있을 때 그렸다. 제 발로 들어간 정신병원에서 그는 죽기 전 1년 반 동안 자화상뿐만 아니라 훗날 우리가 걸작이라고 말하는 그림들을 쏟아냈다. 더부룩한 머리칼과 턱수염은 뜨거우리만치 붉은색인데 푸른 눈동자는 마음을 다지듯 부릅뜨고 있다.

"대성당보다는 사람 눈동자를 그리겠다."

그는 이렇게 말했지만 볼은 패이고, 눈빛은 흔들린다. 웃음기란 전혀 없다. 그는 자기 얼굴을 이렇게 그렸다. 그가 왜 그렇게 많은 자화상을 그렸는지는 모르겠지만 그는 자기를 그릴 때마다 자기 얼굴을 바라보고 관찰했을 것이다. 그는 좌충우돌하며 살았지만 제 몫의 무게를 묵묵히 졌다. 모델 구할 돈이 없어 자화상을 그리 많이 그렸는지도 모른다. 다들 자기식으로 밥벌이하느라고 허덕거리는 게 인생인지도 모르겠다. 그는 훗날 자기 그림이 천문학적인 가격으로 팔릴 줄 몰랐다. 알았다고 해도 그의 인생이 달라질 게 있을까? 사람들이 흔히 품는 순진한 기대와 달리 절망과 좌절은 인생 자체인지도 모른다. 그의 흔들리는 눈빛에서 인생의 고독과 비애를 느끼는 이유다. 자화상 속에서 그는 이렇게 말하는 것 같다.

"하루 종일 그림만 그리면서 살고 싶어 아를로 이주했는데 혼자 있다 보니 외로워서 좀 힘들군요. 예술적 동지로 함께 살고 싶었던 고갱은 끝내 떠나버리고, 내 꿈은 사라졌어요."

고흐는 답답했다. 자화상을 그렇게 많이 그렸지만 끝내 자기가 어떤 사람인지 몰랐다. 그렇지 않고서야 그렇게 허망하게 갈 리가 있나…….

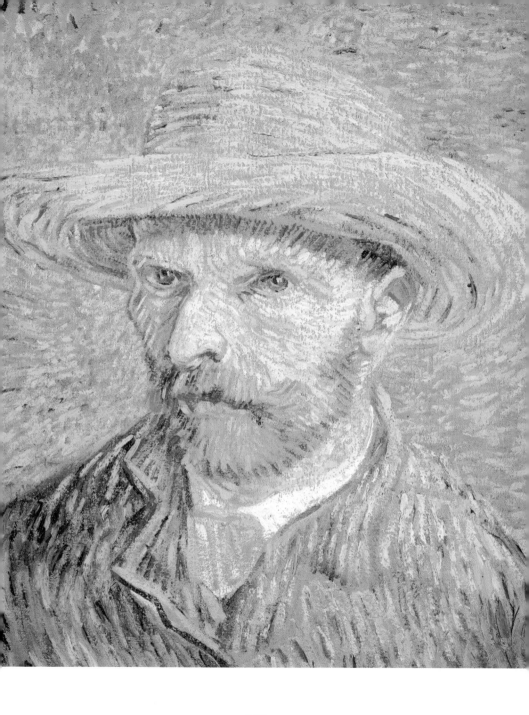

기괴한 여자들

・

　　　　　　　　　　　　베를린에서 열흘을 지내는 동안 나는
내내 하늘을 보고 걸었다. 쨍한 햇볕이 좋아 늘 양지쪽만 찾아다녔다. 한번
은 미테 지역의 한 카페를 찾아가던 길이었다. 건물 앞에 세워둔 한 장의 사
진이 눈에 들어왔다. 신디 셔먼(Cindy Sherman)의 사진전 포스터다. 신디 셔먼
은 현대사진을 말할 때 빠지지 않는 이름이다.

　'미 컬렉터스 룸 베를린'은 이름도 몰랐던 미술관이다. 미술관 안으로 들
어가니 기괴한 분위기를 풀풀 풍기는 여자들과 피에로 사진이 나를 맞는다.
오래전에 뉴욕 첼시에서 신디 셔먼의 전시를 한 번 본 적 있었는데 그때와
는 완전히 다르다. 사진의 컬러만으론 선명하고 아름답지만 한 마디로 충격
적이다. 웃음기라곤 찾아볼 수 없는 피에로가 섬뜩하리만치 나를 똑바로 바
라본다. 피에로 옆의 여자는 입 주위만 가린 마스크를 쓴 채 커다란 혀를 내
민다. 도대체 무슨 생각으로 저러는지 도무지 모르겠다. 괴상하고 기이하거

나 꺼림칙하다. 옆집에 이런 사람이 산다고 하면 공포를 느낄지도 모르겠다. 하여간 나로선 이들을 바라보는 게 쉽지 않다.

이들 모습은 '미술'이란 말과 달리 전혀 아름답지 않다. 나는 처음에 신디 셔먼이 보통 사람들과 다른 이들을 찍었다고 생각했다. 그런데 사진 속 모델 중 상당수가 바로 신디 셔먼 자신이다. 미술관 한편에 걸린 기괴한 인물 역시 모두 다른 사람처럼 보이지만 실은 한 사람, 신디 셔먼이다.

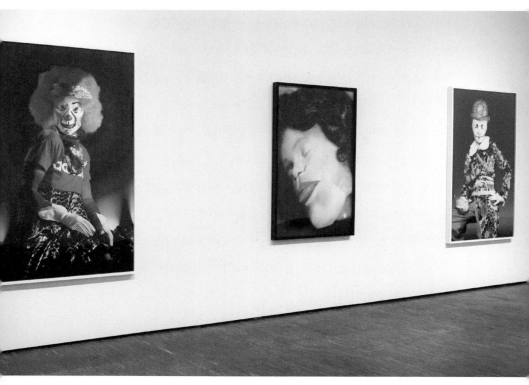

그녀는 찍는 사람인 동시에 찍히는 사람이다. 하지만 둘은 완전히 다르다. 자기를 찍었지만 찍힌 그 사람은 자기가 아니다. 그녀는 아주 다양한 모습으로 분장하고 변장했다.

그녀는 찍는 사람인 동시에 찍히는 사람이다. 하지만 둘은 완전히 다르다. 자기를 찍었지만 찍힌 그 사람은 자기가 아니다. 그녀는 아주 다양한 모습으로 분장하고 변장했다.

다음 날 나는 다시 미 컬렉터스 룸을 찾았다. 왠지 모르겠으나 어제 뭔가 놓친 것 같은 기분이다. 다시 그녀의 사진 앞에 섰다. 전시실에는 아무도 없다. 다시 또 보고 보아도 그녀의 사진은 충격적이다. 무서울 정도로 강렬하다. 그런데 자꾸 보게 된다. 나와는 다른 사람들, 그래서 마주하는 게 뭔가 거북하고 불편해 외면했다가도 이내 다시 보게 된다. 자꾸 자꾸 보게 된다.

시간이 좀 지난 후에 알았다. 그녀는 사람으로 사는 게 우스꽝스럽고 비극적이라고 말하지만, 그래서 처음에는 어쩌지 못하는 나 자신을 보는 것 같아 마음이 안 좋았지만, 그녀는 속절없는 비애에만 빠져있지 않다. 그녀의 사진은 강렬하지만 쇳소리처럼 신경을 거스르지 않는다. 그녀의 비애는 당당하고 명랑하다. '인생은 비극이지만 비극이면 뭐 어때?' 하고 묻는다 할까. 어차피 당신만 그런 것도 아니라고, 어차피 내 사진에 등장하는 캐릭터는 모두 가짜라고 한다.

인생은 속절없고 누구도 어찌할 도리가 없다고 내려놓는 순간, 구원의 희망이 생길지도 모르겠다.

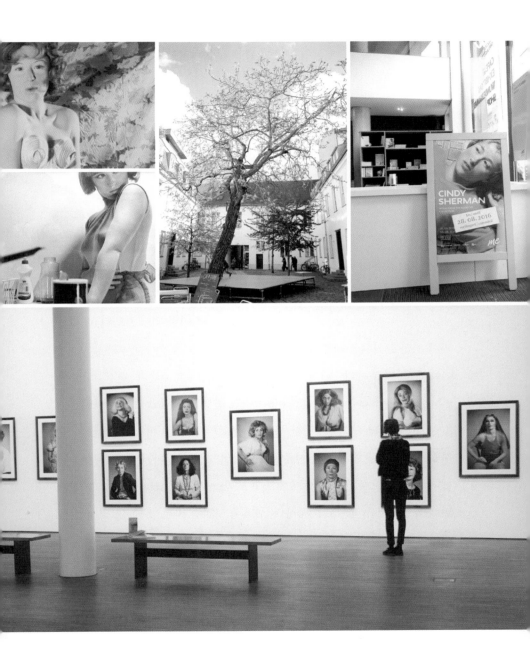

맨해튼의 기억

.

그림에 감정이란 없어 보인다. 수직선과 수평선 그리고 서너 가지 색이 전부다.

제목도 따분하다. 디자인 교과서도 아닌데 〈갈색과 회색의 구성 (Composition in Brown and Grey)〉이라니……. 반듯한 그림만 보면, 이 그림을 그린 이는 참 단조롭고 무던한 사람일 것 같다. 그런데 이 남자, 점잖게 말하면 사교댄스를 즐겼고, 곧이곧대로 말하면 모든 여자와 막춤 추기를 좋아했다. 네덜란드 출신의 화가 피에트 몬드리안 얘기다. 1940년 그는 전쟁을 피해 유럽에서 뉴욕으로 이주했다. 뉴욕에 도착한 바로 첫날 밤, 당시 미국에서 유행하던 부기우기 재즈곡을 듣고, 활기차고 즐거운 도시, 뉴욕에 빠져든다. 부기우기에 이어 그를 매료시킨 건 뉴욕 건축이다. 그는 동서남북 방향으로 격자처럼 가지런히 구획된 맨해튼 거리를 걸으며 뉴욕에 빠져들었다.

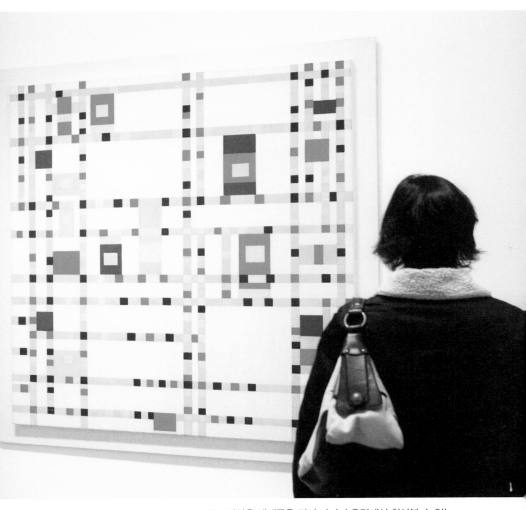

몬드리안은 맨해튼을 걸어 다니며 유럽에선 찾아볼 수 없는
'신도시' 뉴욕을 그리기 시작했다. 그게 바로 〈브로드웨이 부기우기〉다.
작품명을 알고 나니 내 눈에 이 그림은 맨해튼의 지도처럼 보인다.

서른 초반에 난생처음 뉴욕에 갔을 때 나도 그랬다. 나는 뉴욕을 이 세상 최고의 도시라고 불렀다. 뉴욕처럼 숭배되는 도시는 전 세계 어디에도 없다고 생각했다. 주말이면 할렘 125번가에 있는 재즈 클럽, 레녹스 라운지에 가서 노래를 들었다. 흑인 여자, 백인 남자, 중남미 남자와 여자, 아시아 여자가 돌아가며 노래를 부르던 레녹스 라운지는 뉴욕의 축소판 같았다.

부기우기를 좋아한 그는 맨해튼을 걸어 다니며 유럽에선 찾아볼 수 없는 '신도시' 뉴욕을 그리기 시작했다. 그게 바로 〈브로드웨이 부기우기(Broadway Boogie Woogie)〉다. 그는 뉴욕에 대한 찬사를 이렇게 표현했다.

"내 그림은 부기우기 재즈와 비슷해요."

저음의 리듬이 계속되다 화려하게 변주되는 부기우기처럼 이 그림에는 중심이란 게 없다. 자연히 눈은 그림 여기저기로 옮겨 다닌다. 정해진 게 없기에 긴장감이 생긴다. 〈브로드웨이 부기우기〉라는 제목을 알고 나니 내 눈에 이 그림은 맨해튼 지도처럼 보인다.

그림을 가만히 보고 있으면 내가 살았던 미드타운 3번가와 30번가 교차로에서 점멸하는 신호등과 각양각색 네온사인 불빛이 느껴진다. 그림을 가만히 보고 있으면 어깨가 들썩이고, 빨간 사각형, 파란 사각형, 노란 사각형, 하얀 사각형이 들썩들썩, 딴따단따 따라따라 쿵 따라라라 소리가 들려온다. 그림을 가만히 보고 있으면 뉴욕에 머물 때 매일 밤 꼭 한두 번씩 잠에서 깨게 만든 경찰차의 날카로운 사이렌 소리가 들려온다.

텔아비브 남쪽에서 온 소년

■

이스라엘의 예루살렘은 거대하고 화려한 모자이크로 치장했다. 3대 종교의 성지일 뿐만 아니라 로마식 아치, 비잔틴식 해자, 십자군과 오스만 튀르크 시대에 쌓은 성벽에다 신시가지의 쇼핑몰, 카페까지 다양한 모습을 보여준다. 신시가지 카페에서 마시는 에스프레소는 3천 년 고도에서 마시는 커피이기에 더욱 특별하다.

예루살렘이란 모자이크의 조각 하나는 신시가지의 '이스라엘 박물관'이다. 이름만큼이나 '이스라엘 정신'으로 똘똘 뭉친 이스라엘 박물관을 둘러보다 거대한 흑인 소년을 만났다. 몸은 말랐지만 키는 6미터 정도로 크다. 빨간 목걸이를 빼곤 몸에 아무것도 걸치지 않아 왠지 애처로운데 주먹만은 질끈 쥐었다. 입술이 유난히 두툼한 흑인 소년은 누구일까? 이스라엘에는 백인 유대인뿐만 아니라 에티오피아에서 온 흑인 유대인도 많다고 하니 에티오피아 소년인가? 마침 옆에 있던 미술관 직원에게 물었다.

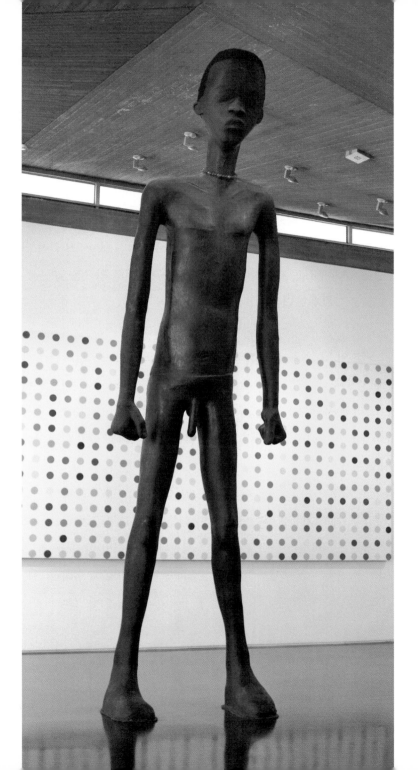

"아녜요. 텔아비브 남쪽에서 온 소년이에요. 텔아비브 남쪽은 외국인 노동자들 거주지니까 소년은 외국인 노동자의 아들이에요."

소년의 표정은 복잡하다. 눈을 감고 의연하게 서 있는 것 같기도 하고, 살짝 찡그린 듯 보이기도 하다. 1970년대 우리 아버지들이 뜨거운 모래의 땅, 중동으로 돈 벌러 갔듯 소년의 부모 역시 아프리카 수단의 다르푸르나 아프리카 북동부 에리트레아 같은 낯선 곳에서 이스라엘로 돈 벌러 온 노동자다. 사연이야 무엇이건 자기를 옥죄던 현실에서 벗어나 텔아비브로 온 사람들, 집을 떠나 새로운 삶을 찾아온 사람들이 텔아비브의 외국인 노동자들이다. 그들은 과거가 아닌 현재를 산다.

알고 보면 이스라엘은 전 세계 135개국 사람이 모여 사는 나라다. 이를테면 아빠는 이라크계, 엄마는 폴란드계, 엄마의 엄마는 프랑스계, 하지만 아이는 이스라엘 사람이란 식이다. 더욱이 이스라엘이란 나라는 1945년 이전엔 지구 상에 존재하지 않았다. 누가 누구를 외국인이라고 하기엔 뭔가 옹색하지 않은가?

텔아비브 남쪽은 고대 도시 '야파'다. 1909년 지금의 이스라엘 땅이 이스라엘 아닌 '팔레스타인'으로 불리던 시절, 유대인들이 현재의 텔아비브 지역으로 이주하기 전까지 살았던 곳이다. 그 시절에 나라 없이 이리저리 떠돌던 유대인들 처지는 현재 텔아비브 남쪽의 외국인 노동자들과 얼마나 다를까? 이들은 모두 이민자들이다. 이스라엘 아이의 아빠나 엄마, 할아버지나 할머니는 모두 자기가 태어난 나라를 떠나 이스라엘이란 새로운 땅을 찾아왔다. 이들은 이스라엘을 포위하듯 둘러싸고 있는 아랍인들에게 이렇게 말

했을 것이다.

"우리는 단지 여기 팔레스티나 땅에 둥지를 틀고 살고 싶을 뿐이에요. 우리를 두려워하지 마세요."

'팔레스티나'는 팔레스타인 같은 아랍 사람들이 이스라엘 땅을 부르는 옛 이름이다. 팔레스타인을 무차별하게 폭격해온 이스라엘 사람들 주장을 곧이곧대로 받아들여도 이스라엘 국민은 모두 팔레스티나에 둥지를 틀고 싶은 이민자들이다. 이들은 옛날에 이집트 땅에서 애처로운 외국인 노동자 신세였다. 이스라엘 박물관의 흑인 소년과 다를 게 없다. 흑인 소년은 옛날 이집트 땅의 유대 소년 처지와 다를 바 없다. 텔아비브 남쪽에서 온 소년과 소년의 아버지는 이렇게 말할 것이다.

"우리는 단지 여기 이스라엘 땅에 둥지를 틀고 살고 싶을 뿐이에요. 우리를 두려워하지 말아요. 우리를 내쫓지 말아요."

2010년 이스라엘 정부는 외국인 노동자들의 아이 400명을 추방했다. 그러면서 이스라엘 미술관에 거대한 흑인 소년 조각상을 전시하는 이유는 뭐람. 예술은 때로 액세서리다.

총, 구름, 안락의자, 말

.

뉴욕, 현대 미술관
The Museum of Modern Art, New York

중절모에 검은색 양복을 입고 등을 돌리고 선 그의 얼굴은 볼 수 없다. 총, 구름, 안락의자, 말 같은 단어만이 그의 곁을 떠돈다. 무심코 총, 구름, 안락의자, 말, 이 네 단어의 공통점을 찾아보려 하지만 좀체 떠오르는 건 없다. 꿈속에서 본 장면이라고 하기에는 남자 모습이 너무 사실적이다. 현실적이면서 또한 비현실적인 장면 속에 숨죽인 장난기가 가득하다.

한번은 그가 파이프를 그렸다. 그는 파이프를 아주 사실적으로 그려놓고 그 밑에 "이건 파이프가 아니다"라고 썼다. 틀린 말은 아니다. 이건 파이프가 아니라 파이프를 그린 그림이니까. 그러면서도 파이프 아닌 '파이프 그림'은 매우 사실적으로 아주 디테일한 명암까지 묘사해 마치 파이프를 찍은 사진으로 보인다. 그의 말이 맞다. 이건 파이프가 아니다.

나는 그가 여행자와 비슷하다고 느꼈다. 여행자는 낯선 세상을 여행하지

046

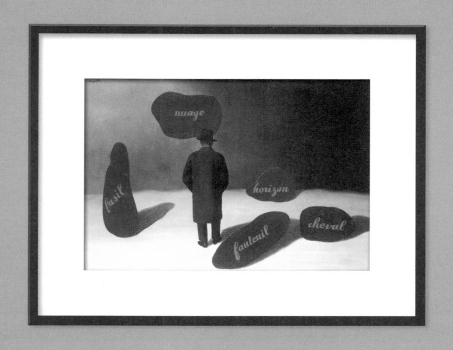

만 그는 몸이 어디론가 떠나지 않고도 몽상으로 다른 세상을 여행한다. 그
는 타고난 몽상가다. 종종 파란 하늘과 흰 구름을 그리지만 풍경화에서 보
이는 하늘이나 구름과는 완전히 다르게 전혀 엉뚱하게 그린다. 이를테면 나
폴레옹 머리와 얼굴을 하늘과 구름으로 채운다. 나폴레옹 머릿속에서 하얀
구름이 둥둥 떠다닌다. 꿈을 꾸는 사람, 몽상가(夢想家)나 하늘에서 생각하는
사람, 공상가(空想家)를 그림으로 이보다 더 잘 표현할 수 있을까?

　르네 마그리트. 벨기에 출신의 그는 항상 중절모에 검은색 양복을 입고
그림을 그렸다. 그가 그린 그림 속 인물과 똑같은 모습이다. 예순일곱, 그는

병 때문에 그림 그리기를 멈췄고 다음 해 타계했다. 타계(他界)는 다른 세상, 즉 사람 사는 세계를 떠나 다른 세계로 간다는 말이다. 타계로 간 그는 거기서 이승을 그리고 있을지 모르겠다. 그는 서로 나란히 놓일 수 없는 것들을 늘 한 자리에 두고 좋아하지 않았던가?

처음 총, 구름, 안락의자, 말 그림을 볼 때와 달리 지금은 그의 그림에서 보이는 묘한 상황은 별일 아닌 것 같다. 때로는 외롭고 의미 없는 세상에서 존재한다는 게, 산다는 게 모호함 그 자체 아니던가? 그때 내 머릿속도 파란 하늘과 하얀 구름으로 가득 차있을지 모르겠다.

나는 그가 여행자와 비슷하다고 느꼈다. 여행자는 낯선 세상을 여행하지만
그는 몸이 어디론가 떠나지 않고도 몽상으로 다른 세상을 여행한다.
그는 타고난 몽상가다.

그림에 부는 바람

■

뉴욕, 메트로폴리탄 미술관
Metropolitan Museum of Art, New York

"캔버스 위를 슬금슬금 걸어 다니며 물감을 여기저기 뿌려 놓았을 뿐이야."

이 정도면 점잖은 편이다.

"정신이 하나도 없군. 무슨 그림이 이래?"

"사기꾼 아냐?"

사람들은 그림을 보고 수군거렸다. 누군가는 어지럽다고 하고, 누군가는 벽지 아니냐고 하고, 누군가는 그 앞에서 사진이나 찍자고 한다. 누군가는 무질서에 불과하다고, 누군가는 아름답다고 한다. 그런데 이런 그림 한 점에 수천억 한다고? 도무지 믿을 수가 없다.

잭슨 폴락(Jackson Pollock), 난 처음 그의 그림을 봤을 때 제목이 없을 거라 생각했다. 아무렴, 그럴 수밖에 없지. 자기가 뭘 그리는지 모른 채 그렸을 테니까 하고 생각했다. 뜻밖에 제목이 있다. 〈넘버 26A〉, 〈넘버 6〉하는 식으로

여전히 모호하지만 '무제'는 아니다. 이런 숫자는 또 뭐람? 기이한 제목만큼 그림을 그리는 방식도 별나다. 그는 캔버스를 이젤 아닌 바닥에 깔아놓고 이른바 '드립 페인팅' 방식으로 그림을 그렸다. 전에는 어디서도 볼 수 없던 방식이었다. 그에게는 이젤도 팔레트도 다 필요 없다.

드립 페인팅이라니? 드립 커피 내리듯 페인트를 떨어뜨렸단 말인가? 하지만 그라고 처음부터 그림을 이런 식으로 그리진 않았다. 한때는 돈을 벌기 위해 풍경화나 추상화를 그렸다.

아무튼 그는 1947년부터 페인트통을 들고 캔버스 주변이나 캔버스 위에서 페인트를 흘리거나 떨어뜨리고, 때로는 막대기나 굳어진 붓으로 페인트를 뿌리며 그림을 그렸다. 아예 물뿌리개를 들고 페인트를 뿌리기도 했다. 자연히 캔버스는 점점 더 커져갔다. 재즈의 즉흥성이 좋았을까? 그는 종종 재즈를 들으며 그림을 그렸다.

〈가을 리듬, 넘버 30(Autumn Rhythm, Number 30)〉

이번에는 '넘버 30'이다. 30이라…… 넘버 29면 뭐가 달라지나 모르겠다. 일단 그림은 크다. 가로 5.26미터 세로 2.67미터에 달한다.

'가을 리듬'이라…… '봄 리듬'이나 '겨울 리듬'이라고 해도 될 듯싶은데 꼭 집어 '가을 리듬'이라고 한 이유는 뭘까? 그림 앞의 벤치에 앉아 한참 그림을 들여다보았다. 엉킨 실타래 같다.

가만 보니 흰색, 검은색, 연한 갈색, 연한 청회색, 네 가지 색만이 뒤엉켜 있다. 제일 먼저 검은색이 보였고, 그다음으로 흰색과 갈색, 마지막으로 청회색이 보였다. 그다음에는 가늘거나 굵은 선, 묽거나 진한 얼룩, 파편처럼

흩어진 점이 눈에 들어왔다.

　어느 순간 그림 위로 서늘한 바람이 살랑살랑 불어왔다. 외롭고 쓸쓸하게 부는 으스스한 바람에 나뭇잎이 뚝뚝 떨어졌다. 살결에 닿는 차가운 공기가 으스스했다. 나는 무작정 뉴욕에 와 시작도 끝도 알 수 없는 길을 걷고 있다. 며칠 전에 만났던 어느 친구는 "내가 태어난 이유를 꼭 알고 싶어요"라고 말했다. 그녀는 예쁘고 똑똑한 사람이었다. 오늘 걷는 길은 좀 쓸쓸하다. 겨울처럼 차가운 가을이다.

사람들은 그림을 보고 수군거렸다.
누군가는 어지럽다고 하고,
누군가는 벽지 아니냐고 하고,
누군가는 무질서에 불과하다고 한다.

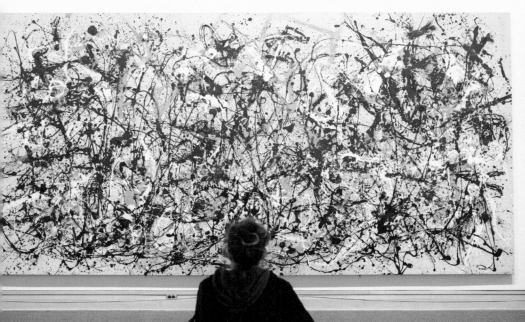

슬픔

.

어느 날 나는 잿빛 피부와 잿빛 머리카락을 가진 그녀를 만났다. 아주 긴 머리카락을 가진 그녀의 얼굴에는 애수가 배어있다. 그녀의 팔은 아주 가느다랗고 손가락은 유난히 길다. 그녀의 길고 가는 잿빛 손가락을 보자 묘한 슬픔이 차올랐다. 나는 어디선가 그녀를 본 적 있다. 하지만 기억하지 못한다. 그녀가 말했다.

"당신은 나와 같은 사람이군요. 어디에도 속하지 못하는 사람."

그녀의 잿빛 얼굴이 흔들렸다. 나와 똑같은 표정의 사람. 그녀는 제 자리가 없는 사람이다.

누군가 내가 안주할 자리를 내주어도 나는 그 자리로 쉬이 들어가지 못한다. 끝을 알 수 없는 갈망 때문에 늘 길 위에서 서성인다. 돌아갈 자리가 없다. 어쩌지 못하는 슬픔 같다.

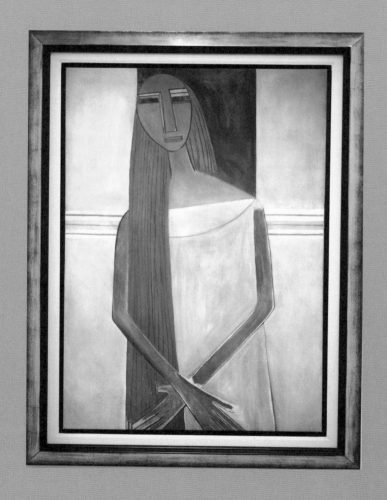

캘리포니아에서 첨벙!

■

런던, 테이트 브리튼 미술관
Tate Britain Gallery, London

어느해 겨울, 런던에서 일주일을 지내는 동안 거의 매일 비가 내렸다. 따사로운 햇살은 포기하고, '여기는 런던이니까'하며 우산도 쓰지 않은 채 비를 맞고 돌아다녔다. 청승은 아니다. 비가 자주 와서 그런지 런던 사람들은 어지간한 비는 전혀 신경 안 쓴다. 런던에선 다들 그러니 나도 뭐 그러려니 한다. 하지만 우산에 미련을 두지 않는다고 햇살이 그립지 않을 리 없다.

런던을 떠나기 전날 아침이다. 창밖은 아니나 다를까, 어제와 마찬가지로 찌뿌듯하다. 매일 아침 흐린 하늘을 마주하는 건 런던의 일상이다. 문득 따사로운 햇살이 무척 그립다. 대충 아침을 먹고 테이트 브리튼 미술관에 가기 위해 집을 나섰다. 그런데 테이트 브리튼 미술관 앞에 도착했을 때 믿을 수 없는 일이 벌어졌다. 갑자기 햇살이 내리쬤다. 다짜고짜 물세례처럼 햇살세례를 받았다.

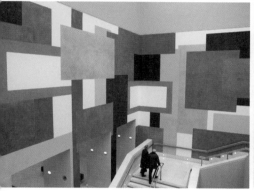

때는 12월, 따가운 여름 햇살이 아닌 부드럽고 따사로운 봄날의 햇살이었다. 햇살만큼 내 얼굴도 빛났다. 런던에서 처음이자 마지막으로 �쬔 햇살이다. 햇살을 한 줌이라도 더 받겠다고 미술관 건물 앞 벤치에 앉았다. 축복은 오래가지 않았다. 5분 후 햇살은 온데간데없이 사라졌다. 일주일에 딱 5분 동안 가질 수 있는 행운이었다. 운이 좋다.

환한 햇살의 축복 덕분일까. 기분 좋게 들어간 테이트 브리튼 미술관에서 다시 캘리포니아의 햇살과 만났다. 청록색 수영장 물 위로 청록색 하늘이

펼쳐졌다. 투명하고 밝은 햇살이다. 데이비드 호크니의 그림 〈첨벙〉이다.

데이비드 호크니 씨, 드디어 만났군요. 제목이 〈첨벙〉이라고요?

런던에 오기 전 때마침 호크니의 책을 읽었는데 눈앞에서 갑자기 그의 그림을 만나니 아주 반가웠다. 수영장 물속으로 첨벙 뛰어드는 순간처럼 느닷없이 호크니를 만난 기분이랄까. 〈첨벙〉이란 제목처럼 호크니는 수영장에서 누군가 첨벙! 물속으로 뛰어든 후에 단 2, 3초의 순간을 그림으로 그렸다. 지극히 단순화시켜 그린 두 그루의 야자나무, 건물과는 달리 튀어 오른 물살만은 아주 자세히 그렸다. 마치 첨벙! 하는 시간을 정지시켜 버린 듯한, 맨눈으론 볼 수 없는 순간이다. 그는 이렇게 말했다.

"첨벙! 하는 2, 3초의 순간을 그리는데 열흘 넘게 걸렸다고요."

누군가는 영국인 데이비드 호크니의 그림을 보고 미국인 에드워드 호퍼의 그림이냐고 물었다. 두 사람의 그림은 얼핏 비슷하게 보이기도 하지만 호크니 그림은 일견 팝아트스럽다. 이 그림만 봐도 물살을 제외하곤 아주 손쉽게 그려냈다.

그는 런던 출신이지만 〈첨벙〉은 런던 아닌 캘리포니아에서 그렸다. 그는 한때 미국에서 살았다. 캘리포니아에서 지낸 7년 동안 수영장 그림을 여럿 그렸는데 각각의 그림에서 끊임없이 변하는 수면의 모습을 다르게 표현했다. 그는 맨눈으론 거의 볼 수 없는 '첨벙'의 순간에 확실히 꽂혔던 모양이다.

"캘리포니아에선 무더운 날씨 탓에 거의 모든 집이 수영장을 갖고 있어요. 1년 내내 추운 영국에서 집에 수영장이 있다고 하면 호화주택이라고 생각하겠지만 캘리포니아에선 특별할 게 없어요. 무더운 날씨 때문이죠."

이 그림에서 사람은 보이지 않는다. 의자마저 하나뿐이라 좀 쓸쓸하다.

하지만 캘리포니아의 나른하고 따사로운 햇살 때문일까? 수영장 수면 위로 부서지는 물살과 햇살은 다이빙 보드에서 물속으로 뛰어든 순간을 축복한다. 영국인의 눈에 비친 미국 캘리포니아의 모습은 그저 첨벙이다. 테이트 브리튼에서 호크니는 첨벙, 수영장 물속으로 뛰어들었고 나도 그의 뒤를 따라 첨벙, 수영장 물속으로 뛰어들었다. 첨벙 소리가 난 후에는 다시 고요하다. 청록색 수면을 향해 놓인 노란색 다이빙 보드에서 하늘과 수영장 사이 살색 정원을 둘러보며 나는 다시 한 번 첨벙, 물속으로 뛰어든다.

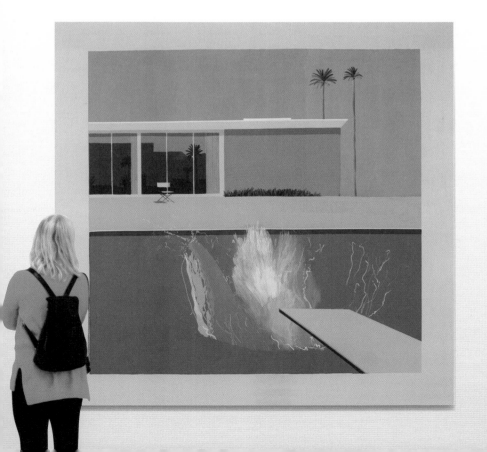

푸른 지구의 하늘

■

가나자와, 21세기 미술관
Twenty-First Century Art Museum, Kanazawa

　　　　　　　　일본 가나자와에 있는 21세기 미술관
은 거대한 원형으로 지어졌다. 지름이 113미터에 달하는 동그란 모양이다.
미술관의 어느 문 안으로 들어서니 커다란 방이 나왔다. 가로세로 길이가
각각 11미터 정도 되는 방 안에 흰 구름과 파란 하늘이 있다. 하늘은 하늘
인데 네모난 사각형 안에 들어 있다. 방 천장에 있는 하늘이다. 이 방에서는
하늘을 전시한다. 때로는 푸른 하늘, 때로는 흘러가는 흰 구름이 사각형 안
에 담겼다. 엄청나게 큰 잠자리채로 쏙 하고 잡아들인 것 같은 하늘이다. 나
는 한동안 방 안에 앉아 변해가는 하늘을 바라보았다.

　머리 위로 빛이 지나간다. 이 방에서는 하늘을 보기만 하는 게 아니라 하
늘을 느낀다. 미술관에서 만나는 하늘이자 푸른 별 지구의 하늘이다. 방 한
편에 앉은 내 등 뒤로 거대한 창이 생겼다. 빛의 창이다.

이 방에서는 하늘을 전시한다.
때로는 푸른 하늘,
때로는 흘러가는 흰 구름이
사각형 안에 담겼다.

꿈에서 본 풍경

■

뉴욕, 현대 미술관
The Museum of Modern Art, New York

빨간 문은 항상 열려 있다. 하지만 그 안은 도무지 알 수 없는 세계다. 나는 그 세계가 궁금했다.

나는 빨간 문 안으로 들어가자마자 한 여자를 보았다. 여자는 큰 칼을 들고 풀밭 위를 달려간다. 여자 머리 위로 한 마리 새가 날아간다. 칼을 든 그녀가 무서웠다. 나는 그녀를 피해 지붕 위로 올라갔다. 거기에는 한 남자가 있다. 남자는 발끝으로 선 채 어린 여자아이를 안고 있다. 여자아이를 보호하는 건지, 해치려는 건지 모르겠다. 남자의 손끝은 커다란 문손잡이로 향한다. 남자가 문손잡이를 잡아당기려고 하자 나는 칼 든 여자는 잊은 채 또 다른 세계가 열릴까 강한 호기심이 일었다. 남자는 문 안으로 사라지려는 걸까? 그가 안으로 들어가면 나는 어떻게 해야 하지? 나도 그를 따라가야 하나? 위험하진 않을까?

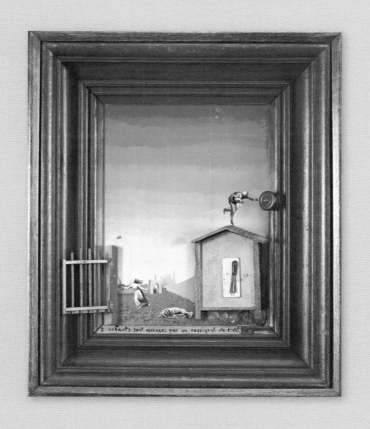

다른 세계로 통하는 입구에는 늘 문턱이 있다. 문턱은 보일 때도 있고 보이지 않을 때도 있다. 나는 그를 따라야 할지, 아니면 빨간 문밖으로 돌아가야 할지 알 수 없어 외롭고 답답해졌다.

고독

.

프랑크푸르트, 프리드리히 에베르트 안라게 거리
Friedrich-Ebert-Anlage, Frankfurt
뉴욕, 소호 다이치 프로젝트 갤러리
Soho Deitch Project Gallery, New York

독일의 프랑크푸르트에서 오래된 카페를 찾아다녔다. 102년 된 카페 바커즈, 123년 된 립프라우엔베르크, 그리고 장장 537년 된 레스토랑 베르트하임에서 독일 스타일의 커피, '라테 마키아토'를 마셨다. 그러던 어느 날 우연히 전차 안에서 '거인'을 보았다. 거인의 발 옆으로 승용차들이 쉬지 않고 오갔다. 조너선 보로프스키(Jonathan Borofsky)가 만든 〈해머질하는 남자〉다. 하지만 가엾게도 팔 하나가 없어 해머질 하는 모습은 볼 수 없었다. 거인은 고개를 숙이고 전차에서 내린 나를 내려다보았다.

"거인의 심장이 어디 있는지 아세요? 손과 마음 사이에 있답니다."

보로프스키는 이렇게 말했다. 그는 어렸을 때 아빠 무릎에 앉아 하늘나라에 산다는 거인 얘기를 들었다. 거인은 사람들을 위해 좋은 일을 한다. 아빠의 얘길 들으며 그는 거인을 만나러 하늘로 올라갔다. 어른이 된 그는 스스

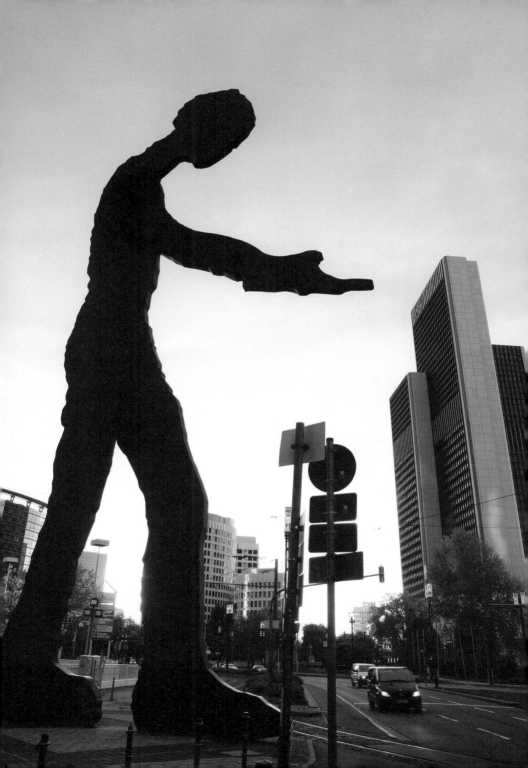

로 거인을 만들었다. 아빠 얘기 속의 거인처럼 거인은 여전히 사람들을 위해 쉬지 않고 일한다.

그가 만든 거인은 프랑크푸르트뿐만 아니라 서울 광화문에도 있다. 과천 국립 현대 미술관 잔디밭에선 단정하게 서서 하늘을 향해 노래를 부른다. 홀로 일하고 홀로 노래 부르는 거인은 고독해 보인다.

한번은 뉴욕 소호의 다이치 프로젝트 갤러리에 갔다. 보로프스키의 '인간의 구조(Human Structure)'란 전시가 열리고 있다. 울긋불긋한 수많은 사람 형상을 쌓아 올렸다. 남자도 있고 여자도 있다. 비닐 같은 폴리카보네이트로 만든 파란 사람, 빨간 사람, 노란 사람, 투명한 사람…… 색은 달라도 한결같이 손을 맞잡고 있다. 남녀의 구분은 별 의미 없다. 사람은 모두 견고한 관계 속에 살아간다. 살아가야 한다.

나는 갑자기 가슴이 답답해졌다.

집을 떠나 길 위에서 보내는 시간이 길어지면 사람들은 묻는다.

"외롭지 않아?"

글쎄, 여행을 하면서 혼자라는 게 좋으면 좋았지 외롭다는 생각을 한 적은 거의 없다. 나이가 좀 들자 '혼자'라는 게 가끔 자연스럽지 않게 느껴진다. 나보다 훨씬 적은 나이에 가족을 이루고 사는 이들과 마주할 때다. 하지만 여전히 혼자가 좋다. 세상에서 홀로 떨어져 있는 것처럼 좀 외롭고 쓸쓸해도 고독이 좋다. 홀로 존재할 수 없다는 걸 알지만 어리석게도 홀로 존재하고 싶다. 여행을 하는 이유다.

사람은 대부분
견고한 관계 속에 살아가지만,
나는 여전히 혼자가 좋다.
홀로 존재할 수 없다는 걸 알지만
어리석게도 홀로 존재하고 싶다.
내가 여행하는 이유다.

자살

.

오래전 일이지만 뉴욕에서 죽고 싶었던 적이 있다. 출판사에서 제법 큰돈을 받고 책을 쓰겠다며 뉴욕에서 지낼 때다. 요즘은 자기가 공황장애라고 고백하는 유명인들을 많이 보지만 그때는 '공황장애'라는 말 자체를 사람들이 모를 때다. 나는 '어떻게 죽지?' 하고 고민하다 퀸즈에서 우연히 만난 남자, 샘 사모레(Sam Samore)에게 도움을 청했다.

"물론 나도 죽고 싶었던 적이 있었지."

그가 한 남자의 얘기를 들려주었다.

비좁은 욕실 거울 앞에 한 남자가 서 있었다. 배는 불룩 나오고 머리는 벗어졌다. 그는 지금 큰 실의에 빠져있다.

"도대체 지금 하는 일을 언제까지 해야 하지?"

그는 스스로에게 물어보지만 답을 찾을 수 없다.

"내가 누구인지 모르겠어."

결국 남자는 죽기로 마음먹었다. 그런데 어떻게 죽지? 방법이 문제다. 목을 매다는 게 가장 고통이 적다잖아. 누군가의 조언대로 그는 목을 매달기로 결심했다. 샤워기 호스가 눈에 띄었다.

"저거면 되겠어."

그는 샤워기 호스를 목에 감고 바닥에 스르르 주저앉았다. 그는 이렇게 죽었다.

나는 그가 부러웠다. 내가 누구인지 모르겠어⋯⋯. 나 역시 그와 똑같은 고민을 하고 있었다. 나도 죽기로 마음먹었다. 나는 그처럼 욕실로 가 샤워기 호스를 목에 감고 바닥에 스르르 주저앉았다. 나는 세상의 무고한 희생자야. 불쌍해. 이렇게 죽으려는 순간 여자 친구의 말이 떠올랐다.

"내가 누구인지 아는 사람이 얼마나 되겠어?"

그녀의 말도 내 결심을 돌리지 못했다. 목에 샤워기 호스를 감고 눈을 감았다. 눈 안이 새까매졌다.

이렇게 죽고 나면 파란 하늘이 그리울 거야. 파란 하늘⋯⋯.

문득 인도 라닥의 새파란 하늘, 눈이 시릴 정도로 푸르른 라오스의 하늘이 생각났다. 파란 하늘에 이어 흐린 하늘도 아슴푸레하게 생각났다. 베트남 북부 산간지역인 사파에서 지낼 때다. 하루도 빠지지 않고 매일 비가 내리고 날은 흐렸다. 10달러짜리 호텔방은 춥고 습했다. 한번은 호텔 테라스에 앉아 커피를 마시는데 먹구름 저편에 푸른 하늘이 슬쩍 드러난다. 마치

뿌연 먹구름에 구멍이 뚫려 먹구름 너머가 보이는 것 같았다. 아, 그전까지
몰랐다. 하늘은 언제나 푸르렀다! 먹구름이 푸른 하늘을 잠시 가렸을 뿐이
지, 하늘이 새카만 게 아니었다. 여행과 비슷했다. 여행을 하면 힘든 일도 생
기지만 여행 자체에 문제가 있는 건 아니다. 하늘과 여행뿐만 아니라 인생
도 비슷하구나. 힘들다고 인생 자체에 문제가 있는 건 아니구나. 그럼 죽을
이유는 없네. 그럼 좀 더 살아봐도 좋겠다.

　나는 다음에 죽기로 하고 목에서 샤워기 호스를 풀었다.

　나는 다시 내 인생의 주인공이 되었다.

비좁은 욕실 거울 앞에 한 남자가 서 있다.
배는 불룩 나오고 머리는 벗어졌다. 그는 지금 큰 실의에 빠져있다.
목에 샤워기 호스를 감아보지만, 그다지 성공할 뜻은 없어 보인다.
그런 그를 이웃집 돼지가 걱정스럽게 바라보고 있다.

집시 여인

■

뉴욕, 현대 미술관
The Museum of Modern Art, New York

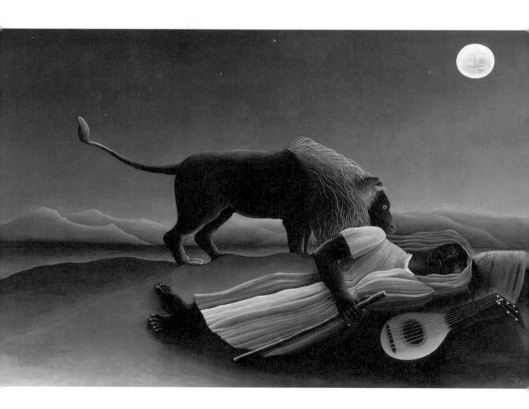

#1

프놈펜 벙깍 호수에 노을이 지고 있었다. 게스트하우스의 바(Bar) 지붕 위에 쿠션을 깔고 엎드려지는 노을을 바라보며 맥주를 마시던 그녀가 말을 건넸다.

"너무 아름다워요. 기분이 너무 좋아요!"

그녀 이름은 엘라, 오스트리아에서 왔다. 노을 탓인지, 맥주 탓인지 얼굴이 발갛다. 그녀는 집을 떠나 1년째 아시아를 여행 중이다. 몇 개월도 아니고 1년이나 여행을 하냐고 물으니 이렇게 답했다.

"당신이 오스트리아에 대해 어떻게 생각하는지 모르겠지만 난 답답했어요. 오스트리아는 모든 게 완벽한 나라거든요. 내가 더 이상 뭘 해볼 게 하나도 없었어요."

#2

사막에 달이 떠올랐다. 푸르지만 그윽한 달빛이 하늘을 가득 채웠다. 광활히 펼쳐진 모래언덕이 끝 간 데 없이 이어진다. 검은색 피부를 가진 집시 여인은 깊은 잠에 빠졌다. 그녀는 오늘도 하루 종일 사막을 걸었다. 고단한 하루를 보냈으나 잠자는 그녀의 얼굴은 웃고 있다. 여인이지만 소지품은 단출하다. 만돌린과 물 항아리, 모래 위에 깐 작은 담요 한 장, 그리고 잠을 자면서도 손에서 놓지 않는 지팡이가 전부다. 사막을 걷고, 음악을 연주하고, 달빛 아래 잠을 자는 그녀는 여행자이자 예술가다.

우연히 그녀 곁을 지나던 맹수가 그녀에게 다가와 채취를 맡는다. 사자는 그녀를 가만히 바라볼 뿐이다. 그의 채취를 기억이라도 하겠다는 듯. 달빛 때문일까? 그녀는 시처럼 잔다. 달이 웃고 있다. 달처럼 그녀도 웃는다.

고독한 주유소

·

뉴욕, 현대 미술관
The Museum of Modern Art, New York

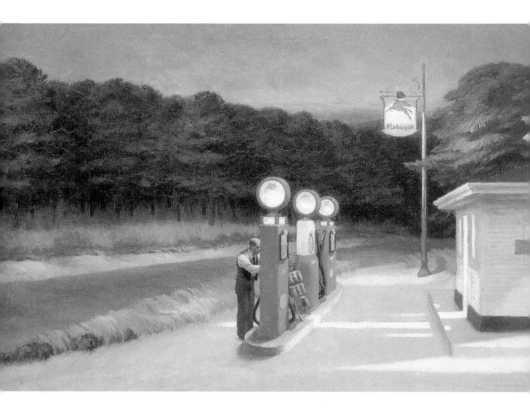

미술관에 걸린 많은 그림을 보다 문득 나와 닮은 그림을 발견한다. 그림 속 인물이 나와 비슷하다는 게 아니라 단순히 어떤 그림을 보며 나 같다고 느낀다. 때로는 그림에서 나의 꿈을, 때로는 나의 슬픔을 본다.

에드워드 호퍼가 그린 미국 시골 주유소 같은 그림이 그렇다. 나는 호퍼 때문에 미국 시골 여행을 꿈꾸게 되었다. 호퍼의 시골 주유소 풍경 속으로 들어가고 싶다. 〈주유소〉뿐만이 아니다. 나는 호퍼의 〈밤의 사람들〉이란 그림 때문에 뉴욕의 다이너를 유심히 살펴보게 되었고, 〈호텔방〉이란 그림 때문에 온갖 나라의 호텔방을 사진으로 찍기 시작했다. 태국 남부를 차로 여행할 때는 심야에 호퍼의 주유소 같은 고적한 주유소를 발견하고 좋아했다. 널찍한 주유소에는 사람도, 차도 없었다. 흑백영화의 한 장면처럼 고독했다.

아프리카 나미비아의 나미브 사막을 여행할 때도 내 키만 한 선인장이 있는 사막에서 호퍼의 주유소를 보았다. 피부를 바삭바삭하게 말릴 것 같은 강한 햇볕 아래 외롭고 고독한 주유소였다. 세상에나, 잠깐이나마 이름마저 '고독한(Solitary) 주유소'인 줄 착각했는데 '솔리테어(Solitaire)' 주유소다. 솔리테어 주유소에서 눈부실 만큼 밝고 투명한 사막의 햇빛을 받으면서 나는 고독했다. 파란색 공중전화부스가 있어 다행이다. 나미비아 텔레콤. 수화기 위에는 그림으로 전화를 거는 법이 그려져 있다. 전화가 있고 전화를 거는 법은 알지만 전화를 걸 곳은 없다. 공중전화가 있어 더 고독하다.

구름 사이즈를 재는 남자

∎

가나자와, 21세기 미술관
Twenty-First Century Art Museum, Kanazawa

미술관의 자자한 명성을 좇아 가나자와란 낯선 도시를 두 번 찾았다. '21세기 미술관'이란 이름은 좀 거창하지만 이름과 달리 매우 사랑스럽다. '퓨전21'이란 미술관 카페 이름은 좀 촌스럽지만 런치 메뉴는 정말 맛있고 값도 싸다.

21세기 미술관은 동그란 원 안에 여러 개의 하얀색 블록을 붙여 놓은 것 같다. 블록 중 하나는 원통 모양인데 꼭대기에 한 남자가 서 있다. 두 손을 활짝 벌린 채 긴 막대기 같은 걸 들고 있다. 하늘을 향해 경배라도 드리나? 뭘 하나 싶었더니 자기 키만 한 자를 들고 구름의 크기를 재고 있다. 자? 길이를 재는데 쓰는 학용품 말이다.

〈구름 사이즈를 재는 남자〉란 조각이다. 1961년 미국영화 〈버드맨 오브 알카트라즈(Birdman of Alcatraz)〉의 마지막 부분에서 영감을 받았다고 한다.

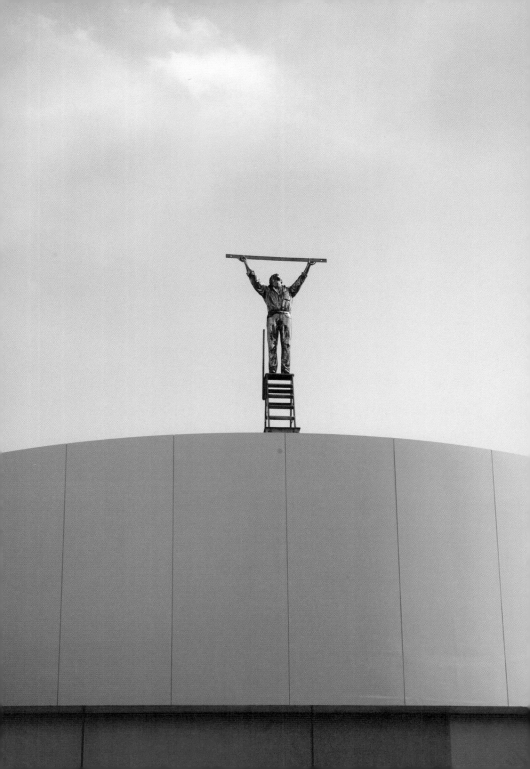

영화의 배경은 샌프란시스코 만의 바위섬인 알카트라즈 감옥이다. 미국의 전설적인 갱 두목인 알 카포네가 실제 수감될 정도로 육지에서 완전히 격리된 곳이다.

영화는 알카트라즈 감옥에 54년 동안 갇혀 있었던 남자 얘기다. 그는 54년의 수감 기간 중 42년을 독방에서 지냈다. 외로움 때문일까. 그는 언제부터인가 새를 키우기 시작했다. 독방에서 새를 기르며 외로움을 덜었던 그는 감옥에서 더 이상 새를 키울 수 없는 상황에 처하자 이렇게 말했다.

"이제 난 구름의 사이즈를 잴 거예요."

그의 말이 오랫동안 귓전을 맴돌았다. 나도 30센티미터 자 하나를 꺼내 들고 아파트 베란다 저편 하늘에 떠 있는 구름 길이를 재보았다. 구름을 재는 내 모습이 시를 쓰는 것 같다.

구름 사이즈를 재는 남자는 새를 키우다 세계적인 조류학자가 되었지만 결국 감옥에서 생을 마감했다. 이 영화는 실화다.

아비뇽의 여자들

.

뉴욕, 현대 미술관
The Museum of Modern Art, New York

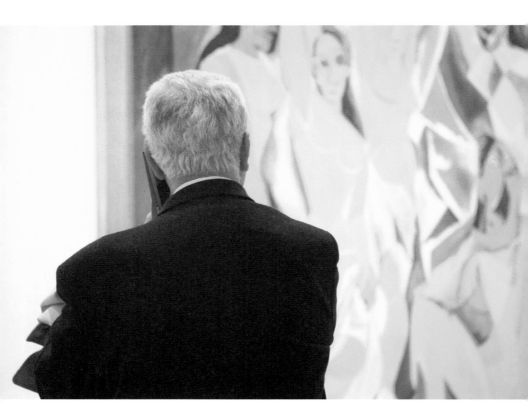

아주 노골적인 밤이다. 방마다 다른 여자들이 있다. 어느 방에는 백인 여자가, 어느 방에는 흑인 여자가, 어느 방에는 아시아 여자가 있다. 어느 방에는 이탈리아 여자가, 어느 방에는 루마니아 여자가 있다. 어느 방에는 아주 뚱뚱한 여자가 있는데 너무 뚱뚱해 문밖으로 나올 수 없을 정도다. 어느 방에는 피부가 쪼그라들어 주름이 자글자글한 여자도 있다. 나는 여자들을 힐끔힐끔 구경했다.

벌거벗은 여자들 투성이다. 하얀 시트를 걷고 막 침대에서 일어난 여자도 있다. 가림막을 제치고 벌거벗은 몸을 드러낸 여자도 있다. 부끄러운 기색의 여자는 없다. 알몸이 아니라 군복을 입고 총을 들었다면 곧 전투에 참가할 병사들처럼 당당하다. 여자들 앞을 지날 때마다 모두가 나를 뚫어져라 바라본다. 여자들의 무심한 표정에는 한 가닥 웃음조차 없다. 얼굴만 바라본다면 수도자의 얼굴처럼 담담하다. 생각도, 감정도 없는 것 같다.

한 여자는 나와 눈이 마주치자 나를 조롱하듯 다리를 천천히 벌렸다. 나는 어찌할 바를 몰라 성급히 눈을 돌렸다. 검은 얼굴의 한 여자는 커튼을 젖히고 나를 향해 당장 뛰쳐나올 기세다. 나는 눈을 어디에 두어야 할지 몰라 난감했다. 나는 여자들을 똑바로 바라보는 게 힘들었다.

여기는 바르셀로나의 인간시장, '카예 아비뇽'이다. 뉴욕 현대 미술관 (MoMA) 한복판에 있다.

생일카드

.

처음에는 그저 분홍색 하트인 줄 알았다. 화려한 분홍색 하트 위에 나비가 펄펄 나는 모습을 그린 줄 알았다.

더구나 제목은 〈생일카드〉다. 자연히 누군가의 탄생을 사랑으로 축복하는 생일카드라고 생각했다. 두어 걸음 분홍색 하트에 다가가자 갑자기 기분이 섬뜩했다. 나비는 그림이 아니다. 실제 나비의 박제다.

결국 분홍색 하트 속에 죽은 나비를 선물이라고 담았다. 영국 예술가, 데미안 허스트가 만든 생일카드다.

나비뿐만이 아니다. 그는 방부 처리된 동물 사체로 '예술'을 한다. 죽은 상어를 유리 상자에 넣고, 〈살아있는 자의 마음속에 있는 죽음의 육체적 불가능성〉이란 식의 말장난을 한다. 세상은 그가 깐죽대는 게 필요했을까? 누군가는 죽은 상어, 아니 〈살아있는 자의 마음속에 있는 죽음의 육체적 불가능성〉이란 작품을 137억 원에 샀다. 이런 식으로 그는 마흔 초반에 세계적 작

가가 되었다.

정말 이상하다. 세상은 정말 이런 작가를 필요로 했을까? 가로 길이만 5미터가 넘는 대형 수조에 방부 액을 채우고 그 안에 거대한 상어를 담가놓은 게, 아니 절여놓은 게 전부 아닌가? 나는 사진으로 밖에 보지 못했지만, 사진만 봐도 참 난감했다. 상어는 작은 눈을 부릅뜬 채 날카로운 이빨 넘어 목구멍 속까지 다 내보일 만큼 다 잡아 먹을 듯 입을 벌리고 있다. 도대체 왜, 무엇 때문에 이렇게?

죽은 상어 시체에 붙인 제목은 또 어떤가? 살아있는 사람의 마음속에선 죽음이 물리적으로 불가능하다? 뭐 이런 얘기를 하는 것 같다고 생각했지만 별 공감은 되지 않았다. 살아있는 생명에 관해 얘기하면서 상어라는 생명체에 대해서는 이래도 되나?

내게 그의 상어나 분홍색 하트 속의 나비는 포르노그래피 같다. 아무 맥락 없이 자극적인 장면만 늘어놓는다. 그는 시각적인 충격과 말로 예술을 한다. 그가 지금 이 세상을 살고 있는 것은 21세기가 간절히 그를 원하기 때문이리라.

※ 데미안 허스트는 책에 자신의 스튜디오에서 촬영한 작품 사진만 수록하도록 규제하고 있어, 부득이하게 저자가 촬영한 작품 사진을 싣지 못했습니다.

초록색 상자

．

뉴욕, 현대 미술관
The Museum of Modern Art, New York

이게 미술이라고? 벽에 걸은 기다란 서
랍장 아니고? 어지럽다. 문제는, 내가 지금 뉴욕 현대 미술관에 와 있고, 초
록색 상자들이 미술작품이란 사실이다. 아무리 봐도 저건 아홉 개의 초록색
양철상자다. 다시 한 번 물어봐야겠다. 저게 작품이라고요? 진짜로요?

"당신이 미술작품이라고 생각하는 어떤 요소들이 있어요. 그걸 다 없애
버린 게 내 작품이에요."

초록색 상자를 만든 이가 대답했다.

그래도 작가의 특별한 개성 아니면 흔적이라도 있어야죠. 무개성이 개성
이라고 말하고 싶은가요? 그가 다시 대답했다.

"맞아요. 이 상자들을 보면서 작가를 느끼긴 어렵죠. 그래서 상자들은 독
자적으로 존재해요. 내가 이 상자들을 좋아하는 이유에요."

그에게 미술은 예술가의 손끝에서 만들어지지 않는다. 양철로 뚝딱뚝딱

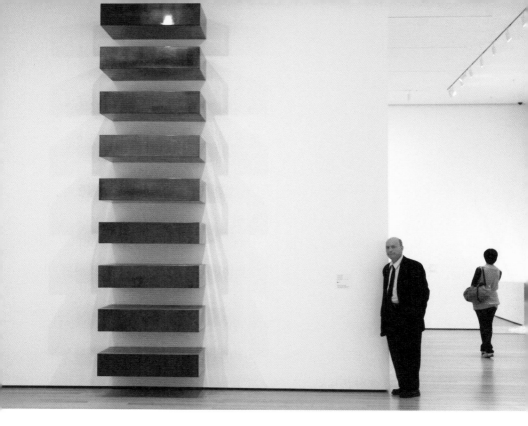

상자를 만든 다음 카센터에서 쓰는 초록색 광택제를 칠해도 예술이다. 상자
가 몇 개인지 숫자도 의미 없다. 천장 높이에 따라 아홉 개가 아니라 열 개
또는 열한 개가 될 수 있다.

"천장이건 바닥이건 어느 한쪽에도 치우치지 않으면 돼요. 아무것도 느
껴지지 않죠? 그래서 나는 이런 상자가 좋아요."

그러고 보면 맨 아래 상자나 그 위에 있는 상자나 맨 꼭대기에 있는 상자
나 다 똑같다. 상자 위아래의 간격도 다 똑같다. 한 상자가 다른 상자를 이
고 있지도 않다. 조각이라면 조각인데 벽에다 고정해 놓았으니 중력도 상관
없다. 이래저래 모든 상자가 참 평등하다.

그가 마지막으로 말했다.

"존재의 측면에서 보면 모든 존재는 똑같아요."

똑같다…… 하지만 미술작품이란 근본적인 긴장감 같은 걸 가져야 하지 않나? 앗, 그러고 보니 내가 갖는 이런 의문 자체가 긴장감인가?

그는 초록색 상자뿐만 아니라 노란색, 검은색, 빨간색 상자도 만들었다. 그는 작품을 어렵게 보지 말라고 하며, 판단은 사람들에게 맡긴다고 했다. 내 소감은 이렇다. 아무리 봐도 선반 같아요. 이런 예술은 참 사무적이다.

1972년 런던 테이트 모던 미술관은 어마어마한 돈을 주고 120장의 벽돌, 아니 〈등가물 8〉이란 작품을 구입했다. 얼마에 샀는지 금액은 끝내 공개하지 않았다. 〈등가물 8〉은, 위아래로 각각 60장의 벽돌을 쌓아놓은 게 전부인 '작품'이다. 누구나 만들 수 있다. 벽돌 120장을 사서 가로 여섯 장, 세로 열 장씩 2단으로 쌓기만 하면 되니까. 사람들은 흔한 벽돌을 왜 그 큰돈을 주고 사냐고 비웃었지만 테이트 모던 미술관은 영국 현대미술의 동향을 보여주는 상징이라나 뭐라나, 미니멀리즘의 역사적 의미라나 뭐라나, 하며 사람들의 비난을 일축했다.

어떤 화가는 벽돌 120장보다 더 파격적이다. 그는 갤러리의 빈 벽을 하얗게 칠했다. 그런데 두 명의 컬렉터가 '가상의 작품'을 사겠다고 나섰고, 화가는 그림값으로 황금을 달라고 했다. 황금과 빈 벽은 교환됐다. 또 다른 누군가는, 흉악범들 감방에 현대미술 작가들의 작품을 걸어 놓자고 한다. 하긴 고약한 냄새를 풍기며 푹푹 썩어가는 상어 시체가 바로 눈앞에 있다고 생각하면 제법 가혹한 징벌이 될 것 같다.

달의 여행

．

노란 달이 두둥실 떠올랐다.

사람들은 노란 달에 아랑곳없이 무심코 그 앞을 지날 뿐이다.

노란 달은 외롭다.

망연히 먼 곳을 바라보던 달은 어느 날 문득 여행을 떠났다.

달의 여행.

깨진 달걀

.

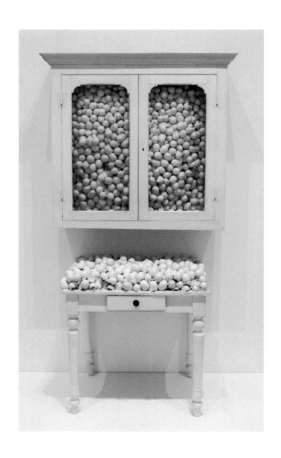

뉴욕, 현대 미술관
The Museum of Modern Art, New York

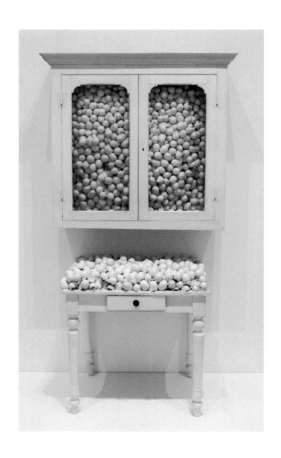

그는 달걀 껍데기로 작품을 만든다. 달걀 껍데기는 그의 손을 거쳐 근사하게 변한다. 달걀뿐만 아니라 홍합도 사용한다. 벨기에 사람들이 가장 즐겨먹는 게 홍합이다. 벨기에 출신인 그가 달걀과 홍합 껍데기로 작품을 만드니 음, 재료비는 별로 들지 않겠다. 그의 달걀, 아니 작품을 보고 한 관람객이 시큰둥하게 말했다.

"이건 예술이 아니에요. 달걀 껍데기일 뿐이죠."

그러자 마르셀 브로타에스(Marcel Broodthaers)가 말했다.

"이건 달걀 껍데기가 아니에요. 〈하얀 캐비닛과 하얀 테이블〉이란 작품이에요. 왜 이걸 달걀 껍데기라고 하죠? 이게 달걀 껍데기인지 작품인지 정하는 기준은 무엇이죠? 누가 정하죠?"

잠시 아무 대답도 못 하던 관람객이 다시 묻는다.

"그럼 이게 달걀 껍데기가 아니라 작품이라고 할 수 있는 기준은 뭐죠? 누가 그 기준을 정하죠?"

마르셀이 웃으며 말했다.

"내가 정하죠. 난 예술가니까."

그의 말에 흔쾌히 수긍할 수는 없다. 그렇다고 관람객의 말대로 달걀 껍데기에 불과하다고 치부할 수도 없다. 때로 예술은 모호하다. 예술가도, 관람객도 종종 자기만의 껍질에 갇혀 있다. 가만 보니 캐비닛과 테이블 위에 놓인 달걀은 모두 깨졌다. 깨진 껍질뿐이다. 달걀은 깨지기 전까지 그 속을 드러내지 않는다. 마르셀은 껍질을 깨고 싶은 사람이다.

여행자의 꿈

■

뉴욕, 현대 미술관
The Museum of Modern Art, New York

여기는 어디일까? 흙바람이 부는 누런 황무지인가, 아니면 작렬하는 사막인가? 우중충한 하늘 아래 소년은 벌거벗은 채 말을 끈다. 소년도, 말도 천 쪼가리 하나 걸치지 않았다. 소년은 말의 고삐를 잡고 있다. 아니, 소년은 말의 고삐를 잡고 있지 않다. 소년은 고삐를 잡은 척 하고 있을 뿐이다. 상상 속의 고삐다. 어린 소년이지만 몸짓은 의연하다. 자기가 어디로 향하는지 잘 알고 있는 듯 당당하다. 소년은 화려한 옷을 입지도 않았고 극적인 제스처를 취하지도 않는다. 격식 같은 건 어디에도 없다. 그런데 기이하게 내 마음을 잡아끈다.

소년은 홀가분한 여행자 같다. 길 위에서 걷는 시간만이라도 나를 둘러싼 온갖 굴레에서 벗어나고 싶다. 말은 고개를 돌려 소년을 가만히 바라본다. 소년이 여행자라면, 말은 소년과 함께 낯선 길을 걷는 친구이자 결코 포기할 수 없는 여행자의 꿈이다.

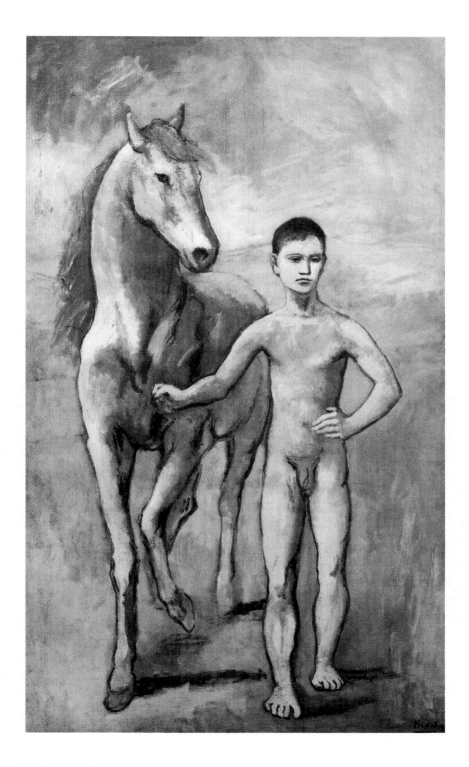

자유

·

슈투트가르트 미술관
Staatsgalerie Stuttgart

"자유, 오직 다르게 생각하는 사람만이 느낄 수 있는 것".

슈투트가르트 미술관에서 만난 '로자 룩셈부르크'는 이렇게 말했다.

나는 늘 떠나기를 갈망했지만 자유는 길 위에만 있지 않았다.

나는 늘 자유로워지고자 버둥댔지만 나를 제대로 보지 못하면 결코 자유로울 수 없다.

몇 년 전 태국 북부 산간 지역인 매홍손의 어느 명상센터에서 본 문구가 떠오른다.

"If you don't stand for something, you'll fall for anything."

"당신이 어떤 목적을 갖고 살지 않는다면

당신은 아무것도 아닌 일에 인생을 낭비할 것이다."

한편 나는 '목적'이란 말이 싫었다. 하지만 목적을 지워 버리니 당장 뭘 해야 할지 몰랐고, 부유하는 시간이 늘어났으며, 시간은 속절없이 흘러갔다.

'목적이 있으면 인생이 풍요로워진다'는 말은 얼마나 진부한가? 하지만 때로는 진부한 말 속에 진리가 있다. 자유는 목적 안에서 더 자유로울지도 모른다. 오랜 방랑 끝에 얻은 서늘한 진리. 나는 참 요령부득하다.

땅으로 내려온 하늘

.

뉴욕, 록펠러 센터
Rockefeller Center, New York

차갑고 매서운 바람이 불었다. 10월의 마지막 날, 뉴욕의 록펠러 센터 전망대에서 해 지는 맨해튼을 보고 내려오는 길이었다.

록펠러 센터 앞에서 둥근 거울과 만났다. 지름만 10미터에 달하는, 엄청나게 큰 거울이다. 크고 둥근 거울에 파란 하늘과 록펠러 센터 빌딩이 담겼다. 하늘이 땅으로 내려왔다. 마치 우물에 비친 하늘과 록펠러 센터 빌딩을 보는 것 같다. 거울은 록펠러 센터만 비추지 않는다.

거울의 앞면이 하늘과 록펠러 센터를 비춘다면 뒷면은 5번가 거리를 비춘다. 거울 속에는 가던 길을 멈춰 선 채 거울을 구경하는 사람들도 보이고, 바삐 5번가를 오가는 노란 택시도 보인다. 거울 앞에선 고개를 들지 않아도 하늘을 볼 수 있다. '하늘 거울(Sky Mirror)'이다.

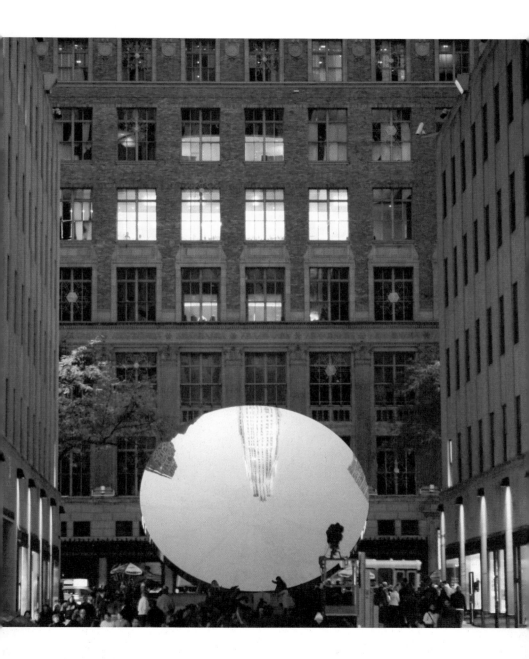

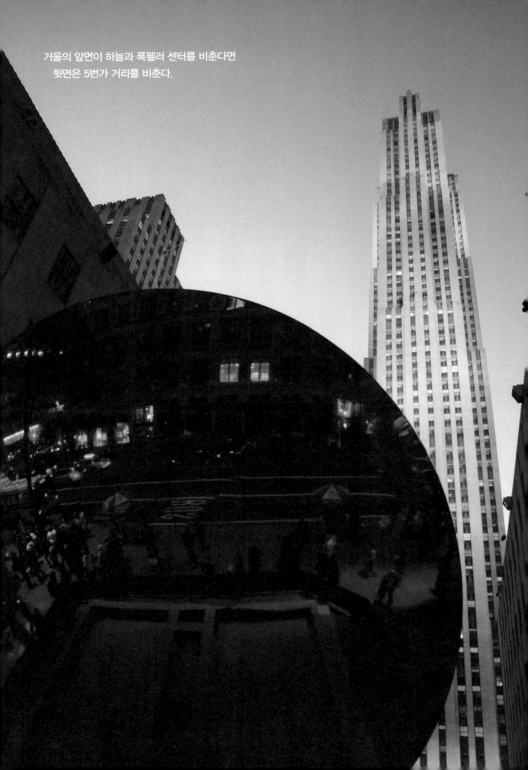

거울의 앞면이 하늘과 록펠러 센터를 비춘다면
뒷면은 5번가 거리를 비춘다.

세상의 근원

.

가나자와, 21세기 미술관
Twenty-First Century Art Museum, Kanazawa

　　　　　　　　　세상의 근원은 무엇일까? 어떻게 생겼을까? 어느 예술가는 이런 의문을 가졌다. 어느 여행가 역시 비슷한 의문을 가졌다. 세상의 근원이 궁금해 그는 세상 모든 곳에 가보고 싶다고 입버릇처럼 말하지만 그뿐이다. 이런저런 사정에 핑계도 많다 보니 여간해서는 실현 불가능한 욕망이다. 다행히 예술가가 세상의 근원을 만들었다.

　"이게 세상의 근원이에요."

　이럴 때 예술가는 세상을 창조하는 신과 같다. 아, 그런데 좀 당황스럽다. 그가 만든 세상의 근원은 뜻밖의 모습이다. 기울어진 벽에 커다란 검은색 동그라미가 전부다. 동그라미 안은 완전히 까맣다. 그러니까 아무것도 보이지 않는 까만 원이 세상의 근원이라고요?

　"까만 원은 동그라미가 아녜요. 안이 패인 반구입니다."

　예술가가 말했다.

반구 속은 존재하지만 보이지 않고, 보고 있지만 보이지 않는다. 비웠는지, 채웠는지, 막힌 건지, 트인 건지 알 수 없다. 예술가가 만든 세상의 근원은 알 수 없는 공간, 눈에 쉬이 띄지 않는 공간이다. 그러면 하나 마나 한 대답 아닌가? 에이 참, 결국 세상의 근원은 알 수 없다는 말이잖아?

어쨌거나 그가 '세상의 근원'을 처음 만든 예술가는 아니다. 1866년 화가 구스타브 쿠르베는 세상의 근원을 그림으로 그렸다. 얼굴을 이불로 가린 여자는 다리를 벌린 채 알몸으로 누워있다. 여자의 음모가 새카맣다.

쿠르베는 이 그림에 〈세계의 기원〉이란 제목을 붙였다. 여자가 알몸으로 다리를 벌리는 그림에 컬렉터건 갤러리건 모두 쉬쉬했던 걸까? 까마득한 옛날에 그려진 그림이지만, 이 그림이 세상에 선보인 건 20년 정도밖에 되지 않았다. 정작 쿠르베는 당시 유행인 우아하고 에로틱한 여성 누드화에 대한 반감을 거창한 제목을 빌려 표현한 것 같지만…….

나는 세상을 여행하며 끊임없이 생각한다. 나는 죽으면 어떻게 될까? 나는 죽으면 어디로 갈까? 여행을 하면 할수록 세상의 근원은 더 모르겠다.

반구 속은 존재하지만 보이지 않고,
보고 있지만 보이지 않는다.
비웠는지, 채웠는지, 막힌 건지, 트인 건지 알 수 없다.
예술가가 만든 세상의 근원은 알 수 없는 공간,
눈에 쉬이 띄지 않는 공간이다.

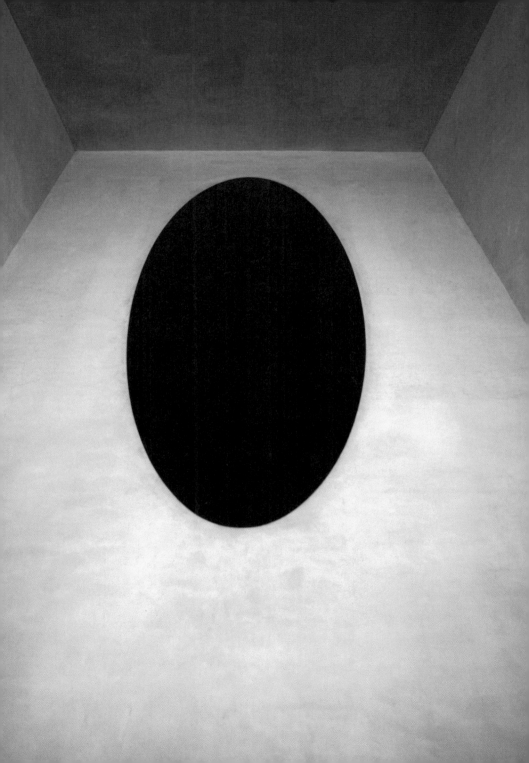

인도의 세 소녀

·

델리 국립 근대 미술관
National Gallery of Modern Art, New Delhi

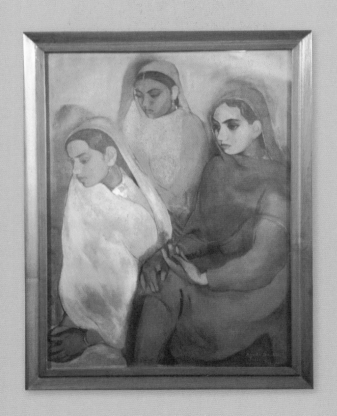

어떤 그림이 무작정 좋을 때가 있다. 인도 델리의 국립 근대 미술관에서 본 〈세 소녀〉 같은 그림이 그렇다. 제목은 〈세 소녀〉이지만 세 소녀가 아니라 세 여자 같다. 코와 귀는 두툼하고, 손은 검고 크다. 손만 보면 틀림없이 남자 같다. 세 소녀 모두 고개를 살짝 숙인 채 미동도 않는다. 여성의 몸짓이나 관능미와는 거리가 멀다. 가운데 소녀는 눈마저 지그시 감았다. 의연하고 엄숙하다. 세상을 꿈꾸는 소녀가 아니라 세상을 다 알아버린 여자의 표정이다. 세 소녀는 무심하고 평온하다.

〈세 소녀〉를 그린 암리따 쉐르길(Amrita Sher-Gil)은 20세기 인도에서 가장 뛰어난 화가이자 그림값이 가장 비싼 화가다. 그녀는 인도의 '프리다 칼로'라고도 불린다. 부유한 귀족 출신의 아버지와 헝가리 출신 유대인 어머니 사이에서 태어나 12억 인구를 가진 인도에서 예술가로서 최고의 경지에 올랐지만, 인생은 오묘하다. 1913년에 헝가리 부다페스트에서 태어난 그녀는 1935년에 〈세 소녀〉를 그리고, 1941년 스물여덟 나이에 파키스탄 라호르에서 첫 번째 개인전을 하루 앞두고 갑자기 쓰러져 허망하게 세상을 떠났다.

산스크리트어로 '모크샤(moksha)' 또는 '무키(muki)'는 자유 또는 해방을 의미한다. 모크샤나 무키를 얻으려면 죽음과 환생의 동그라미, 삼사라에서 벗어나야 한다. 그래야 윤회의 고통도 사라진다. 인도 사람들은 다시 태어나지 않기 위해 자기 몸을 화장한 재가 갠지스 강에 뿌려지길 갈망한다. 세 소녀의 표정이나 몸짓은 자유 또는 해방을 위해 자기 몸을 화장한 재가 갠지스 강에 뿌려지기를 갈망하는 인도 사람 같다. 이들은 이승에 어떤 미련도 없을까? 미련 많은 나는 살아가야 하지만 쓸쓸하다. 한국에 돌아온 나는 미술관에서 사온 〈세 소녀〉의 포스터를 액자에 넣어 거실에 걸었다.

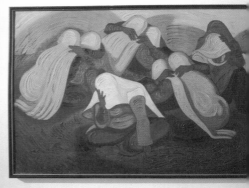

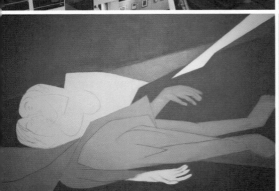

산스크리트어로 '모크샤(moksha)' 또는
'무키(muki)'는 자유 또는 해방을 의미한다.
모크샤나 무키를 얻으려면 죽음과 환생의
동그라미, 삼사라에서 벗어나야 한다.
그래야 윤회의 고통도 사라진다.
인도 사람들은 다시 태어나지 않기 위해
자기 몸을 화장한 재가 갠지스 강에
뿌려지길 갈망한다.

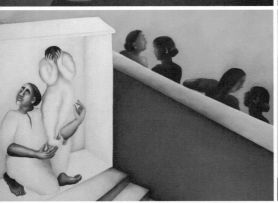

굿 나잇 말레이시안

•

호찌민, 싼 아트 갤러리
San Art Laboratory, Ho Chi Minh

베트남에서 어느날 갑자기 지갑을 잃어버렸다. 호찌민에서 열흘 정도 지내고 여기서 좀 살아보면 좋겠다고 생각한 딱 그날이었다. 어디선가 흘렸는지 아니면 소매치기를 당했는지 눈 깜짝할 새 사라졌다. 호찌민 소매치기는 악명 높다. 나는 새도 떨어트릴 듯한 공안의 위세도 소용없는지 2인조 오토바이 날치기도 극성이다. 거리에서 사진을 찍겠다고 스마트폰을 꺼내면 순식간에 내 손에서 사라질지도 모른다.

사라진 지갑은 15년쯤 사용한 몽블랑 지갑이다. 독일의 명품, 몽블랑이라고 해봐야 구닥다리니 남들에게는 아무 가치도 없지만 내게는 이런저런 추억이 담긴 지갑이다. 지갑을 잃어버리고 몹시 의기소침했다. 소매치기가 아니라면 어디선가 떨어트렸겠다 싶어 그날 갔던 식당과 카페를 전전했다. 지갑에 2~300달러의 돈이 있었지만 혹시라도 텅 빈 지갑은 찾지 않을까? 돈이 아니라 지갑이 중요했다. 차라리 새 지갑이면 이렇게까지 아쉽지 않다.

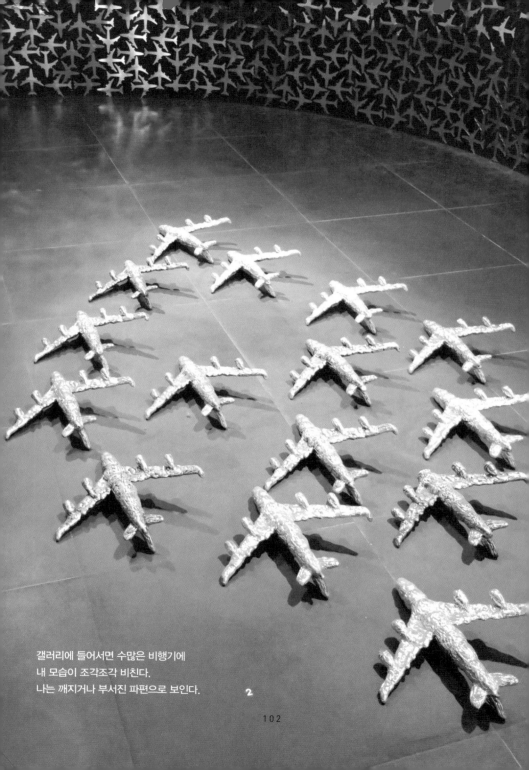

갤러리에 들어서면 수많은 비행기에
내 모습이 조각조각 비친다.
나는 깨지거나 부서진 파편으로 보인다.

2

결국 지갑은 잃어버렸다. 지갑을 소매치기 당했다 생각하니 정나미가 딱 떨어져 당장 호찌민을 떠나고 싶었다. 주변의 모든 사람을 의심의 눈길로 바라봤다. 하지만 나쁜 일은 죽을 때까지 끊임없이 일어날 것이다.

　호찌민의 싼 아트 갤러리에서 만난 베트남 아티스트 '팜 딘 띠엔(Pham Dinh Tien)'의 작품 〈여정(A Journey)〉은 2014년 쿠알라룸푸르를 떠나 베이징으로 향한지 38분 만에 거짓말처럼 사라진 말레이시안 비행기 MH 370에 천착한다. 비행기 안에는 14개국 승객 227명과 승무원 열두 명이 있었다. 이들은 인생의 고작 몇 시간을 우연히 370 비행기에 실었지만 370 비행기는 피할 수 없는 재앙이 돼버렸다. 그들의 운명은 자신도 모르는 사이 비행기 기장에게 맡겨졌다. 우연은 돌이키지 못할 운명으로 변했다.
　몇 개월간의 수색에도 불구하고 비행기 잔해는 발견되지 않았다. 남중국해로 추락했는지, 남인도양 바닷속으로 추락했는지 그조차 알 수 없었다. 누구는 정부에 불만 많고 아내와 이혼한 기장의 자살비행이라고 했고, 누구는 사고 근해에서 합동군사훈련을 벌이던 미군의 오폭 때문이라고 했다.
　띠엔은 실종의 진실보다는 결과를 살핀다. 이런 일은 누구에게나 생길 수 있고, 인생은 순식간에 망가질 수 있다고 말한다. 그는 플랙시 거울을 이용해 수많은 비행기를 만들었다. 갤러리에 들어서면 수많은 비행기에 내 모습이 조각조각 비친다. 나는 깨지거나 부서진 파편으로 보인다. 띠엔은 비행기 모양의 거울을 통해 내가 말레이시안 비행기에 탑승한 후 마주할 운명을 상상하게 한다.

지난 1년 동안 비행기를 열두세 번 탄 것 같다. 그 중엔 좌석 지정 없이 아무 데나 앉으라는 비엣젯 같은 베트남 저가항공도 있었고, 일본 시즈오카 공항으로 하강하다 갑작스레 하늘로 치솟은 대한항공 비행기도 있었다. 아무 방송도 없이 순식간에 벌어진 일이라 깜짝 놀라긴 했으나 비행기가 추락할까 두렵진 않았다. 설마 내게 그런 엄청난 일이 벌어질까 싶었다. 하지만 내가 탄 비행기도 마른 공기 속이나 깊은 바닷속으로 사라질 수 있다. 오늘 낯선 길 위에서 맞는 시간이 인생의 마지막 날일 수 있다. 말레이시안 비행기 370 승객 모두가 여행 중이었던 것처럼.

"굿 나잇 말레이시안 370"

오전 1시 19분, 말레이시안 비행기가 보낸 마지막 교신이다.

영웅적이고 숭고한 인간

.

뉴욕, 현대 미술관
The Museum of Modern Art, New York

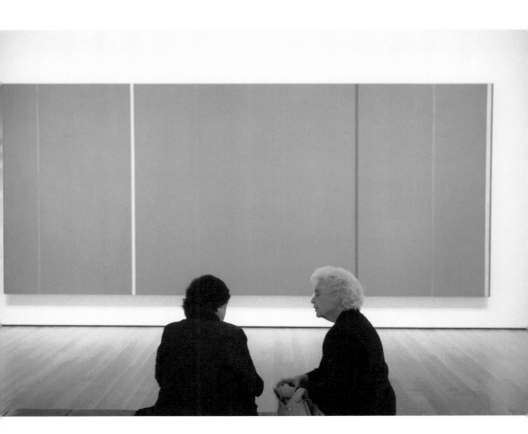

붉은색 일색이다. 커다란 캔버스에 붉은색을 칠하고 하얗고 어두운 수직선을 그었다. 그게 전부다. 화가에겐 미안하지만 거칠게 말하면 페인트칠 같다.

그림 제목은 〈영웅적이고 숭고한 인간(Vir Heroicus Sublimis)〉.

참 거창하다. 심지어 라틴어로 써놓았다. 여기가 로마 가톨릭 교회도 아니고 저걸 읽을 줄 아는 사람이 얼마나 된다고? 덕분에 난생처음 라틴어 사전을 들춰보았다.

그림에 대한 의견은 떠들썩하다. 누군가는 이 그림을 보고, "제2차 세계대전 후 정체성을 찾은 미국미술의 자부심"이라고 했고, 반면에 누군가는 "선 몇 개 그은 게 전부 아니냐?"고 콧방귀를 끼며 조롱했다. 나로선 무작정 빈정거리고 싶은 정도는 아니지만 그렇다고 순순히 고개를 끄덕일 수도 없다. 그림 사이즈가 매우 큰 게 인상적이긴 하다. 가로 305센티미터, 세로 259센티미터. 나는 그림을 한눈에 보려고 멀찍이 물러났다.

"아녜요. 반대로 가까이서 그림을 보세요."

한 남자가 나를 말리더니 말을 이어 간다.

"무슨 그림인지 모르겠다는 생각은 잠깐 접어두고, 그림에 가까이 다가와 보세요. 그림이 아니라 사람이라고 느낄 수 있어요. 사람이에요, 사람. 밖에서 사람을 만나는 거나 여기서 그림을 보는 거나 똑같아요."

사람을 만나는 거랑 똑같다고? 수긍하기는 어렵지만 그가 말한 대로 그림에 다가가 보았다.

"무엇이 느껴지나요?" 그가 다시 물었다.

무엇이 느껴지냐고? 일단 그림이 내 주변을 감싼다. 화려한 붉은색의 기

운이 제일 먼저 느껴지고 그다음에는 왼쪽의 하얀 수직선이 눈에 들어온다. 수직선은 하나뿐만이 아니다. 가늘거나 굵고, 밝거나 어두운 수직선이 네 개나 더 있다. 밝고 어두운 두 개의 굵은 수직선이 텅 비어있던 붉은 공간을 열어 재끼며 뭐라고 말을 건넨다.

왼쪽의 하얀 수직선은 자기를 기준으로 좌우 공간을 나누고, 오른쪽의 고동색 수직선은 좌우의 경계를 희미하게 만든다. 아무리 봐도 잘 감지되지 않는 그림이다. 색과 면 구성이 조화를 이루고 합쳐지면서 어떤 감정을 나타낸다는 점에서는 왠지 음악에 가까운 그림이다.

목소리나 악기를 통해 드러나는 건 아니지만 어떤 황홀한 감정은 전해진다. 단순히 빨갛게 칠하고 선 몇 개 그은 그림이라곤 못하겠다. 그림에 바짝 붙어 그림을 눈으로 보고 귀로 들어본다. 영웅적이고 숭고한지 헤아려 알기는 어렵고, 말로 설명하기도 어렵지만 눈은 호강한다. 내 눈은 붉은색에 혹해 잔뜩 달떠 오른다. 그림에 오른 열기가 점점 뜨거워진다.

2015년 그의 그림 하나는 뉴욕에서 487억 원에 팔렸다. 그의 이름은 바넷 뉴먼(Barnett Newman)이다.

꽃을 든 여인

•

"런던에 오면 웰컴 컬렉션에 데려가고 싶어요." 런던에서 유학하던 친구가 서너 번을 얘기했다. 웰컴 컬렉션은 이러이러한 곳이에요 하는 설명은 흘려듣고 말았지만 친구가 몇 번 얘기한 덕분에 이름만은 잘 기억하고 있었다. 파리에서 한 달을 지내던 어느 날 나는 런던으로 가는 유로스타 기차에 올랐고, 며칠 후 친구와 함께 드디어 웰컴 컬렉션을 찾았다.

일단 무료라서 반갑다. 런던 물가는 말 그대로 살인적이다. 기차역 매점에서 파는 호빵 하나는 8천 원, 테이트 브리튼 같은 미술관의 특별전 입장료는 18파운드, 대략 3만 원이다. 웰컴 컬렉션의 무료입장이 반가울 수밖에 없다. 그런데 무료입장에 '웰컴'이란 경쾌한 이름을 가진 웰컴 컬렉션은 내가 기대한 바와 완전히 다르다. 간단히 말하자면 웰컴 컬렉션은 '의학+예술' 박물관이다. 의학과 예술의 조합은 좀 낯설잖은가? 도대체 이게 뭐람.

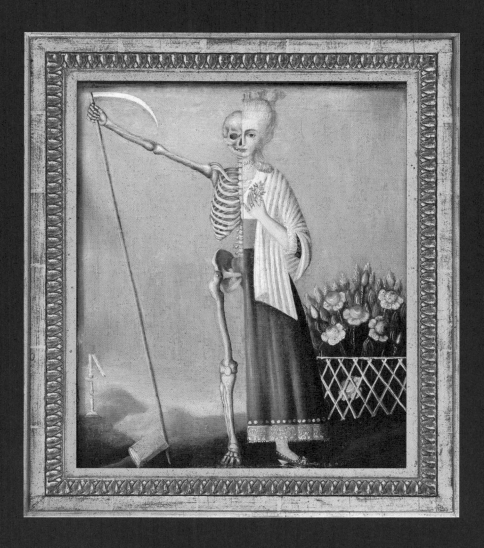

웰컴 컬렉션에서 충격적이리만치 내 눈길을 끈건 페루의 북부해안에 살던 사람의 미라, 그리고 꽃을 든 여인의 그림이다. 미라? 건조된 시신 말이다. 남미 인디언 부족인 치무족의 전통대로 시신의 변형을 막기 위해서 손발을 줄로 묶은지 모르겠으나 죽어서까지 밧줄에 꽁꽁 결박된 듯한 그 모습은 가여웠다.

꽃을 든 여인의 몸은 반으로 나뉘었다. 절반은 화려한 장신구를 하고, 아름다운 옷을 입었지만, 절반은 해골과 복장뼈, 정강이뼈와 팔뼈뿐이다. 그림 제목은 〈삶과 죽음〉이다.

영국의 누군가는 꽃을 든 여인의 아름다움이 헛되다 하고, 페루의 어느 남자는 죽은 뒤에도 다음 생을 꿈꾸며 미라가 되었다. 내세를 믿고 음식 같은 부장품까지 준비한 미라의 얼굴은 왠지 바라보는 것조차 힘들만큼 고통스러워 보인다. 퀴퀴한 시신 냄새가 고스란히 풍기는 것 같다. 미라의 팔에 남아있는 장신구가 허망하다. 미라와 여인은 삶과 죽음을 마주하는 인간의 두 가지 태도 같다.

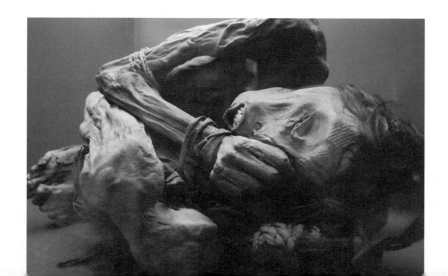

그립지만 쓸쓸한

．

런던, 테이트 모던 미술관
Tate Modern Museum, London

 런던에서 가장 훌륭한 미술관 중 하나인 테이트 모던 미술관의 한 방에는 공장, 권양기, 급수탑 사진뿐이다. 얼핏 보면 무슨 노동부에서 운영하는 산업시설 전시관이라고 해도 믿겠다. 권양기는 이름조차 낯설어 뭔가 했더니 무거운 짐을 들어 올리거나 내리는 기계다.

 방 가운데 기다란 벤치에 앉아 가만히 사진들을 들여다보았다. 급수탑은 올림픽 성화 봉송대랑 좀 닮았다. 증기기관차가 다니던 시절, 기관차에 물을 공급하던 시설이 급수탑이다.

 문득 한국의 화본역 급수탑이 떠올랐다. 화본역은 경북 군위에 있는 간이역이다. 몇 년 전 어디선가 플랫폼 옆의 급수탑 사진을 보고 무작정 가봐야겠다고 생각한 곳이다. 요즘 기차역에서 어지간해선 거의 찾아볼 수 없는 예스러운 멋을 화본역 급수탑은 잘 간직하고 있었다.

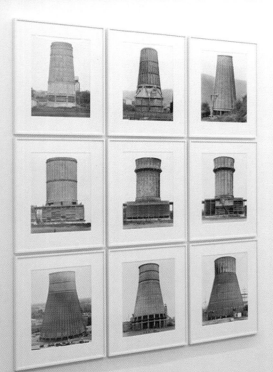
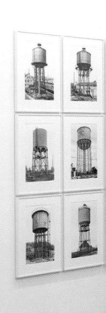

Photo_Stephen White

기대는 어긋나지
않았다. 1936년 지어진 화본역에서 난
과거로 돌아간다. 한 바퀴 돌아 제자리로 돌아오는 것을 '회
귀'라고 한다면 화본역에서 나는 회귀 아닌 회귀를 한다. 집에서 아주 먼 곳
으로 왔지만 오랫동안 여기 머문 것처럼 편안했다. 화본역에는 과거의 시간
이 잘 보존되어 있었다.

　테이트 모던 미술관에서 본 공장, 권양기, 급수탑 사진은 같은 용도의 여
러 구조물을 비슷한 각도에서 흑백사진으로 찍어 보여준다. 그림자가 나오
지 않게 하기 위해 흐린 날 아침 일찍 촬영했을 뿐이다. 그게 전부다. 그런

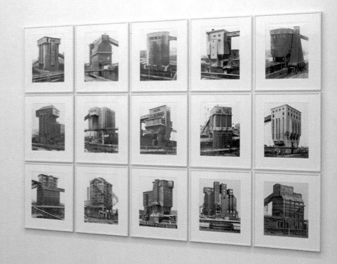

데 아름답다. 기껏해야 산업시설일 뿐이라고 치부할 수도 있는데 가만히 사진을 보다보면 잔잔한 리듬감이 흘러나온다. 마음은 차분해지고 유년의 기억을 더듬게 된다.

이 사진은 독일인, 베른트와 힐라 베허(Bernd & Hilla Becher) 부부가 찍었다. 뒤셀도르프의 쿤스트 아카데미 재학 중에 만나 결혼한 두 사람은 이런 작업을 장장 50년 동안 함께 했다. 무엇이 이들로 하여금 이렇게 오래 사진을 찍게 만들었는지는 모르겠지만, 나로선 속절없이 흘려보내는 시간을 이 부부는 아름다운 사진으로 남겼다.

속절없이 흘려보냈건 의미있게 시간을 가꾸었건 지난 과거는 모두 그립다. 그립지만 돌아갈 수 없어 때로는 쓸쓸하다.

잠자리 헬기

∎

뉴욕, 현대 미술관
The Museum of Modern Art, New York

미술관 안을 걷는데 머리 위로 갑자기 헬기가 나타났다. 외눈박이 눈을 가진 커다란 곤충 같다. 처음에는 무슨 설치 작품인 줄 알았다. 작품이라고 하기에는 진짜 헬기랑 너무 똑같아 보여 좀 이상하긴 했지만 하여간 현대미술은 엉뚱하다니까…… 여기고 말려고 했는데 가만 보니 모형 아닌, 진짜 헬기다. 미술관에 헬기가 웬일이람?

알고 보니 1929년 설립된 뉴욕 현대 미술관은 미술품뿐만 아니라 일상생활에서 쓰던 물건도 수집한다. 좋은 디자인 제품이 '작품'으로 여겨지듯 이 헬기 역시 뛰어난 디자인 덕분에 현대 미술관 한 자리를 차지했다. 디자이너이자 시인, 화가인 아서 영(Arthur Young)이 1945년에 만든 헬기다. 정식 이름은 Bell-47D1. 미국 최초의 민간 헬기다. 헬기를 찬찬히 살펴보기 시작했다. 잠자리처럼 날렵하다. 명색이 헬기가 곤충처럼 가벼워 보인다.

외부는 산뜻한 초록색으로 칠했다. 유리처럼 투명한 합성수지가 조종석

을 감싸는데 이음새가 전혀 없어 조종사의 눈을 전혀 가리지 않는다. 점점 가늘어지는 꼬리 부분의 알루미늄 뼈대도 아름답다.

처음에는 잠자리 같다고 생각했는데 그렇다 해도 우습게 볼 일이 아니다. 잠자리의 비행 능력은 아주 대단하다. 어떤 잠자리는 시속 100킬로미터로 비행한다. 벨 헬기는 한 시간에 150킬로미터를 날 수 있다. 잠자리 같은

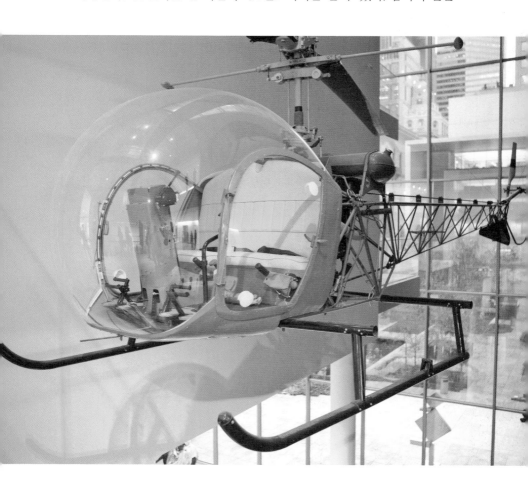

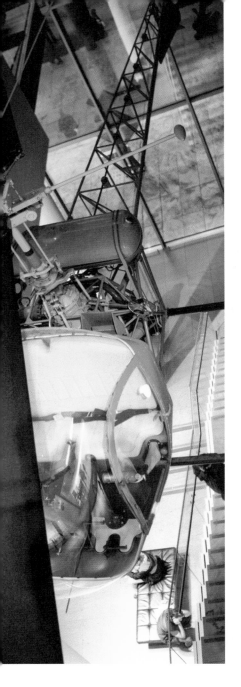

곤충과 감히 비교할 바가 못 되는 게 아니라 잠자리보다 조금 더 빠른 정도다. 벨 헬기는 3천 미터 상공까지 날 수 있다는데 공교롭게도 잠자리 또한 그렇다. 어쩌면 벨 헬기를 만들 때 잠자리의 비행 능력을 염두에 두고 설계했을지도 모른다.

1940년대 미국에서 만들어져 1950~60년대 농약이나 물을 뿌리고 화물을 수송한 벨 헬기는 놀랍지만 우리나라와도 상관있다. 1973년 생산을 중단할 때까지 벨 헬기는 총 3천 대가량 만들어졌고 전 세계 40개국으로 수출되었고, 그중 몇 대는 우리나라로 왔다. 한국전쟁 때 응급환자를 실어 나른 게 바로 벨 헬기다.

3천 미터 상공까지
오를 수 있는 벨 헬기를 띄우기에
MoMA의 고도는 조금 아쉽다.

바다의 조각

．

나오시마, 베네세 하우스
Benesse House, Naoshima

나오시마 베네세 미술관에서 유목(流木)으로 만든 동그라미를 보았다. 유목. 이름처럼 물 위에 떠다니는 나무다.

영국 출신의 조각가, 리처드 롱(Richard Long)이 만들었다. 나는 '동그라미'라고 하고 말았지만 그는 육지에 둘러싸인 나오시마 바닷가에 떠다니는 나무 조각을 모아 원 모양으로 모아놓고 〈내륙해 유목 서클(Inland Sea Driftwood Circle)〉이라고 이름 붙였다.

어떤 나무 조각은 길고, 어떤 조각은 짧다. 어떤 조각은 검고, 어떤 조각은 누렇다. 집을 짓는 데 썼을까 싶은 곧게 잘린 조각도 있고, 땔감으로 잘라놓은 듯 한 나무 조각도 있다. 그래도 다 같은 나무 조각이다.

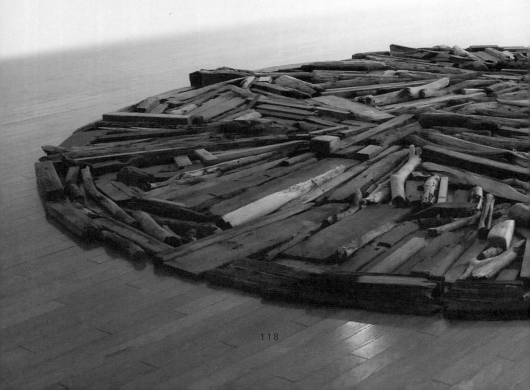

"하지만 실은 세상에 하나뿐인 나무 조각이에요. 나무 조각처럼 돌멩이도 마찬가지예요. 산이나 들에 널린 돌멩이는 비슷한 듯 보이지만 똑같은 건 하나도 없어요."

리처드 롱은 이렇게 말한다.

"하찮아 보이고, 비슷해 보이고, 아무 쓸데 없어 보여도 세상에 하나뿐인 조각들이에요."

결국 나무 조각 동그라미는 나오시마 바닷가의 온갖 사연을 담은 '익명의 조각'이다. 그는 한때 나오시마 바닷가의 풍경을 이루던 나무 조각들을 미술관 안으로 가져와 늘어놓으며 조각처럼 만들었다. 나오시마 바다에서 흘러온 '시간의 조각'이다.

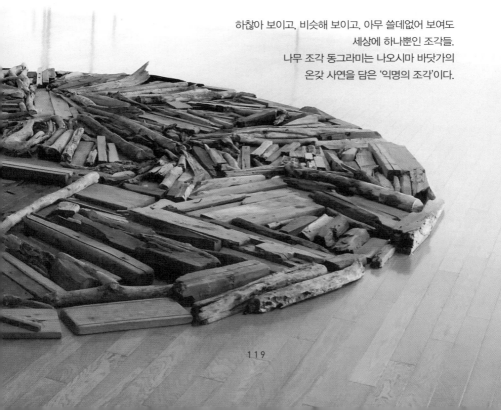

하찮아 보이고, 비슷해 보이고, 아무 쓸데없어 보여도
세상에 하나뿐인 조각들.
나무 조각 동그라미는 나오시마 바닷가의
온갖 사연을 담은 '익명의 조각'이다.

눈먼 사람

·

필라델피아 미술관에서 그 유명한 뒤
샹의 소변기, 아니 〈샘(fountain)〉을 만났다. 옹달샘이 아니라 소변기샘이다.
책에서나 보던 '작품'이 진짜 있구나! 때가 좀 꼈다. 하긴 1917년에 만들어
진 소변기, 아니 작품 아니던가?!

책에서야 많이 봤지만 실제로 거대한 미술관에서 미술품으로 전시 중인
소변기를 보는 일은 뭐랄까 100년이란 세월이 흘렀는데도 왠지 당혹스럽
다. 100년 전 뒤샹이 처음 소변기를 전시에 내놨을 때 얼마나 요란스러운
소동이 났을지가 헤아려진다.

샘, R. MUTT 1917

소변기에 뒤샹 아니 무트(R. MUTT)의 서명이 선명하다. 1917년 뒤샹은 '인
디펜던트 아티스트 뉴욕 소사이어티(IANS)'라는 거창한 이름의 단체가 주관
한 전시에 'R. MUTT'라 서명된 소변기를 〈샘〉이라는 작품명으로 출품했다.

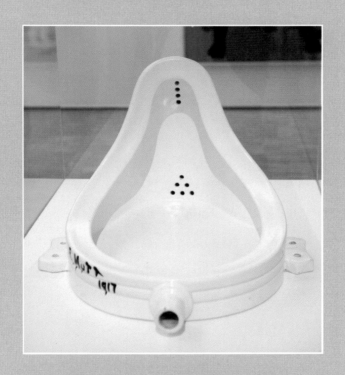

무트는 당시 뉴욕에서 소변기를 만들던 사람 이름이다.

"6달러를 낸 모든 예술가의 작품을 전시한다."

주최 측은 이렇게 말했다. 뒤샹은 6달러를 지불하고 소변기를 출품했다. 소변기의 출품에 절차상의 문제는 없었다. 다만 고상한 미술관에 소변기가 등장한 게 문제였다. 주최 측은 당혹스러웠다. 뒤샹은 IANS 창립 멤버의 한 사람이었지만 느긋하게 팔짱 끼고 소동을 지켜봤다. 결국 소변기의 출품은 거부됐다. 토론조차 없었다. 제도권 예술가 협회도 아닌 독립 예술가 협회조차 〈샘〉, 아니 소변기를, 아니 〈샘〉을 작품으로 인정하지 않았다.

"무트가 〈샘〉을 직접 만들었는지 아닌지는 중요하지 않아요. 그는 〈샘〉을 선택했어요. 그는 일상적인 물건에 새로운 이름을 붙여주고 다른 시각으로 바라보면서 본래의 실용적인 의미 대신 물건에 대한 새로운 사고를 창조했다고요!"

뒤샹은 어느 잡지에서 이렇게 반박했다. 뒤샹이 편집을 맡고 있던 잡지였다. 잡지 이름이 기막히다. 〈The Blind Man〉, '눈먼 사람'이다.

뒤샹에게 예술은 위트다. 사람들이 유난히 뒤샹의 소변기를 기억하는 이유다.

빛의 조각

.

```
LIGHTING PIECE
Light a match and
watch till it goes out.

1955 autumn y.o.
```

오노 요코 회고전을 보러 갔다가 미술관 카페에서 성냥을 하나 얻었다.

성냥에 불을 켜고 꺼질 때까지 바라보세요.
1955년 가을 y. o.

y. o.는 오노 요코의 약자다. 내게는 그녀의 말이 빛의 '조각(piece)'이 아니라 엉뚱하게 '평화(peace)'로 보인다.

Lighting Peace

성냥에 불을 켜고, 꺼질 때까지 바라보세요. 그게 바로 평화.

여행과 기억

■

뉴욕, 현대 미술관
The Museum of Modern Art, New York

지구의 어딘가라곤 생각할 수 없는 곳에서 그는 빨래처럼 시계를 척척 널어놓았다. 시계뿐만 아니라 시간이 나뭇가지 위에 널려 있다. 그는 말했다.

"녹아내린 치즈를 보고 나서 흐물거리는 시계를 그렸죠. 친구들이 집에 놀러 왔을 때 카망베르 치즈를 얹은 음식을 만들었는데 친구들이 모두 돌아간 후 보니 치즈가 완전히 부드러워졌어요. 왠지 치즈를 보며 한참 앉아 있었어요."

겨우 녹아버린, 누그러진, 부드러워진 치즈를 보며 그는 많은 생각을 했나 보다. 그는 이 그림에 〈기억의 지속〉이란 제목을 붙였다. 제일 큰 시계 위의 파리 한 마리는 아주 사실적이다. 붉은빛의 작은 회중시계 위로는 개미떼가 기어올랐다. 마치 시간을 더듬는 것 같다.

"내 고향, 스페인의 포트리가트 풍경이에요. 우울한 황혼의 노을빛이 황

금색 절벽 위를 비추고 있어요."

　그가 기억하는 고향은 이렇다. 지구 아닌 다른 별, 또는 꿈속의 한 장면 같다. 올리브 나무는 그에게 특별하다. 그는 아내, 갈라(Gala)를 '리틀 올리브'라고 불렀다. 정작 그림 속의 올리브 나무는 황량하다. 나뭇가지는 꺾이고, 입은 다 떨어졌다. 고향을 그렸다지만 샤갈이 그렸던 따뜻한 고향 마을과는 완전히 다르다. 그는 고향을 추억했지만 고향을 그리워하진 않은 것 같다.

　아인슈타인의 말대로 빛은 한결같지만 화가는 화가대로, 여행자는 여행자대로 시간을 다르게 흘려보낸다. 사람들이 모두 다른 시간을 살아가는 것처럼, 형편에 따라 시간이 다르게 흘러가듯, 시간은 사람마다 다르게 여겨진다. 인간은 시간을 만진다. 여행의 기억도 그렇다. 나는 적극적으로 추억을 만들어내기도 한다. 거짓 추억이 아니다. 어느 장소를 추억으로 간직하기 위해선 때로 무척 애를 써야 한다. 이 그림을 본 뉴욕에서 나는 찾아야 할 시간이 많다. 시간이 많이 지났기에 더 잘 찾을 수 있는 시간이다.

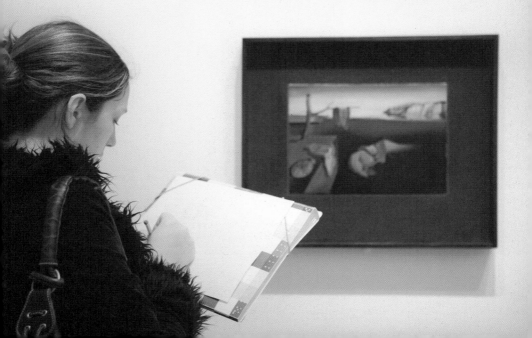

태양과 지구

.

베를린, 쿤스트 베르케 현대 예술 교육기관
KW Institute for Contemporary Art, Berlin

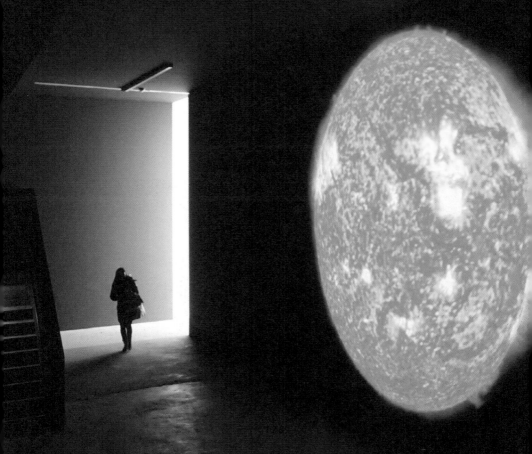

낮에 보이는 별이 태양이다. 태양계의 중심에 태양이 있다. 지구도, 해도, 달도 하늘에 있다. 모두 태양을 가운데 두고 움직인다. 태양은 지구에 빛을 준다. 하늘에 해가 있으면 낮이고 해가 없으면 밤이다. 하지만 태양은 하늘에만 있지 않다.

베를린의 어느 미술관에서 이글거리는 태양을 만났다. 태양을 가까이서 본 적은 한 번도 없다. 태양에서는 바람도 불어온다지. 지구를 향해 불어오는 바람이다. 태양을 떠난 바람이 지구 가까이 이르면 그 속도가 1초에 350킬로미터에 달한다. 오로라도 '태양의 바람' 때문이라고 한다. 신기로운 게 아니라 고개를 숙일 만큼 경외롭다.

태양만큼이나 지구도 경외롭다.

나는 비행기를 타고 하늘을 날 때마다 고개를 창 쪽으로 최대한 젖힌 채 지구가 둥근지 확인하려 든다. 비행기 창밖 저편에서 보일락 말락 날아가는 비행기는 보았지만 아쉽게도 비행기를 타고 나는 동안 지구가 둥근지는 아직 확인하지 못했다. 태양은 눈앞에서 직접 볼 수 없지만 나는 지구가 진짜 둥근지는 궁금하다. 인공위성에서 찍은 지구 사진 말고 내 눈으로 직접 둥근 지구를 보고 싶다.

지구에 사는 나는 어둠 속에서 붉게 피어오르는 새빨간 태양을 바라보다 가까이 다가가 표면을 만져 보았다. 태양의 표면을 둘러싼 대기, 홍염이 이글이글 타오르는데 뜨겁지는 않다.

거리를 걷다가 건물 안쪽에 정원이 보여 무작정 들어갔다가 만난 태양이다. 알고 보니 제1회 베를린 비엔날레가 열렸던 미술관, 쿤스트 베르케(KW)다.

슈프레강의 세 거인

·

베를린, 슈프레 강변
Spree Fluss, Berlin

1990년 이전 슈프레 강변은 서독과
동독의 국경이었다. 강 남쪽은 서베를린, 북쪽은 동베를린이었는데 그 사이
에 베를린 장벽이 있었다. 슈프레강 한 편에 있는 이스트사이드 갤러리의
베를린 장벽을 보고 나오는 길이었다. 무작정 슈프레 강변을 걷다 거인상
을 보았다. 얼굴에도 가슴에도 다리에도 구멍이 송송 뚫려 있다. 처음에는
두 거인이 서로 마주 보고 있는 줄 알았는데 자세히 보니 세 거인이다.
〈분자맨(Molecule Man)〉이란 이름은 나중에 알았다. 그럼 내가 본 거인들
이 분자로 이루어졌단 말인가? 처음에는 이름이 참 어렵다 싶었는데 다시

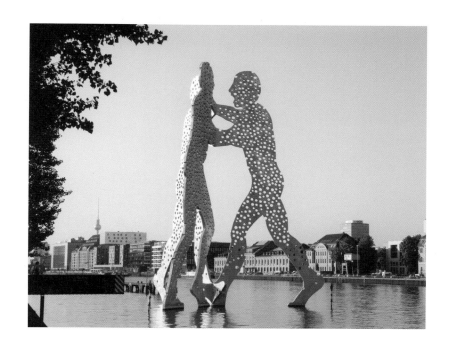

생각해보니 거인이 아니라 사람이라도 그렇다. 얼핏 단단하고, 굳은 형체처럼 보이는 사람 몸도 분해를 거듭하다 보면 분자로 이루어지고, 분자는 대부분 물과 공기로 이루어지니까. 결국 세 거인은 분자로 이루어진 인간을 상징한다. 이런 메시지는 참 직설적이다. 거인이 워낙 크기 때문에 가까이에서 보면 아주 강렬하게 느껴지지만 사이즈가 작아지면 전혀 다를 것 같다. 숭숭 뚫린 구멍 때문인가. 옆에 있던 친구가 한마디 한다.

"온몸에 두드러기 난 사람 같지 않아?"

그래도 멀리서 바라보는 슈프레 강변의 거인은 무척 근사하다.

맙소사

．

뉴욕, 브루클린 미술관
Brooklyn Museum, New York

맙소사, 숨이 턱 막혔다. 조금 전만 해도 나는 브루클린 미술관을 한가로이 걷고 있었다. 그러다 무심코 들어선 5층 갤러리에서 나는 경악했다. 탯줄을 그대로 단 아기가 있다. 선명한 실핏줄, 핏기 어린 피부, 더덕더덕 엉겨 붙은 머리카락, 어린아이 같지 않은 주름살에 소름이 끼쳤다. 게다가 거대하다. 갓 태어난 아기 얼굴이 어른 허리춤을 훌쩍 넘긴다. 잔뜩 인상을 쓰는 아기가 나는 무서웠다. 난데없이 정수리를 맞은 듯한 전율은 쉽게 잦아들지 않았다.

침대에 누워 오른손으로 턱을 만지는 여자도 있다. 키는 7미터에 달한다. 잠자는 사람의 얼굴 껍질을 그대로 벗겨놓은 것 같은 〈마스크(Mask)〉는 1미터가 넘고, 갤러리 구석에 알몸으로 쭈그리고 앉아 얼굴을 괴고 있는 〈빅맨(Big Man)〉의 키도 2미터가 넘는다. 나는 거듭 충격을 받았다. 내가 마스크를 보고 있을 때 옆에서는 엄마와 여덟아홉 살쯤 됐을 법한 딸이 나란히 서

130

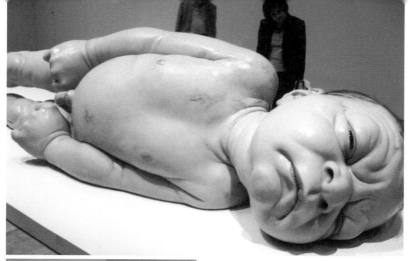

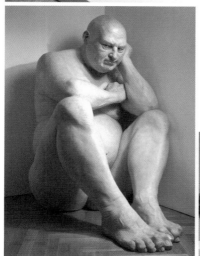

사람의 모습을 크게 보여준 것뿐인데
나는 왜 그렇게 충격을 받았을까?
단지 크기 때문만은 아닌 듯싶다.
잊고 살았던 인간의 모습을
'강제로' 보고 말았다.

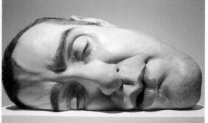

있었다. 아이가 놀라지 않을까 걱정됐다. 정작 아이 표정은 태연했지만.

사람의 모습을 크게 보여준 것뿐인데 나는 왜 그렇게 충격을 받았을까?
단지 크기 때문만은 아닌 듯싶다. 잊고 살던 인간의 모습을 보았다. 내가 어
떻게 생겼는지, 내가 어떻게 세상에 나왔는지, 내가 나이가 들면 어떤 모습
일지 느닷없이 강제로 보고 말았다.

그림인가, 아닌가

·

WHAT IS PAINTING

DO YOU SENSE HOW ALL THE PARTS OF A GOOD
PICTURE ARE INVOLVED WITH EACH OTHER, NOT
JUST PLACED SIDE BY SIDE ? ART IS A CREATION
FOR THE EYE AND CAN ONLY BE HINTED AT WITH
WORDS.

누군가는 캔버스에 그림을 그리지 않고 문장을 써놓았다.

"이것은 그림일까요, 아닐까요?"

캔버스를 가리키며 존 발데사리(John Baldessari)가 내게 묻는다.

그는 글씨 잘 쓰는 간판장이를 시켜 캔버스에 문장을 쓰게 했다.

이게 그림인지 아닌지 묻는 질문에 대답하려면 나는 일단 간판장이에게

물어야겠다. 당신은 이 문장을 썼나요, 아니면 그렸나요?

"글쎄요."

간판장이는 대답을 얼버무리고 마는데 존 발데사리가 끼어든다.

"캔버스에 그렸으니 이건 그림이에요."

간판장이를 시켜 그림을 그리게 하고 '작품'이란다. 이 정도로 뻔뻔하고 당당하면 간판장이 그림도 예술로 변신한다. 그는 1970년대에 이미 회화의 가치가 사라졌다고 생각하고, 10년 넘게 그린 그림을 모두 태워버리는 '프로젝트'를 선보였다. 자기 그림을 다 태우는 '예술'이다. 그로선 개념미술가로서 새 출발을 선언한 것이니 어떤 아쉬움도 없었는지 모르겠으나 그 후 그의 그림은 새로운 스토리가 담긴 퍼즐처럼 변했다. 그는 마그리트를 연상시킨다. 마그리트는 종종 역설이나 아이러니를 표현했다. 마그리트는 파이프를 그리고, 그 밑에 '이것은 파이프가 아니다'라고 썼다. '이것은 파이프다'라고 썼으면 별문제가 없었다. 당연한 얘기를 하는구나 하고 살짝 핀잔 먹이면 그만이다. 그런데 파이프인데 파이프라고 하지 않는다. 문장 자체가 그림 일부가 되어 버리니 핀잔을 먹일 수 없게 되어 버렸다. 마그리트가 쓴 문장은 그림 이미지에 종속되지 않는다. 오히려 이미지와 충돌하며 새로운 의미를 만들어냈다.

파이프처럼 보이는데 파이프가 아니라고?

달걀처럼 보이는데 달걀이 아니라고?

캔버스에 단지 글을 써놓고 이게 그림이라고?

사람들은 이런 유의 예술에 헷갈리지만 존 발데사리는 새로운 회화를 모색한다. 10년 넘게 그린 자기 그림을 다 태워버렸으니 그만하면 그의 진정성도 느껴진다.

그녀의 침대

.

그녀의 침실은 런던 템스강 위로 놓인 밀레니엄 브릿지 너머 테이트 모던 미술관에 있었다. 다리를 건너 템스강 너머 거대한 벽돌 건물로 그녀를 만나러 갔다. 늦은 아침, 환한 햇살이 그녀를 깨웠다. 그녀는 잠에서 덜 깨어난 채 몸을 비틀거리며 화장실로 갔고, 이불 속의 남자는 여전히 깊은 잠에 빠져있다. 화장실에서 돌아온 그녀가 고개를 돌려 나를 보고 말했다.

"내 작품, 어떤가요? 후줄근한 침대와 매트리스, 누런 린넨, 그리고 일회용 칫솔이나 쓰다 남은 치약 같은 여러 소품으로 만들었어요."

그녀는 자기가 쓰던 침대를 '예술작품'이라고 미술관에 전시했다. 시트는 벗겨지고, 이불은 흐트러진 채 침대 아래에는 온갖 잡동사니가 놓여 있다. 강아지 인형, 벗겨진 살색 스타킹, 담배꽁초, 보드카 술병, 일회용 면도기, 알약들, 콘돔 등등. 특별한 관심이 있었던 건 아닌데 느닷없이 그녀의 비밀

을 너무 많이 알아버렸다.

그녀의 사생활이 고스란히 담긴 '그녀의 침대'에 어떤 사람들은 "달팽이가 흔적을 남기며 몸을 움직이듯, 극히 개인적인 침대를 일체의 연출 없이 그대로 미술관으로 가져오면서 인간의 현재와 과거를 기록했다"고 환호했고, 어떤 사람들은 "웃기시네. 과도한 나르시시즘, 노출증에서 그만 좀 깨어나시지!"하며 침대 위의 베개를 그녀에게 내던지듯 소리 질렀다.

종종 터무니없이 엉뚱하거나 어리석은 짓을 저지르고 '예술'이라고 하는 사람들이 있다. 이 침대를 출품한 여자는 트레이시 에민(Tracey Emin), 영국에서 가장 유명하거나 가장 성공한 예술가 중 한 사람이다. 하지만 나는 영문을 모르겠다. 이 침대가 아름다운가? 이 침대가 의미를 전하는가? 이 침대가 카타르시스를 전해주는가? 그녀가 말하는 예술이란 무엇일까? 낙태를 하고, 어릴 적부터 성추행을 당하고, 실연당하고, 죽음의 공포를 느꼈다고 그녀는 말한다. 남자들과 잔 이야기를 촬영해 작품 옆에 틀어 놓는다. 지독한 자기연민이다.

한참 침대를 지켜보던 나를 향해 누군가 조용히 말을 건넨다.

"당신은 어디서 왔나요? 무슨 생각을 하는지 모르겠지만 당신에게 꼭 하고 싶은 말이 있어요. 이건 예술이 아녜요."

그는 침대가 있는 방을 하루 종일 지키는 런던 테이트 모던 미술관 경비원이다.

※ 트레이시 에민은 책에 자신의 스튜디오에서 촬영한 작품 사진만 수록하도록 규제하고 있어, 부득이하게 저자가 촬영한 작품 사진을 실지 못했습니다.

빨간 방

.

뉴욕, 현대 미술관
The Museum of Modern Art, New York

그림에서 소리가 난다.

그림에서 음악이 흘러나온다.

좀 빠른 박자의 재즈곡이다.

리듬을 타고 벽에 기대 놓은 그림 속의 그림들이 들썩들썩,

테이블 위의 화병과 연필이 들썩들썩,

그림을 그리는 그의 몸도 들썩들썩 움직인다.

리듬이 좀 더 빨라지자 그림이, 액자가, 접시가 둥둥 떠다닌다.

그는 빨간 방에서 매일 음악을 듣고, 화병에 물을 갈아주고,

매일 그림을 그린다.

그의 이름은 마티스.

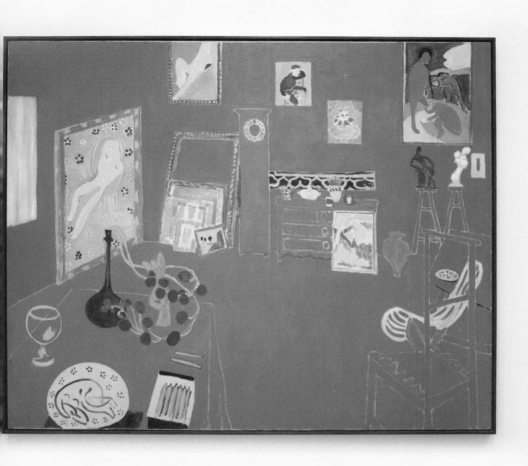

137

내 곁에 있어 줘

．

아오모리 현립 미술관
Aomori Museum of Art

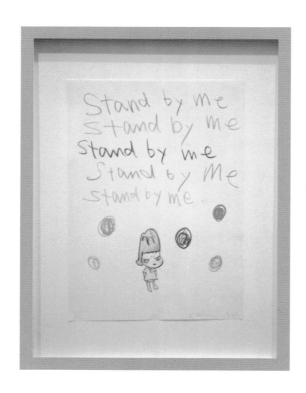

내 곁에 있어 줘
내 곁에 있어 줘
내 곁에 있어 줘
내 곁에 있어 줘
내 곁에 있어 줘

여자아이는 내 곁에 있어 달라고
다섯 번 말했다.
아이의 눈빛은 흔들리고 있었다.
그림을 그리던 순간의 그를 떠올려본다.
그림은 한순간에 그려졌겠지만
그의 외로움은 한순간에 가실 게 아니었다.
누군가 내 슬픔을 알아챌 때
나는 어떠했던가.
나도 그때 그에게 하고 싶은 말.

내 곁에 있어 줘.

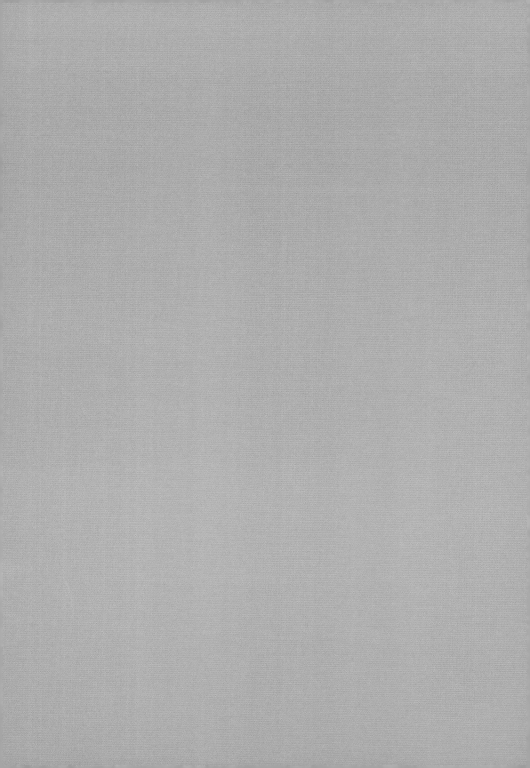

미술관에서
만난 사람

그대 그녀가 생각 날 것이다

．

베를린, 노이에 바헤
Neue Wache, Berlin

4월의 베를린 햇살은 찬란하고 따사롭다. 날씨가 이렇게 좋다니! 지난번 독일에 머물 때는 아예 해를 볼 수 없었는데 이번에는 매일매일 햇살을 쬤다. 새소리를 들으며 거리를 걸었다. 미리 정한 것 없이 걷다 불쑥 마음 가는 대로 여기저기를 기웃거렸다.

한번은 훔볼트 대학 근방에서 그리스 신전 같은 건물, 노이에 바헤(Neue Wache)로 들어갔다. 넓은 실내에는 달랑 검은색 덩어리가 하나 놓여있을 뿐 텅 비어있다. 검은색 덩어리는 사람이다. 한 사람인 줄 알았는데 두 사람이다. 한 여인이 맨 종아리를 드러낸 아들을 안은 채 앉아 있다. 검은색 조각상 앞에 놓인 원색의 꽃다발이 왠지 어색했다.

건물 밖 차도에는 버스와 전차가 분주히 오가고 있었고 행인도 많았다. 그런데 막상 노이에 바헤 안으로 들어오니 바깥 소음은 순식간에 사라졌다. 나는 갑자기 다른 세상에 이르렀다. 고요하고 엄숙한 세상이다.

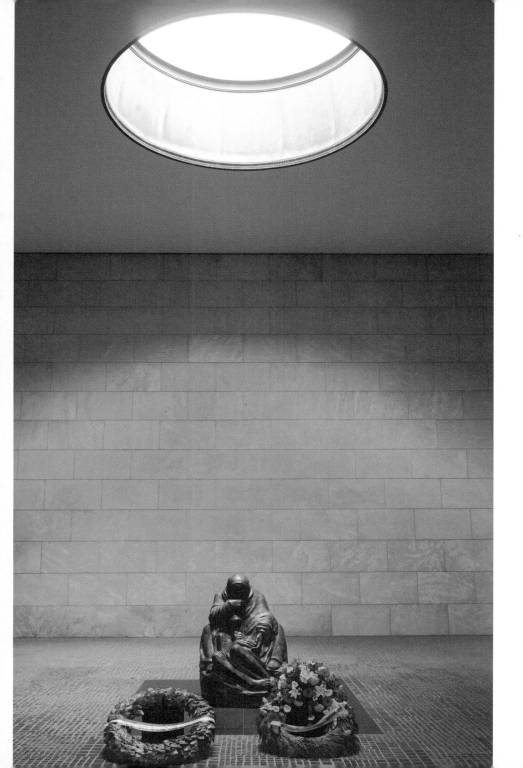

내가 본 건 베를린의 노이에 바헤에 있는 조각상, 〈죽은 아들과 엄마〉다. 케테 콜비츠(Kathe Kollwitz)가 만들었다. 그녀는 1867년 독일에서 태어났다. 제1차 세계대전이 발발하자 그녀의 아들 페터는 전쟁에 참가했다. 그녀는 아들을 만류했지만 아무 소용없었고, 얼마 되지 않아 아들은 전사했다. 그의 나이 고작 열여덟 살 때다. 비극은 여기서 끝나지 않았다. 나치가 등장하며 제2차 세계대전이 발발했고, 이번에는 손자가 전사했다. 손자가 스스로 참전을 원했는지 아니면 징집을 당했는지는 모르겠지만 전쟁에서 죽었다는 사실만은 똑같다. 그녀 역시 제2차 세계대전이 끝나기 몇 달 전에 세상을 떠났다.

그녀는 아들의 죽음을 겪고 〈죽은 아들과 엄마〉를 만들었지만 슬픔에 비명을 내지르고, 흐느끼지도 않는다. 그저 아들을 안고, 아들 이마에 팔을 얹고, 아들의 한 손을 가볍게 잡고 있을 뿐이다. 그녀는 흐느끼는 게 아니라 깊은 생각에 잠긴 것처럼 보인다. 고요하고 정숙한 기운이 그녀를 감싼다. 세상에서 더할 수 없는 비극에 휩싸였지만 그녀의 모습은 단아하리만치 절제되었다. 그녀는 일기에 이렇게 썼다.

"씨앗들이 짓이겨져서는 안 된다."

그녀를 바라보는 난 슬픔에만 머무르지 않는다. 아들을 잃은 엄마조차 그렇지 않은데 내가 그럴 이유가 없다. 인생에서 한 번쯤 피할 수 없는 비극을 맞게 된다면 그때 그녀가 생각날 것이다.

〈죽은 아들과 엄마〉의 다른 이름은 피에타다. 피에타는 '연민'을 뜻하는 이탈리아어다. 나는 교회나 성당에 가지 않지만 노이에 바헤에 오니 이렇게 말하고 싶다.

주여, 세상의 여린 생명들께 자비를 베푸소서.

마르타의 초상화

．

슈투트가르트 미술관
Statsgalerie Stuttgart

찬란한 5월의 어느 봄날 나는 독일 슈투트가르트 미술관에 있었다. 그날 나는 미술관에서 한 여자 뒤를 따라가고 있었다. 금발 머리에 푸른색 선글라스를 끼고 가슴이 트인 분홍색 셔츠를 입은 여자였다. 구면이라면 구면이다. 나는 어제 그녀와 어느 만찬장에서 두세 번 마주쳤고, 오늘 다시 만났으니까. 사실 '만났다'기보다 단지 내가 그녀를 기억했을 뿐 그녀가 나를 기억할지 모르겠다. 여하튼 나는 그녀에게 말을 건넸다. 그녀 이름은 갈리나 카사트기나, 모스크바에서 왔다. 신문사 기자다. 우리는 자연스레 앞서거니 뒤서거니 미술관을 둘러보았다. 실은 무심한 듯 내가 그녀 뒤를 졸졸 따라갔다는 게 맞지만. 그러다 그림 하나와 마주쳤다.

"눈썹과 립스틱, 웃기지 않아요? 초상화 그린다고 잔뜩 치장했는데 너무 안 예쁘게 그렸어요."

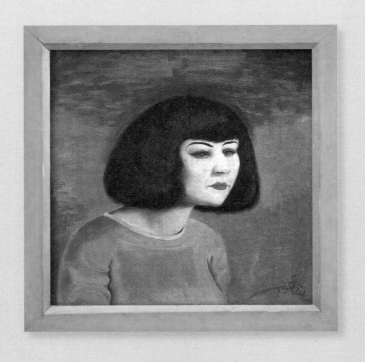

갈리나가 말했다. 그녀 말처럼 결코 예쁘다고 할 수 없는 초상화다. 자라처럼 얼굴을 앞으로 쓰윽 내민 단발머리 여자. 예쁘기는 고사하고 살짝 섬뜩하다. 그런데 내 눈길은 쉬이 거두어지지 않는다. 그림 속에서 세 사람의 신경질적인 목소리가 들려왔다.

"무자비하게 생긴 이 여자가 내 아내란 말이오?"

"이 사나운 여자가 나란 말이에요?"

부부가 다그치자 화가는 이렇게 말했다.

"물론이죠. 당신 눈을 믿으세요. 단, 겉만 보지 말고 안을 보세요."

화가의 평계에 부부는 더 화를 냈다. 미술품 컬렉터이자 의사인 남자는 늘 미술관에서 보던 아름답고 우아한 여인의 모습을 기대하고, 아내의 초상화를 의뢰했다. 막상 화가가 들고 온 초상화는 완전히 딴판이다. 화가를 노려보며 여전히 식식거리는 남자는 한스 코흐 박사, 여자는 그의 아내 마르타, 그리고 마르타를 그린 남자는 뒤셀도르프를 여행하다 한스 코흐 부부를 만난 독일인 화가, 오토 딕스였다.

딕스는 왜 마르타를 이런 식으로 그렸을까? 한 가지 이상한 점은 있다. 여자가 사나워 보이건 아름답지 않건 그녀의 존재감만은 강렬하다. 마르타는 무서우리만치 집요한 눈빛으로 정면을 응시한다. 딕스는 이렇게 말했다.

"모든 사람이 자기만의 색채를 갖고 있어요."

화가의 말대로라면 마르타의 색은 창백하지만 옅은 분홍색, 그리고 탁한 연두색이 뒤섞인 푸른색이다. 연두색의 서늘한 눈빛에선 그녀의 진심이 느껴진다.

딕스가 이 그림을 그린 건 1921년이다. 딕스와 한스 코흐 부부, 세 사람의 인연은 기묘한 운명처럼 흘러갔다. 1922년 딕스는 서른 살에 결혼하는데 신부는 다름 아닌 마르타였다. 한스 코흐와의 사이에 이미 두 아이를 가진 마르타는 그해 딕스의 딸을 낳았다.

"딕스를 처음 만났을 때 한눈에 반했어요."

마르타는 이렇게 말했다. 아내의 선택만큼이나 마르타와 이혼한 한스 코흐의 선택도 파격적이다. 그 역시 곧 재혼했는데 상대는 바로 마르타의 친

동생이다. 파격은 여기서 그치지 않는다. 한스 코흐는 이혼 후에도 마르타와 우정을 유지했으며, 아내를 빼앗아간 남자, 딕스를 변함없이 후원했다. 마르타는 그 후 딕스가 세상을 떠날 때까지 곁을 지켰다. 딕스를 먼저 보내고 마르타는 22년을 혼자 살았다.

마르타뿐만 아니라 딕스의 초상화에 등장하는 여자들은 아름답고 우아한 고전주의의 전통을 근간에서 흔들었다. 사실 딕스가 그린 다른 그림들에 비하면 마르타의 초상화는 약과다. 팔다리가 잘린 상이군인, 매춘부, 히틀러, 해골 등이 등장하는 딕스의 그림은 종종 무자비하고 잔인하고 적나라했다. 그는 자신의 부모마저도 불쌍하고 가련하게 그렸다. 딕스가 살았던 시기를 생각해보면 그를 좀 이해할 수 있을까? 당시는 '전쟁의 시대'였다. 그는 제1차 세계대전 때 조국 독일을 위해 전투병으로 참전했고, 제2차 세계대전 전후에는 히틀러 정권하에서 '퇴폐적 미술'이란 이유로 내내 나치의 핍박을 받았다.

마치 홀린 것처럼 내가 마르타를 얼마나 보고 있었는지는 잘 모르겠다. 기이한 마르타의 초상화를 가만히 들여다보고 있으니 어느 순간 묘한 카타르시스 같은 게 느껴진다. 예쁘지 않은 여자, 마르타에게 시선을 거두었을 때 모스크바에서 온 예쁜 여자, 갈리나는 사라지고 없었다.

예쁘지 않은 여자, 마르타에게 시선을 거두었을 때 모스크바에서 온 예쁜 여자, 갈리나는 사라지고 없었다.

런던의 방

.

런던, 테이트 모던 미술관
Tate Modern Museum, London

런던에 있는 그의 방은 어둠침침하다. 커다란 방에는 단 몇 점의 그림만이 걸려 있다. 침묵만이 흐르는 방, 나는 숨을 한 번 고르고 방 안을 살펴보기 시작했다. 검은색, 짙고 어두운 붉은색의 그림들이 그의 방을 차지했다. 무엇을 그렸는지는 모르겠지만 강렬하면서 어두운 기운이 방 안에 가득하다. 사람들은 그림을 보는 게 아니라 그림 앞에서 고개를 숙인다. 그림을 바라보는 사람들의 검은 실루엣이 방 안에 드리웠다. 한번 빠져들면 헤어 나오지 못할 비극의 현장 같다. 나는 고해소처럼 엄숙한 이 방이 무서웠다.

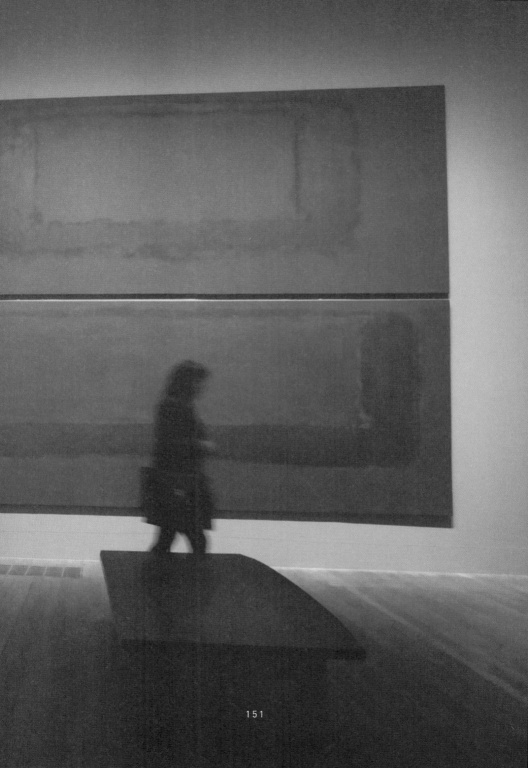

그는 아무 말도 하지 않았다. 그의 침묵 속에서 캔버스에는 검은색, 암적색이 차근차근 쌓여 있다. 때로는 진하고 때로는 엷지만 한결같이 탁하다. 때로는 그림이 숨을 들이키고 내쉬는 것 같다. 때로는 의식을 치르는 교회의 사제처럼 보인다. 기분이 참 복잡 미묘해진다.

"추상화가 아네요."

그는 사람들이 자기 그림을 오해한다고 생각했다. 그림에 대해 말할 때 그는 종종 신경질적으로 변했다.

"이건 추상화가 아네요. 당신 인생을 돌아보면 어땠나요? 살면서 경험하는 비극을 그렸다고요!"

그는 소련의 가난한 유대인 가정에서 태어나 부모를 따라 미국으로 이주했다. 부모나 자식이나 가난한 이민자의 인생은 힘겨웠다. 그에게 그림은 답답한 현실의 탈출구 같았다. 가난해도 그림을 그리며 자존심을 지켰다. 그는 자기 그림을 자식처럼 여겼다. 그림이 잘 팔리기 시작하자 그는 오히려 노이로제에 시달렸다.

"내 그림이 졸부들 거실을 장식하는 데 쓰이는 건 상상만 해도 끔찍하다고!"

1959년, 쉰여섯이 된 그는 뉴욕에서 가장 비싼 레스토랑을 장식하는 데 쓸 그림 아홉 점을 어마어마한 금액으로 계약했다. 파크 애비뉴 357번지, 하늘 높이 솟은 시그램 본사 1층에 있는 레스토랑이다. 하지만 그는 그림을 거의 다 그려놓고도 결국 계약을 파기했다.

"부자들이 밥을 먹으며 내 그림을 보고 시시껄렁한 농담이나 주고받는다

생각하면 소름이 끼친다고!"

무슨 배부른 소린가 싶다가도 '내 그림'이 아니라 '내 자식'이라고 하면 그의 심정을 좀 이해할 것도 같다.

그가 자기 그림과 컬렉터에 대해 어떻게 생각하건 시대는 그를 원했다. 미국의 모든 미술관, 갤러리, 컬렉터가 그의 그림을 찾았다. 그러자 그는 회색 위에 검은색 같은 식으로 어둡게 그리기 시작했다. 부자들이 좋아할 만한 밝고 화려한 색은 의도적으로 기피했다. 그러면서도 그는 이렇게 말했다.

"나는 사람들을 흥분시키고 싶어요."

그가 원하는 건 밝고 쾌활한 흥분은 아니었다. 그는 비극의 황홀경을 원했다. 방 안의 그림 중 하나는 탁한 빨간색 가운데를 검은색이 차지했다. 그에게 검은색은 비극의 황홀경을 표현할 색이었다. 그는 그림 그릴 때 쓰는 색을 '배우'라고 불렀다. 그는 결국 검은 배우들과 돌아올 수 없는 길을 떠났다.

한때 맨해튼에서 밥을 굶고 거리를 배회하던 그는 미국에서 가장 잘 팔리는 화가가 되었지만 예순다섯이란 나이에 손목을 긋고 자살했다. 추상표현주의 선구자로 불리는 마크 로스코(Mark Rothko)의 삶은 그렇게 끝나고 말았다. 홈리스나 위대한 화가나 모두 저마다의 인생을 살아내느라 힘겹다.

뉴욕의 시그램 레스토랑에 걸지 못한 그림들은 우여곡절 끝에 런던의 테이트 모던 미술관으로 왔다. 그는 죽은 자가 머무를 것 같은 방을 차지했다. 나는 뉴욕과 서울, 슈투트가르트, 파리에 이어 런던에서 다섯 번째로 그의

그림을 본다. 서울에서 본 그의 그림은 너무 밝고 환한 공간 탓인지 그의 말과 달리 그저 화사하고 아름답게만 느껴졌다. 런던의 방에서는 문득 그의 목소리가 들려온다.

"전 세계 여러 나라에 내 그림이 걸려 있지만 나는 런던의 방이 가장 좋아요."

한때 맨해튼에서 밥을 굶고 거리를 배회하던 그는
미국에서 가장 잘 팔리는 화가가 되었지만 예순다섯이란 나이에 손목을 긋고 자살했다.
홈리스나 위대한 화가나 모두 저마다의 인생을 살아내느라 힘겹다. 인생은 정말로 비극일까?

사막의 새

•

호찌민, 현대 미술관
Fine Arts Museum, Ho Chi Minh

베트남 호찌민에서 있었던 일이다. 벤
탄 버스터미널을 가로질러 걷는데 무언가 묵직한 게 왼쪽 팔꿈치를 퍽! 하
고 치고 간다. 깜짝 놀라 휙 고개를 돌려 보니…… 버스다. 말 그대로 버스
에 치였다. 급히 버스를 세운 기사가 내게 달려와 괜찮으세요? 정말 죄송합
니다! 하고 말하지는 않았다. 그는 운전석에 그대로 앉아 창밖으로 고개만
돌린 채 날 보고 방긋이 웃는다. 방긋. 괜찮지? 뭐 살짝 부딪쳤으니 괜찮을
거야. 그의 '방긋'은 이렇게 말한다. 버스뿐만이 아니다. 차도 아닌 인도 위
로 올라온 오토바이가 나를 이리저리 치고 가는 일도 다반사다. 베트남의
예삿일은 하나 더 있다. 바가지다.

"외국인은 바가지를 써도 괜찮아. 그들은 부자잖아."

베트남을 여행하며 외국인은 바가지를 써도 괜찮다는 전 국민적 공감대
를 몸소 확인했다. 그때부터는 즐겁게 바가지를 써야지 생각했다. 피할 수

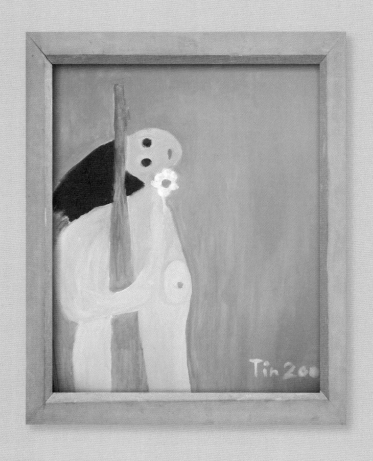

도 없다. 베트남을 여행하다 보면 이런 식의 온갖 소동을 매일 겪지만 그래
도 나는 베트남이 좋다. 특히 호찌민은 진한 초콜릿 맛의 베트남 냉커피인
'카페 쓰아다'처럼 사람을 매혹한다. 호찌민의 여행자 거리인 데탐에서 겨
우 800미터 정도 떨어진 호찌민 현대 미술관까지 가는 동안 나는 카페 쓰아
다를 두 번 마셨다.

호찌민 현대 미술관은 벤탄 버스터미널 부근에 있다. 호찌민에서 가장 큰 미술관이라는데…… 과히 규모는 크지 않다. 프랑스가 식민지 시절에 지은 콜로니얼 스타일의 노란색 건물이다. 그곳에서 '쩐 쭝 띤(Tran Trung Tin)'이란 화가의 전시가 열리고 있었다. 그의 그림은 단순하다. 대여섯 가지 컬러밖에 쓰지 않고, 색과 면을 이용하는 방식만 보면 아이들이 그린 그림처럼 보인다. 그런데 그림 속 여인들은 대부분 총을 들었다. 총과 함께 아이를 업거나 안고, 꽃을 들었다. 가슴을 드러낸 여성은 총을 팔짱에 끼고 꽃향기를 맡는다. 총을 들었지만 혁명전사는 아니다. 총과 어울리지 않는 사람들이 어쩔 수 없이 총을 들었거나 누군가 총을 들라고 강요한 것만 같다. 총을 들었다 해도 혁명전사의 다부진 의지보다는 체념이나 달관이 느껴진다. 두 손에 든 장총마저 보랏빛이다. 꽃을 들고 무슨 전투를 할까. 동그란 검은색 눈에 말 못할 슬픔이 담겼다. 관람객이 거의 없어 내가 눈에 띈 걸까? 미술관 안내데스크에서 본 중년 여인이 말을 걸어 왔다.

"그림이 어떤가요?"

"왠지 그리다 만 것 같아요. 그리고, 슬픔이 배어 있네요."

실례가 될 수 있다고 생각했지만 느낀 대로 말했다.

"아이 시선으로 그림을 그렸기 때문이에요. 그는 어떤 미술교육도 받지 않았어요. 그는 종종 이렇게 말했죠. '나는 어떻게 그림을 그리는지 몰라요.' 음, 잠시만요. 보여주고 싶은 책이 있어요."

잠시 후 돌아온 그녀가 띤에 관한 책을 하나 건네준다. 두껍다. 미술관 바닥에 쭈그리고 앉아 페이지를 넘기기 시작했다. 그는 1933년 호찌민에서 태어났다. 1969년 서른여섯 살 때 하노이에서 처음 그림을 그리기 시작했

고, 1989년 쉰여섯 살이 되어서야 호찌민에서 첫 번째 전시를 가졌다. 베트남전쟁 때는 영화배우이자 시나리오 작가로 활동했다. 1975년, 전쟁이 끝나자 그는 배우를 그만두고, 공산당을 탈퇴한 후 사이공 근교 빈(Binh)의 작은 마을로 돌아왔다. 빈에서 버스 안내원이 되었고 그림 그리는 일에 몰두했다. 그는 왜 갑자기 버스 안내원이 되었을까? 책에서 한 가지 단서를 찾았다. 책의 여러 군데서 그는 '그 시절'에 대해 이야기 한다.

50여 년 전 전쟁 속에서 그의 정치적 입장이 어땠고, 어떤 일이 그에게 벌어졌는지 나는 모른다. 전쟁과 혁명이 어떤 흔적을 남겼지만 상처인지 영광인지, 슬픔인지 나는 알 수 없다. 나는 다만 그의 그림이 날개 꺾인 작은 새처럼 느껴졌다. 그림 속 여인들은 조용히 흐느꼈다. 신문지 위에 거칠게 그린 그림에서는 누군가가 통곡한다. 그에게 처음 그림에 대해 알려준 파이(Phai)라는 친구 말을 빌자면 그는 '사막의 새' 같았다. 밤이 되어 기온이 영하로 싸늘하게 곤두박질치는데 자기 몸을 보호할 방법은 전혀 알지 못하는 사막의 새.

인기 영화배우가 시골버스 차장으로 변신한 게 그의 순전한 선택일 리는 없다. 아마 외로웠을 것이다. 그는 상처받은 영혼이었지만 그림을 그리며 살아남았다. 불완전한 인생 속에서 아름다움을 찾았고, 그림을 통해 그 자신을 인생의 전달자로 만들었다.

미술관 2층에 올라오니 창밖으로 거리 풍경이 내다보였다. 커다란 나무 한 그루가 서 있다. 띤의 그림을 보면서 숨이 꽉꽉 막혀 왔던 게 그제야 좀 트이는 것 같다.

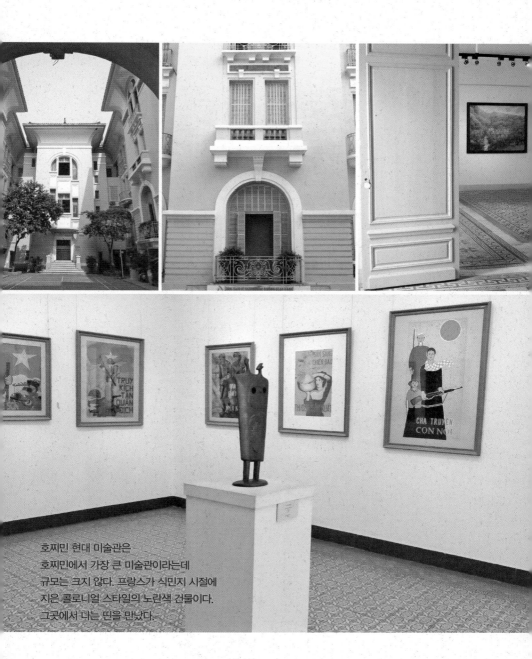

호찌민 현대 미술관은
호찌민에서 가장 큰 미술관이라는데
규모는 크지 않다. 프랑스가 식민지 시절에
지은 콜로니얼 스타일의 노란색 건물이다.
그곳에서 나는 띤을 만났다.

동방의 신랑

.

런던, 내셔널 포트레이트 갤러리
National Portrait Gallery, London

"이집트 해안가에 도착했을 때 나는
막 신부의 면사포를 내리는 동방의 신랑 같았다. 이제 곧 신부의 얼굴을 보
게 된다. 아름답고 매혹적일지, 실망스러울지, 아니면 혐오스러울지 나는
모른다. 나는 한낱 여행자로서 이집트에 오지 않았다…… 나는 완전히 낯선
이곳에서 이들 언어와 관습을 배우고, 이들의 옷을 입고 지내려고 한다."

1825년 이집트에 온 영국남자는 이렇게 말했다. 그의 이름은 에드워드
윌리엄 레인(Edward William Lane), 아랍 문학을 연구하는 학자다. 이집트 문
화에 매혹된 그는 두 차례에 걸쳐 카이로를 방문했고, 오랫동안 머물며 공
부했다.

그런데 그는 한낱 여행자로서 여기 오지 않았다고 했다.

그는 여행자를 어떤 사람이라고 생각했을까? 그저 이 나라 저 나라를 돌

아다니며 자신의 쾌락만 추구하는 사람이라 여겼을까? 그건 오해다. 내가 생각하는 여행은 다른 나라를 여행하며 자기의 즐거움만 찾거나 다른 세계를 착취하는 게 아니다.

내 생각에 그는 학자인 동시에 그의 생각과 반대로 오히려 진정한 여행자다. 여행자는 낯선 곳에 다다라 낯선 이의 관습과 문화를 존중하고 배운다. 나는 여행지에서 종종 그들의 옷으로 바꿔 입는다. 미얀마에 가면 '롱기'라 불리는 긴 치마를 입는 게 자연스럽고 편하다. 미얀마 인레에서 잠에서 깨면 나는 롱기를 입고 동네 찻집에 가 밀크티와 도넛으로 아침을 먹었다. 인

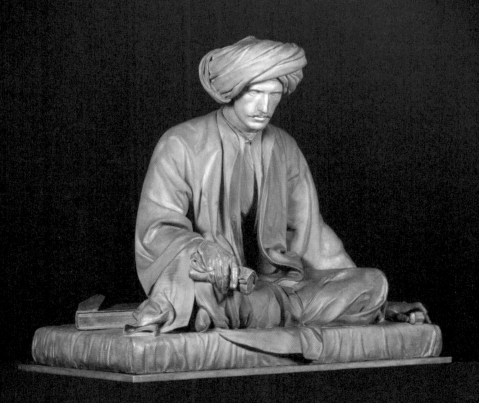

도의 타르사막에서는 하얀색 도티를 입고 머리에는 터번을 둘렀다. 아마 카이로의 에드워드도 그랬을 것이다.

나는 그를 카이로가 아닌 런던의 내셔널 포트레이트 갤러리에서 만났다. 고전적인 영국인 복장을 한 사람들 사이에서 그는 뜬금없이 머리에 터번을 두르고 아랍인 복장을 하고 있었다. 처음에는 그가 영국인인지 아랍인인지 헷갈렸다. 누구일까 의아했던 그는 바로 '천일야화' 또는 '신밧드의 모험' 등으로 알려진 『아라비안나이트』의 번역자다.

카이로 아닌 런던에서 그를 만났다.
고전적인 영국인 복장을 한 사람들 사이에서
그는 머리에 터번을 두르고 아랍인 복장을 하고 있었다.

여행하는 그림

·

뉴욕, 메트로폴리탄 미술관
Metropolitan Museum of Art, New York

암스테르담에서 남쪽으로 70여 킬로
미터 떨어진 곳에 델프트(Delft)라는 작은 도시가 있다. 인구라고 해봐야 만
명도 채 안 된다. 350여 년 전 이곳에 한 가난한 화가가 살았다. 스물한 살에
결혼했지만 돈이 없어 장모 집에 얹혀사는 처지였다. 이런 형편에 그는 꿋
꿋하게 열한 명의 아이를 낳았다. 장인, 장모, 아내와 열한 명의 아이가 함께
사는 집에서 어떻게 그림을 그렸을까 싶지만 그는 집에서만 그림을 그렸다.
그가 남긴 서른여섯 점의 그림 중 서른네 점은 집안에서 사람들을 그렸다.
집안에서만 그림을 그렸기 때문인지 그림에 등장하는 인물들은 루트(lute, 현
악기의 한 가지)를 연주하는 여인, 저울을 든 여인, 편지를 쓰는 여인, 물 주전
자를 든 여인, 빨간 모자를 쓴 소녀 등 주로 홀로 있는 여성들이다.

그가 그림을 그리던 때는 시대의 전환기였다. 당시 그림의 구매자들은 귀
족 아닌 신흥 상인들이었다. 그림을 사고 소장하는 건 새로 부상한 상인계

163

급의 유행이었고, 상인들의 요구에 따라 화가들은 귀족이나 왕족 아닌 이들의 이야기를 그림으로 그리기 시작했다. 평범한 사람들의 일상이 그림 소재로 유행하기 시작했다.

열한 명의 자식을 둔 그도 비슷한 그림을 그렸다. 단 그림자와 빛의 농담(濃淡)을 완벽하게 재현하는 집요한 디테일이 대단하다. 그가 그린 여성들의 얼굴을 보면 정말 살아있는 사람 같다. 분명히 그림인데 사진보다 더 사실적이니 입이 딱 벌어진다. 카메라가 발명되기 2백 년 전에 그려졌지만 그림이 아니라 영화의 한 장면 같다. 인물을 돋보이게 하려고 배경의 초점을 부러 흐릿하게 하기도 했다. 현대의 그 어떤 화가도 이만큼 생생하게 사람을 그리진 못할 것 같다. 마치 연극 무대를 보는 것 같다.

그는 오로지 좁은 집 안에서 세상을 바라보고 세상을 그려냈다. 그는 가장으로서 식구들을 먹여 살리기 위해 참 열심히 살았다. 평생 그 어느 곳으로도 여행을 떠난 적 없는 그였지만 그림을 보다 보면 벽에 걸린 지도와 중국 도자기가 종종 눈에 띈다. 중국 도자기가 17세기 네덜란드의 유행이건 아니건, 그가 여행을 좋아했건 아니건, 푸른빛의 중국 도자기나 유럽과 아프리카, 아시아가 그려진 지도를 그리는 순간만큼은 저 멀리 떨어진 동방의 나라를 상상하며 그곳으로 떠나는 꿈을 꾸지 않았을까?

그는 네덜란드의 작은 도시, 델프트에서 태어나 오직 집에서만 그림을 그리며 살다 죽었다. 그가 생활의 무게를 묵묵히 견디며 현실에 만족했는지, 생활의 무게에 치여 불행했는지 난 알지 못한다. 하지만 평생 델프트를 벗어나지 못한 건 안타깝다. 그가 실내가 아니라 밖에서, 델프트가 아니라 다른 나라의 다른 도시에서 그림을 그렸으면 지금 그가 남긴 그림과는 완전

히 다르지 않았을까 생각한다.

그가 세상을 떠난 후 그의 그림은 주인과 달리 델프트를 떠나 베를린, 런던, 파리, 부다페스트 그리고 뉴욕을 여행 중이다. 나는 그의 그림을 10여 년 전 뉴욕에서 처음 보았다. 처음 이 그림 〈어린 소녀에 대한 연구(Study of a Young Woman)〉를 보았을 때 책에서나 본 그 유명한 〈진주 귀걸이를 한 소녀〉인 줄 알았다. 무리도 아니다. 이 소녀도 진주 귀걸이를 하고 있는 데다 두 그림의 구도와 분위기는 많이 비슷하다. 요하네스 베르메르, 그림을 그린 화가는 같다.

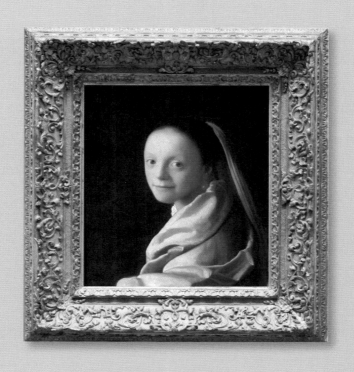

흡혈귀 또는 사랑

■

어떤 그림에는 사랑이 있다. 그림을 보면 기쁘다. 어떤 그림에서는 고통과 죽음을 발견한다. 그림을 보며 비탄에 젖는다. 사랑인지 죽음인지 혼란스러울 때도 있다. 때로는 희망에 부풀고 환희로 들끓으며 때로는 눈물 흘린다. 사랑이 나를 위로한다. 때로는 고통과 죽음도 나를 위로한다. 고대 그리스인들이 비극을 보며 카타르시스를 느꼈듯 때로는 비극을 보기 위해 미술관에 간다.

뉴욕 메트로폴리탄 미술관의 한 그림 앞에서 나는 걸음을 멈췄다. 제목이 〈뱀파이어〉다. 분위기가 묘하긴 한데 그렇다고 흡혈귀라고? 왜……? 그림에 붉은빛이 돌아서? 어두운 배경이 으스스해서? 아니면 여자의 풀어헤친 붉은 머리카락 때문에?

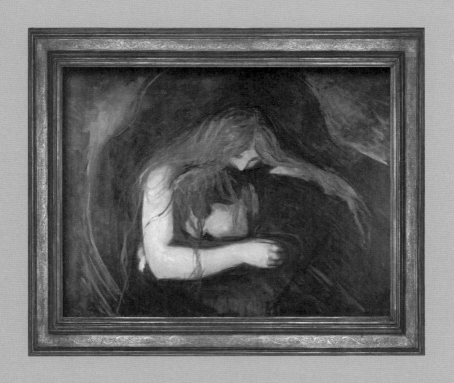

　내 눈엔 흡혈귀로 안 보인다. 오히려 여자가 남자 등을 토닥이며 위로하는 것처럼 느껴진다. 노르웨이 화가, 에드바르트 뭉크의 그림이다. 그는 이렇게 말했다.

　"여자가 남자의 목에 키스하는 장면일 뿐이에요."

　뭉크는 1893년 이 그림을 그리고 〈사랑과 고통〉이란 제목을 붙였다. 그런데 폴란드의 어느 시인이 이 그림을 보고 '흡혈귀'라는 표현을 쓰면서 〈사랑과 고통〉은 독사 같은 송곳니를 가진 〈흡혈귀〉로 뒤바뀌었다. 사람들은 '사랑과 고통'보다 '흡혈귀'에 물려 구덩이 속으로 추락하는 남자에 더 관심을 갖는다. 이 그림에 대한 다른 해석 역시 흡혈귀까지는 아니더라도 우호

적이지 않다. 누군가는 이 남자가 매춘부를 찾아갔다고 하고, 누군가는 새도 마조히즘 같은 해석을 들이댄다. 이해 못 할 바는 아니다. 남자의 몸짓은 사랑에 대한 간절함으로도, 흡혈로 인한 고통으로도 보인다.

뭉크의 아버지는 광적인 크리스천이었다. 어머니는 아버지보다 스무 살 어렸지만 그가 다섯 살 때 결핵으로 죽었다. 얼마 후에는 누나마저 결핵으로 죽었고, 여동생은 우울증을 앓았으며, 남동생은 서른 살에 죽었다. 그는 알코올중독과 조울증으로 때로는 흥분하고 때로는 우울했다. 마흔 중반에는 신경쇠약 증세로 6개월간 병원 신세를 졌다. 연인 다그니는 그를 배신하고 잘난 연적에게 가버렸다.

뭉크는 인간적이다. 자기 속내를, 사랑의 기쁨과 고통을, 병상의 힘겨움을, 삶의 허무 같은 이리저리 요동치는 감정을 그림을 통해 고스란히 드러낸다. 누군가는 사랑으로 그림을 그리고, 누군가는 미움으로 그림을 그린다. 미움으로 그림을 그린다는 게 가능할까 생각한 적이 있다. 뭉크를 보고 알았다. 뭉크는 자기를 배신한 연인, 다그니에 대한 경멸조차 환상적으로 잘 그렸다.

절규, 불안, 우울, 병든 소녀……. 뭉크가 그린 그림들 제목이다. 제목만 봐도 어떤 그림인지 쉬이 짐작된다. 그림과 화가는 닮았다. 뭉크는 자기 그림 속 인물 같은 사람이었고, 자기 그림 속 인물처럼 살았다. 결국 뭉크는 자기 자신을 그린 셈이다. 〈사랑과 고통〉이건 〈뱀파이어〉건 남자는 뭉크 자신의 모습 아닐까? 뭉크는 1944년 여든한 살의 나이에 노르웨이 오슬로 자

택에서 홀로 죽음을 맞았다. 뭉크에게 세상은 아름답지 않았다.

여행을 하면 할수록 아름다움만큼 비극적인 인생과 마주한다. 여행을 하면 할수록 세상이 살만한 곳인지 되물을 때가 있다.

고대 그리스인들이 비극을 보며 카타르시스를 느꼈듯
때로는 비극을 보기 위해 미술관에 간다.
뉴욕 메트로폴리탄 미술관의 한 그림 앞에서 나는 걸음을 멈췄다.

그녀의 일기장

■

뉴욕, 매튜 마크스 갤러리
Matthew Marks Gallery, New York

세상이 바뀌어 사적인 일상을 생판 모르는 사람들과 '공유'한다. 무엇을 먹었고, 어디 갔는지, 자기가 얼마나 예쁘고 매력적인지 보여주는 걸 공유라고 부른다. 공유라……? 한 물건을 여러 사람이 공동소유한다는 말이다. 참 어려운 말인데 어느새 사람들 입에 붙어버렸다. 어쨌거나 공유 경제도 아니고 '공유 사생활 시대'다.

그녀는 사진가다. 남자친구에게 심하게 두들겨 맞고 한 달 후 자기 얼굴을 찍었다. 실핏줄이 터져 한쪽 눈은 여전히 빨갛고, 다른 쪽 눈 아래에는 상처가 있다. 제목은 〈구타당한 지 한 달된 낸〉.

그녀는 남자친구와 침대에 있는 자신을 찍기도 하고, 모텔방에서 자신의 몸을 더듬는 남자친구를 찍기도 했다. 그녀의 사진은 남자친구와의 섹스와 고통을 적나라하게 드러냈다.

　남자친구뿐만 아니라 동성애자 바에서 만난 친구들도 찍었다. 그녀는, 게이와 레즈비언이 이상하다고 생각하지 않았다. 그들은 남자도, 여자도 아니고 그저 또 다른 성을 가졌을 뿐이라고 생각했다. 트랜스젠더들도 다르지 않다. 그녀는 남녀 간의 성애뿐만 아니라 남자들 간의 성애, 트랜스젠더의 모습을 고스란히 카메라에 담으며 이렇게 말했다.

　"나는 단지 친구들을 아름답게 찍어주고 싶었어요."

　이성애건 동성애건 성적인 열망을 담았고, 가장 은밀한 순간을 찍었지만 그녀 사진은 섹스가 주는 쾌락보다는 한 인간으로서 연인과 온갖 경험을 담은 내면의 일기장 같다. 사진 속의 자기 자신과 친구들은 거침없이 사랑한다. 그런데 왠지 연민이 드는 이유는 뭘까. 그들도 어쩌지 못하는 갈망과 갈등이 사진 속에 담겨 있기 때문이다. 거침없이 사랑하고 살기에 사람들의 편견과 시선은 따갑다. 때로는 잔인한 저주가 쏟아진다.

　　그녀는 아랑곳없이 계속 사진을 찍었다. 보통 사람들은 감추고 싶은 속내를 적나라하게 드러냈다. 누군가는 그녀 사진을 보고 '고해성사'라고 말한다. 우습다. 그녀가 무슨 죄를 지었던가? 그녀가 남자를 좋아하건 여자를 좋아하건, 남자친구에게 맞고 사진을 찍건 말건 그게 고백하고 용서를 구할 일은 아니다. 그녀를 두고 '세상의 장벽에 맞선 여자'라고 말하는 것도 우습다. 그녀는 세상의 편견과 싸우기 위해 사진을 찍지 않았다. 그저 친구들을 사랑하기에 찍었다.

　마약 중독과 에이즈로 죽어가는 친구들도 찍었다. 죽어가는 친구를 찍지만 사람이 어떻게 죽는지를 보여주는 사진은 아니다. 그녀는 친구를 기억하기 위해 찍는다.

　그녀의 사진은 모두 한 사람, 한 사람에 대한 기록이다. 세상에 오직 하나뿐인 존재를 기억하기 위해 찍는다. 하지만 그 유일한 존재가 슬픔을 머금고 있다. 내가 낸 골딘(Nan Goldin), 그녀 사진에 끌리는 이유다. 그녀는 카메라로 일기를 썼다. 그녀의 사진은 남들에게 읽으라고 내준 일기장이다.

모로코의 테라스

•

뉴욕, 현대 미술관
The Museum of Modern Art, New York

1912년, 마흔세 살 때 그는 처음 모로코를 방문했다. 그는 모로코의 작은 카페 발코니에 몸을 기댄 채 종종 거리를 구경했다. 이듬해 그는 다시 모로코를 방문했다. 모로코 사람들처럼 매일 옅은 핑크색 건물의 카페 발코니에서 거리를 구경하기 좋아했다. 그가 서 있는 발코니 난간에는 화분에 담긴 넓적한 선인장과 노란색 멜론이 있었고, 발코니 저편으로 새하얀 모스크의 둥근 돔이 보였다. 오른편에는 아치형 출입구가 있어 사람들이 드나드는 모습을 볼 수 있었다.

프랑스 니스 출신의 그는 모로코 사람인 양 터번을 쓰고, 아라비아 스타일의 두건 달린 푸른색 겉옷을 입고 나지막한 의자에 앉아 거리를 바라본다. 강렬한 열대의 태양을 피해 그가 잠시 눈을 감았다. 그 순간 아무것도 보이지 않는다. 빛과 어둠의 강렬한 콘트라스트가 교차하는 연극 무대의 암전 같다. 숨 막힐 듯한 더위도 그 순간에는 물러갔다. 눈을 뜨자 다시 찬란

한 아프리카의 빛과 컬러가 눈에 들어왔다. 격자무늬 바닥에 큼직한 잎을 가진 노란 멜론이 한결 더 탐스럽게 보인다. 그에게 모로코 여행은 이렇게 기억된다.

그이는 바로 마티스다. 그는 모로코의 하늘과 길바닥을 검은색으로 칠해 버렸다. 검은색은 검은색인데 그 어느 색보다 화려하다. 마티스는 이런 검은색을 "웅장한 검은색, 다른 컬러만큼 빛을 발하는 검은색"이라고 했다. 가지치기하듯 거의 모든 디테일은 걷어낸 대신 그는 이런 검은색에 탐닉했다. 어쩌면 모로코의 태양이 눈을 뜰 수 없을 만큼 눈부셨을지도 모른다. 이유가 무엇이건 마티스처럼 검은색을 화려하게 쓴 사람은 없다.

나는 모로코 하면 제일 먼저 페스가 떠올랐다. 그런데 마티스로 인해 나는 또 다른 모로코를 머릿속에서 그리기 시작했다. 〈모로코 사람들〉이란 마티스의 그림으로 인해 나는 아직 가보지 않은 모로코의 멜론을, 하얀 모스크를 그리워한다. 당장 갈 수 없기에 그림을 본다. 내가 가질 수 없는 많은 것들이 그림 속에 있다. 마티스의 그림은 내가 모로코에 대해 무엇인가를 상상하게 만들고 나와 모로코를 이어준다.

"2년 동안 모로코에서 살 거예요."

얼마 전에 한 친구가 모로코로 떠났다. 선물이에요. 나는 마티스의 그림을 그녀에게 보냈다. 그녀는 보답으로 모로코 사진을 몇 장 보내주었다. 황량하고 낯선 도시다. 마티스의 그림을 보며 상상한 모로코와는 다르다. 그녀는 지금 모로코의 작은 카페 발코니에 앉아 모로코 커피 '카후와'를 마신다고 했다.

나는 모로코의 멜론을, 하얀 모스크를 그리워한다. 당장 그곳에 갈 수 없기에 그림을 본다.
내가 가질 수 없는 많은 것들이 그림 속에 있다.

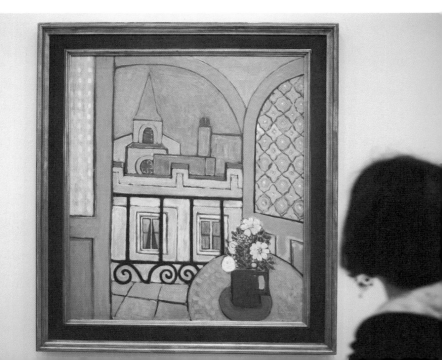

페르라세즈 묘지에서
만난 남자

．

파리, 페르라세즈 공동묘지
Père-Lachaise, Paris

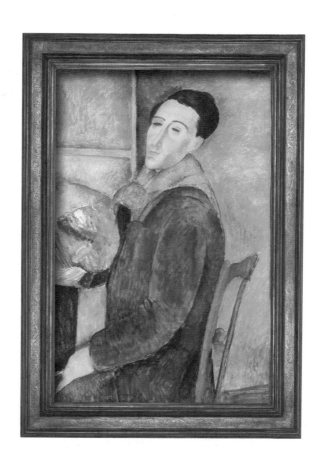

찾았다. 파리 페르라세즈 묘지에서 드디어 그를 만났다. 처음에는 관리사무소에서 받은 지도가 있으니 금방 찾을 줄 알았다. 하지만 지도에 표시된 구역에서 한참을 둘러봐도 그를 찾을 수 없었다. 묘에 작게라도 새겨진 이름이 있어 다행이다. 그의 이름 아래 그의 아내 이름도 선명하다. 그는 이탈리아 출신이지만 이곳 파리에서 아내와 함께 나란히 잠들었다. 그의 명성에 비하면 묘지는 평범했다. 시든 꽃 서너 송이뿐이다. 초라하다고 느껴질 정도다.

그는 살아생전 주로 예쁜 초상화를 그렸다. 소녀와 여인 등 사람들이 좋아할 만한 그림들인데 왠지 거의 팔리진 않았다. 그의 그림은 통속적이거나 흉내 내기 쉬운 그림으로 여겨졌던 모양이다. 그는 서른셋에 처음이자 마지막으로 개인전을 열었고, 비슷한 시기에 열네 살 어린 아내를 맞았다. 두 사람은 파리 몽파르나스의 카페에서 만나 사랑에 빠졌지만 결혼생활은 편치 않았다. 그는 아팠고, 그림은 팔리지 않았다. 그는 요양을 위해 아내와 함께 프랑스 남부의 니스로 이사했다. 거기서 아이들, 가게에서 일하는 여인, 하인 등을 그린 그림을 관광객에게 팔며 생계를 이어갔지만 생활은 여전히 불안했다.

1920년 1월, 차가운 바람이 몰아치던 어느 날, 그는 파리에서 세상을 떠났다. 어렸을 때부터 앓았던 결핵이 문제였다. 그의 나이 고작 서른여섯일 때다. 비극은 여기서 그치지 않았다. 이틀 후 아내가 그의 뒤를 따랐다. 그때 그녀의 몸속에는 둘째 아이가 있었다. 두 사람은 겨우 3년이란 시간을 이

178

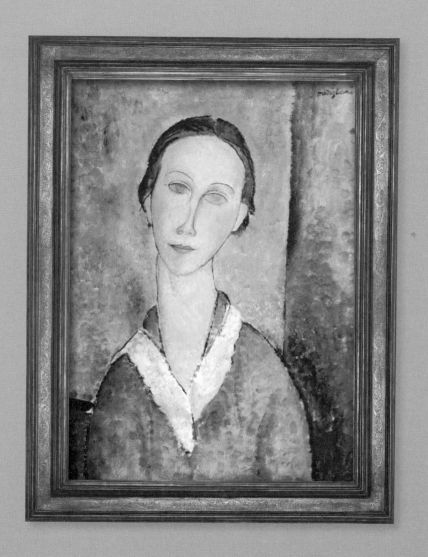

179

세상에서 함께 했고, 이렇게 저세상으로 떠나갔다.

파리 남쪽, 몽파르나스 대로에 있는 카페 셀렉트에서 에스프레소를 홀짝이다 그가 떠올랐다. '몽파르나스의 화가'라고 불렸던 그는 종종 이곳에서 사람들 초상화를 그려주었다. 그의 이름은 아메데오 모딜리아니, 아내는 잔느 에뷔테른느, 첫째 딸은 두 사람의 이름을 합친 잔느 모딜리아니다.

그가 세상을 떠나기 3년 전 처음이자 마지막 개인전 때 선보인 그림 중 하나는 〈세일러복을 입은 소녀〉다. 꿈속에서나 만날 것처럼 우아하고 귀한 모습이다.

그가 그린 많은 여인들이 그렇듯 이 소녀도 눈동자가 없다. 눈만 본다면 앞을 볼 수 없는 사람 같다. 반대로 눈동자가 없어 더 많은 것을 담고 있는 것처럼 보인다. 좀체 가늠할 수 없는 깊이다. 절대적인 아름다움과 고독이 뒤섞인 환상 같다. 나는 이 그림을 뉴욕의 메트로폴리탄 미술관에서 처음 보았다.

'아름다운 남자'로 유명했던 그는 세상을 떠나기 한 해 전에 오직 단 하나의 자화상을 남겼다. 그는 자기를 다른 모델들처럼 아름답게 그리지 않았다. 오히려 힘겨운 인생사에 대한 체념이나 순응에 가까운 창백한 모습이다.

그를 만나고 나오는 길, 묘지의 한 사진 앞에서 걸음을 멈출 수밖에 없었다. 겨우 스물한 살 밖에 안됐다. 푸른색 셔츠와 청바지를 입은 그녀는 한 달 전 파리 테러 때, 바타클랑 극장에 있었다.

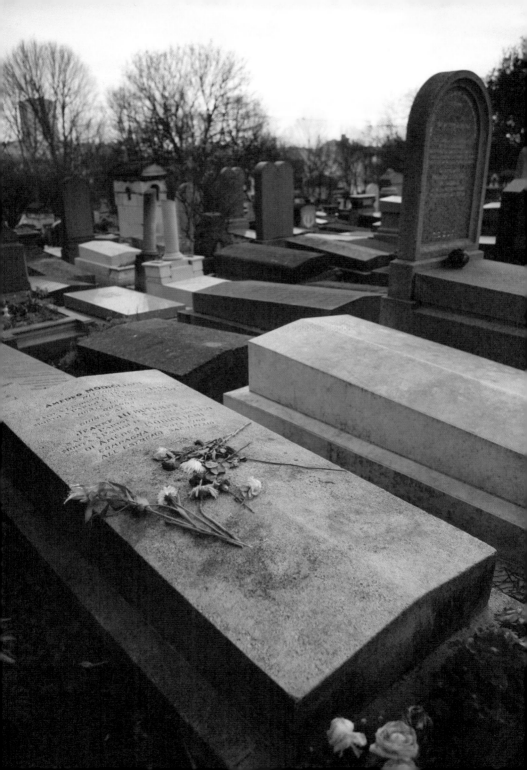

하얀 풍선

.

오버하우젠 가소메터
Oberhausen Gasometer

독일 서부의 작은 도시, 오버하우젠에 왔다. 가스탱크를 보러 왔다. 가스탱크? 맞다. 어쩌다 보니 가스탱크를 보러 독일까지 왔다. 굉장히 큰 원통형 빌딩이다. 높이는 117미터, 둘레는 67미터에 달한다. 1929년 지어진 오버하우젠 가스탱크는 1988년 제구실을 다하고 가동을 멈춘 후 버려졌다. 덩치가 너무 커서 철거조차 쉽지 않았다.

1993년 믿을 수 없는 일이 벌어졌다. 가스탱크가 거대한 갤러리로 바뀌었다. 높이만 따지면 세상에서 제일 높은 갤러리에서 단 하나의 작품만을 전시하고 있었다.

〈빅 에어 패키지(Big Air Package)〉.

우리말로 하면 '큰 풍선'쯤 될까? 어지간하게 큰 게 아니다. 안으로 수백 명이 들어갈 정도다. 명실상부하게 세계 최대의 풍선이다. 풍선은 가스탱크 안에 들어있다. 간단히 말하면 거대한 가스탱크 안에 거대한 흰 풍선을 집어넣었다. 풍선 안은 백색 세상이다. 위를 올려다보면 풍선 꼭대기가 까마득하다. 풍선 안은 매우 고요하고 평온하다. 아예 기다란 쿠션에 누워 풍선을 바라볼 수도 있다. 쿠션에 누워 이 세상에서 제일 큰 풍선을 바라본다. 환상과 몽환이 어우러진 신세계다.

크리스토와 쟝 끌로드(Christ and Jeanne Claude) 부부가 만들었다. 〈빅 에어 패키지〉를 풍선이라 하건 조각이라 하건 전 세계의 실내 조형물 중 가장 크다. 크리스토 부부는 세상에서 제일 큰 풍선을 만들기 위해 대략 33평 아파트 186채 넓이의 반투명 폴리에스테르 천과 4500미터 정도의 파란색 밧줄을 사용했다. 풍선 높이는 90미터, 무게는 5.3톤에 이른다.

세계 최대의 풍선을 만들기 전, 두 사람은 뭐든 포장해버리는 예술가로 유명했다. 1985년에는 퐁네프 다리를, 1995년에는 베를린 국회의사당을 하얀 천으로 꽁꽁 싸버렸다. 두 사람 이름은 낯설어도 하얀 천으로 꼭꼭 감싸인 퐁네프 다리나 베를린 국회의사당을 기억하는 사람들은 있다. 하얀 천으로 모조리 꽁꽁 싸버렸다, 하고 말하긴 쉽다. 하지만 여의도 국회의사당을 하얀 천으로 포장하듯 꽁꽁 쌌다고 상상해보라. 크리스토 부부는 상상만 하지 않았다. 그들은 실제로 독일 국회의사당을 포장해버렸다.

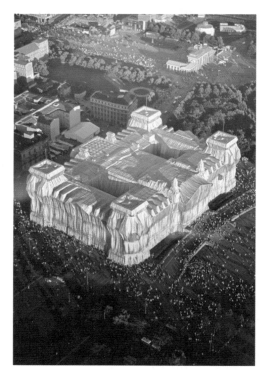

크리스토 부부는
1985년에는 퐁네프 다리를,
1995년에는 베를린
국회의사당(왼쪽 사진)을
하얀 천으로 꽁꽁 싸버렸다.

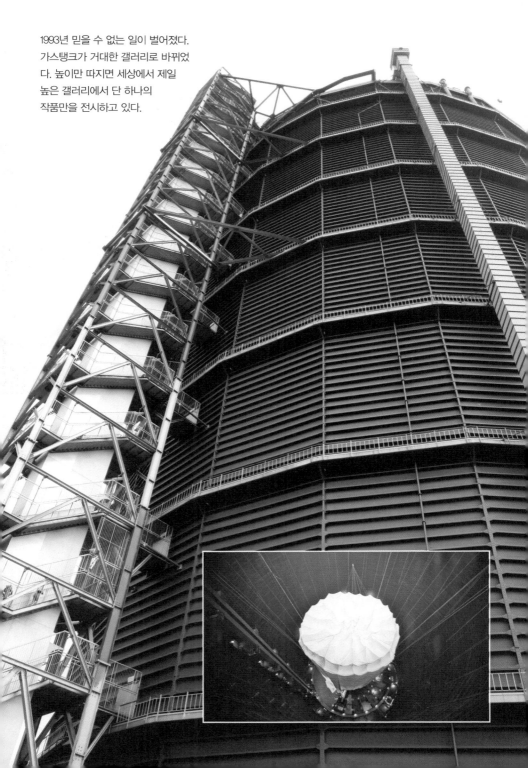

1993년 믿을 수 없는 일이 벌어졌다.
가스탱크가 거대한 갤러리로 바뀌었
다. 높이만 따지면 세상에서 제일
높은 갤러리에서 단 하나의
작품만을 전시하고 있다.

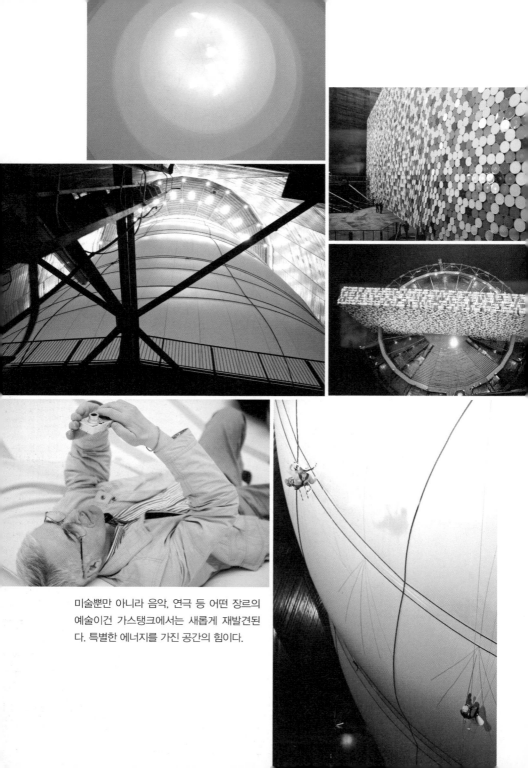

미술뿐만 아니라 음악, 연극 등 어떤 장르의
예술이건 가스탱크에서는 새롭게 재발견된
다. 특별한 에너지를 가진 공간의 힘이다.

두 사람은 1999년에도 오버하우젠 가스탱크에서 작품을 선보였다. 1만 3000개의 드럼통을 폭 68미터, 높이 26미터, 두께 7미터로 쌓아올렸다. 간단히 말하면 가스탱크 안에 벽을 쌓았다. 빨갛고 노랗고 하얗고 파랗고 푸른 1만 3000개의 드럼통을 가스탱크 위에서 내려다보면 아주 정교하게 쌓은 레고블록 같다. 드럼통이 이렇게 아름다울 수 있다니?!

가스탱크가 없었다면 크리스토 부부는 〈빅 에어 패키지〉 작업이나 드럼통 작업(정식 제목은 〈The Wall〉)을 떠올릴 수 있었을까? 미술뿐만 아니라 음악, 연극 등 어떤 장르의 예술이건 가스탱크에서는 새롭게 재발견된다. 특별한 에너지를 가진 공간의 힘이다.

불가리아 출신 크리스토와 모로코 출신 장 끌로드. 우연히도 두 사람의 생년월일은 같다. 1935년 6월 13일 태어난 두 사람은 결혼 후 평생을 함께 했으나 2009년 장이 먼저 세상을 떠났다. 크리스토는 어느 인터뷰에서 이렇게 말했다.

"우리 작품을 보려면 빨리 오세요."

두 사람의 작품은 영구히 보전될 수 없다. 전시가 끝나면 기껏 사진만 남는다. 두 사람은 애당초 팔 수 없는 작품을 만들었고, 가난하게 젊은 날을 보냈다. 두 사람은 작업하는 동안 단 한 번도 후원이나 지원금을 받지 않았다.

가스탱크 꼭대기 층에 있는 전망대에 오르니 오버하우젠이 한눈에 내려다보인다. 탁 트인 사방에서 불어오는 바람이 시원하다.

피렌체의 님프

•

프랑크푸르트, 슈테델 미술관
Städel Museum, Frankfurt

독일 프랑크푸르트 암 마인 공항은 숲으로 둘러싸여 있다. 5월의 어느 날 저녁 8시 10분, 간간한 불빛 속에 낮게 숨죽인 공항에 착륙했다. 기내 유리창에 빗방울이 촘촘히 맺혀 있다. 빗방울들은 흘러내리지 않고 붙박이인 양 동요가 없다.

다음 날 오후, 아무도 없는 슈테델 미술관의 어느 방에서 한 여인을 만났다. 여인의 머리칼과 눈동자에선 붉은 기가 돈다. 그녀의 얼굴에선 윤택이 흐른다. 어딘가를 바라보는 그녀 눈빛은 가늠하지 못할 만큼 깊다. 누구인지도 모른 채 한참 그녀를 바라보았다. 단아하지만 위엄 있는 여신 같다. 530여 년 전 이탈리아 피렌체에서 뭇 남성들의 숭배를 받았던 여인이다. 르네상스 시기, 피렌체에서 그녀는 '피렌체의 여신, 피렌체의 님프'로 불렸다. 피렌체의 모든 예술가들이 그녀를 찬미했다. 어느 화가 역시 그녀를 보고 첫눈에 반했다. 하지만 그뿐이었다. 그녀에겐 이미 연인이 있었는데 그

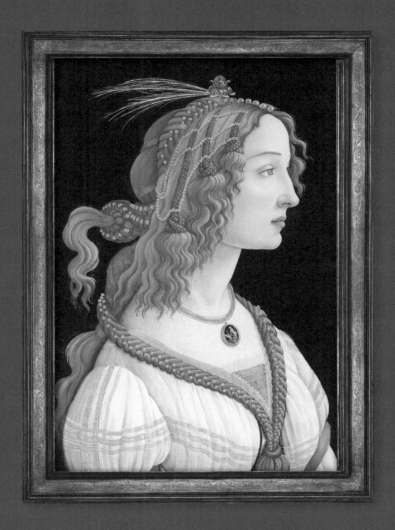

189

는 당시 피렌체의 지배자 중 한 사람이자

화가의 경제적 후원자였다. 화가는 그녀에게 가까이 갈 수조차 없었다.

　운명의 장난이란 잔인하다. 너무나 아름다운 그녀의 아름다움을 신이 시기라도 했을까? 그녀는 스물두 살 꽃다운 나이에 불현듯 세상을 떠났다. 화가는 이제 그녀를 먼발치에서라도 볼 수 없게 되었다. 살아서도, 죽어서도 여자에게 다가갈 수 없는 화가는 여자를 그림에 담는 일밖에 할 수 없었다. 그는 그녀를 여러 모습으로 그렸다. 그녀는 때로 순결한 마리아로, 때로 아름다운 비너스로 남자의 그림 속에서 다시 태어났다. 여자가 세상을 떠난 후 화가는 평생 독신으로 살았다. 살아서 그녀 곁에 갈 수 없었던 남자는 죽어서야 여자가 묻혀 있는 공동묘지의 한구석을 차지했다.

　남자는 산드로 보티첼리, 여자는 시모네타 베스푸치다. 보티첼리가 그린 〈비너스의 탄생〉에서 비너스로 등장하는 이가 바로 시모네타다. 그림 속 그녀는 조개 위에 서서 매끈하고 육감적이며 꿈꾸는 듯한 표정을 짓고 있다.

보티첼리는 살아생전에는 표현하지 못한 그리움으로 그림을 그렸다. 그
렇게 좋아했으면서 왜 좀 더 일찍 사랑을 고백하지 못했느냐고 말하진 못
하겠다. 남자로서는 여자가 자기를 사랑한다 해도 아마 받아들이기는 힘겨
웠을 것이다. 사랑은 모든 걸 극복한다고? 사랑은 모든 걸 극복할 수 없기
때문에 사람들은 절대적 사랑을 추앙한다. 추앙만 할 뿐 정작 그런 사랑에
뛰어들지는 않는다. 약하고, 늘 흔들리고, 속절없이 되돌아보기만 하는 게
사람 아니던가? 하나뿐인 인생이란 말이 무색하게 사랑은 종종 덧없이 흘
러간다. 나와 그의 처지를 비교하며 지레 겁먹고 움켜잡지 못한 사랑을 더
듬기만 한다.

여배우의 초상화

.

뉴욕, 현대 미술관
The Museum of Modern Art, New York

마릴린 먼로를 만났다. 반짝이는 황금색 한복판에서 그녀가 활짝 웃는다. 커다란 캔버스에는 그녀의 얼굴뿐이다. 어찌 보면 비잔틴기독교 성상 그림 같다.

그녀는 환하게 웃고 있지만 나는 '마릴린 먼로' 하면 그녀의 불행한 말년이 떠오른다. 그녀는 서른여섯에 죽음을 맞았다. 수면제가 발견되었지만 타살의 여지가 컸고, 여러 의혹이 있었지만 사건은 순식간에 약물 과다복용으로 종결됐다. 그녀는 '공식적으로' 약물 중독자로 죽었다.

그녀에게 좀 더 다가가 보았다. 영화 속 마릴린과는 전혀 다르다. 아이섀도를 눈 안까지 칠했다. 대충 급하게 바른 검불그스름한 립스틱은 입술에서 얼굴로 약간 번져 있다. 얼굴에는 아예 빗금이 처져 있다. 얼핏 컬러풀하지만 자세히 보면 얼룩지고 번지고 바랬다. 마릴린이 직접 화장을 했으면 이

192

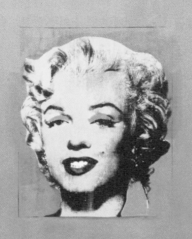

런 식으로 했을 리는 없다. 실크 스크린 방식으로 인쇄를 했다곤 해도 상태가 너무 안 좋다. 게다가 목 뒤의 아이섀도 컬러는 뭐지?

"여느 화가들이 그렸으면 아주 우아하게 여신처럼 그렸겠죠. 중세부터 지금까지 거의 모든 화가들이 그랬잖아요. 나는 이제까지 사람들이 생각한 마릴린과 다른 모습을 보여주고 싶어요. 그렇다고 무슨 큰 의미를 두진 마세요. 아무 의미가 없으니까요."

앤디 워홀의 말이다. 그는 1962년 마릴린이 죽던 해 황금색 마릴린을 만들었다. 1953년 영화 〈나이아가라〉를 홍보하기 위해 찍었던 사진을 이용했다. 사실 그에게는 53년에 만든 영화의 포스터이건 55년에 만든 영화의 포스터이건 큰 상관없었다. 그의 말대로 그는 무엇에도 의미를 두진 않으니까.

그런데 이게 예술인가요? 그저 마릴린 먼로의 얼굴 사진을 한가운데 배치한 거라면 작품이라고 하기에 너무 무성의하지 않나요? 나는 그에게 묻고 싶다. 뜻밖에 그는 순순히 인정한다. 으레 그렇다는 듯이.

"의미 같은 건 없어요. 나는 몰개성적인 게 좋을 뿐이에요."

그는 마릴린의 초상화로 그림을 찍어내면서 그의 말대로라면 '몰개성하게' 만들었다. 마릴린뿐만 아니라 정치인도, 가수도 찍어냈다. 그의 표현대로 통조림 찍어내듯 공장에서 찍어냈다. 공산품과 다를 바가 없다. 다만 턱없이 비싼 점이 다를 뿐. 그는 이를 '죽음 시리즈'라고 말한다. 그런데 누군가의 얼굴 사진을 이렇게 마구 제멋대로 찍어도 되는 건지 모르겠다. 정작 그는 이렇게 묻는다.

"앤디 워홀이 당신을 울게 했나요?"

"마릴린 먼로가 당신을 울게 했나요?"

그는 사람뿐만이 아니라 수프 깡통이나 코카콜라병도 찍어냈다. 몇 개씩 늘어놓은 수프 깡통이나 몇 개씩 늘어놓은 마릴린을 보다 보면 마릴린 얼굴에 깡통이 겹쳐 보인다. 깡통을 보다 마릴린을 보면, 미안한 말이지만 마릴린이 깡통으로 보이고, 깡통을 보다 마릴린을 보면 깡통이 마릴린으로 보인다. 어떤 사람이 상품화되면 그 사람의 존재 자체는 사라진다. 그는 이렇게도 말했다.

"순수미술? 난 관심 없어요. 나는 일상생활에 관심 있어요. 우리가 매일 먹고 매일 마시는, TV에서 매일 보는 것들 말이에요."

이런 태도 때문일까? 미술관에 가지 않는 사람도 워홀의 그림은 한번쯤 보았을 만큼 그는 유명하다. 그가 유명한 건지 마릴린 때문에 워홀이 유명해진 것인지, 워홀 때문에 마릴린이 기억되는 건지 잘 모르겠다. 마릴린은 워홀이 그린 자신을 보면 뭐라고 할까? 미술관에 자기 모습이 영원히 남았다고 좋아할까? 마릴린 먼로는 여기 있는 걸까, 없는 걸까?

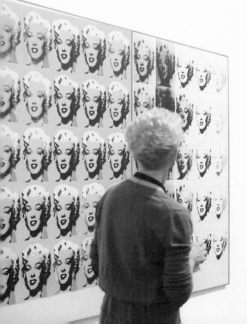

몇 개씩 늘어놓은 수프 깡통이나 몇 개씩 늘어놓은 마릴린을 보다 보면 마릴린 얼굴에 깡통이 겹쳐 보인다. 어떤 사람이 상품화되면 그 사람의 존재 자체는 사라진다.

195

깡통과 예술

.

처음에는 미술관에 걸린 캠벨 수프 깡통을 보고 사진인 줄 알았다. 창고형 마트에 가면 흔히 볼 수 있는 모습 같았다. 마트에 가서 쫙 진열된 깡통만 잘 찍으면 뭐 대충 비슷하지 않을까 하고 핀잔했다. 캠벨 깡통이나 펭귄 꽁치 통조림, 동원 황도 복숭아 통조림이 다를 바 없다고 생각했다. 많은 미국 사람들도 나처럼 생각했다.

"이게 무슨 예술이야? 개성이라곤 찾아볼 수 없잖아?"

캠벨 깡통은 미국 사람이라면 누구나 다 아는 물건이다. 그러다 보니 수십 개의 깡통은 마트에 가지런히 진열된 상품처럼 보였다. 사실적으로 보이지만 다른 점도 있다. 깡통 가운데 있는 동그라미는 원래 메달 모양이었지만 그는 단순하게 원으로 그렸다. 다만 좀 더 크게 그렸을 뿐이다.

그가 사람 마릴린과 슈퍼마켓 상품인 깡통을 대하는 태도는 같다. 하긴 자기 자신도 수프 깡통으로 기억되면 좋겠다고 했다.

"나는 기계가 되면 좋겠어요."

그는 이렇게 말했다. 공장 기계처럼 작품을 딱딱 찍어내고 싶다는 말이다. 실제로 그는 그렇게 했다. 하지만 처음부터 실크 스크린 방식으로 찍어내진 않았다. 처음에는 손으로 그렸다. 시간이 많이 걸렸고 힘들었다. 다른 방법을 고민하다 프로젝터로 캔버스에 깡통을 투사하고 깡통을 그리는 방법을 생각해냈고, 이런저런 시도 끝에 마침내 실크 스크린 방식을 알아냈다. 그의 스튜디오는 공장으로 재탄생했다. 그는 공장에서 캠벨 깡통뿐만 아니라 마릴린 먼로, 마오쩌둥, 엘비스 프레슬리를 무수히 찍어댔다. 그의 바람처럼 그는 '기계'가 되었다. 그의 첫 번째 소원은 이루어졌다.

앤디 워홀 이전에는 어떤 예술가도 수프 깡통, 코카콜라병, 여배우, 만화, 광고 등을 신경 쓰지 않았다. 예술가들은 대개 숭고하고 거창한 이미지와

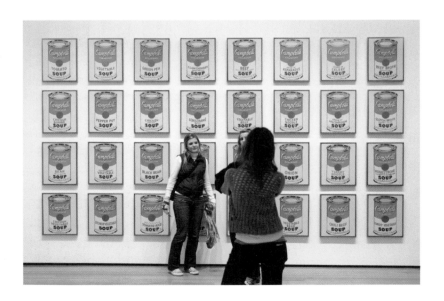

표현에 빠져있었다. 르네상스 시대의 화가 보티첼리는 〈프리마베라〉를 그리면서 그 안에 500여 종의 식물을 그렸을 정도다. 반면 앤디 워홀은 그런 디테일에는 전혀 관심 없었다. 그는 수프 깡통을 그리면서 실제보다 훨씬 크게 그렸을 뿐이다. 사정은 모르겠지만 20년 동안 매일 캠벨 수프로 점심을 먹었다는 그가 말했다.

"나는 깡통으로 기억되면 좋겠어요."

그렇겠지. 그가 늘 말하던 대로 개성 없는 깡통이 유명한 작품으로 영원히 남기를 바랐겠지. 한 가지는 인정한다. 그로 인해 수프 깡통이 아름다워졌다. 단순하고 획일적인 깡통이 여러 개 모여 묘한 리듬감을 만들어낸다. 친숙하고, 밝은 기운이다. 그는 누구도 하지 않은 생각을 하고, 깡통을 작품으로 생각하게 만들었다. 그로 인해 깡통은 예술이 되었다. 앤디 워홀이란 이름은 몰라도 많은 사람이 그의 깡통 그림을 기억한다. 행복한 남자다. 그의 두 번째 소원도 이루어졌다. 그는 깡통으로 기억되고 싶다고 했으니까.

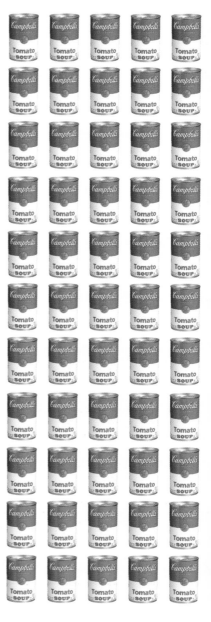

에밀리에의 키스

．

뉴욕, 현대 미술관
The Museum of Modern Art, New York

더 이상 곱고 아름다울 수 있을까 싶을 만큼 온갖 화려한 컬러의 옷으로 몸을 감싸면서도 소담스런 가슴은 드러냈다. 임신한 듯 배가 부풀어 오른 여인의 발밑에 세 명의 여자가 보인다. 여인은 고개를 숙였는데 맨살을 드러낸 고혹적인 가슴 밑으로 무슨 일인지 해골이 보인다. 눈은 감고 있지만 그녀는 마치 해골을 내려다보는 것 같다. 해골이 주는 스산한 기운 때문인지 여인은 더욱 미스터리를 남긴다. 관능적 쾌락이란 언제나 금기를 넘으려 드는 걸까? 황금빛 바탕색은 그림의 화려한 기운을 점점 더 몽환적으로 만든다.

　여성적이고 섬세한 분위기의 그림만 보면, 아톰 머리를 하고 다부진 얼굴에 턱수염이 수북한 근육질의 남자가 이 그림을 그렸다고 짐작이라도 할 수 있을까? 그는 종종 운동선수를 모델로 썼고, 그림을 그리고 나면 운동선수와 레슬링을 즐길 정도로 운동을 좋아했다. 여러 여자를 만나긴 했지만

199

평생 결혼하지 않고 고양이와 살았다. 그가 진정으로 사랑하는 여자가 없었던 건 아니다. 그는 '에밀리에'라는 한 여자에게 수백 통의 엽서와 편지를 써서 보냈다. 그녀는 동생의 아내였다. 동생이 죽자 그는 조카의 후견인이 되었고, 에밀리에와 평생을 함께 했다만 성적인 관계는 없었다. 키스조차 못 했다. 하지만 그에게는 분명 그녀를 안고 싶은 욕망이 있었을 것이다. 그의 카사노바 행각으로 그녀가 그를 떠났을 때 그는 2년 동안 단 한 점의 그림만을 그렸는데 그건 절벽 끝에 선 연인이 키스하는 모습이었다. 모두가 아는 그 그림이다.

끊이지 않는 애정 행각 속에 풍만한 여성의 누드를 관능적으로 그린 탓에 한때 퇴폐적인 화가로 비난받거나 포르노 화가 취급을 받은 그가 임신하듯 배부른 여자를 그린 그림에 붙인 제목은 〈희망〉이다. 그가 그녀에게 무엇을 기대하고 소망했을까? 가슴 아래 새로운 생명일까, 아니면 그녀의 배를 감싸고 있는 해골이란 죽음이었을까?

그가 에밀리에와 플라토닉한 사랑을 이어간 것도 쉬이 수긍되지 않는다. 두 사람 사이엔 키스조차 없었는데 그건 사랑이었을까? 아니면 그는 단지 자기에게 영감을 줄 '그림의 뮤즈'가 필요했을까?

화려한 그림과 달리 그의 인생은 낭만적이거나 평온하지 않았다. 그의 말년은 쓸쓸했다. 쉰다섯에 뇌졸중으로 쓰러져 반신불수가 되었고, 그 후 독감에 걸려 세상을 떠났다. 단 한 사람, 에밀리에가 그의 임종을 지켰다.

미라 신부

.

파리, 퐁피두 센터
Centre Pompidou, Paris

　　　　　　　　　　　　　　뒷머리가 쭈뼛이 서며 등골이 오싹하다. 백발의 미라 같은 여자가 눈앞에 있다. 환한 대낮이지만 영락없는 귀신의 모습에 간담이 서늘하다. 파리의 퐁피두 센터에서 만난 여자다.

〈결혼〉

　미라 형상의 여자 조각상에게 붙여진 이름이다. 그제야 오른손에 든 부케 같은 잡동사니 뭉치가 눈에 띈다. 손바닥만 한 간난 아기들, 뱀과 도마뱀, 비행기 같은 장난감들, 정체를 알 수 없는 온갖 잡동사니가 뒤섞인 덩어리는 마치 그녀 몸의 일부 같다.

　조각가 니키 드 생팔(Nikide Saint-Phalle)이 만들었다. 그녀는 한 때 패션지 「보그」의 표지를 장식할 만큼 아름다웠지만 어린 시절 친아버지에게 성폭행을 당했고, 학교에 적응을 못 해 퇴학과 전학이 빈번했다. 이른 나이에 결혼했지만 생활은 순탄치 않았고, 두 아이를 낳은 뒤 남편과 이혼했다.

202

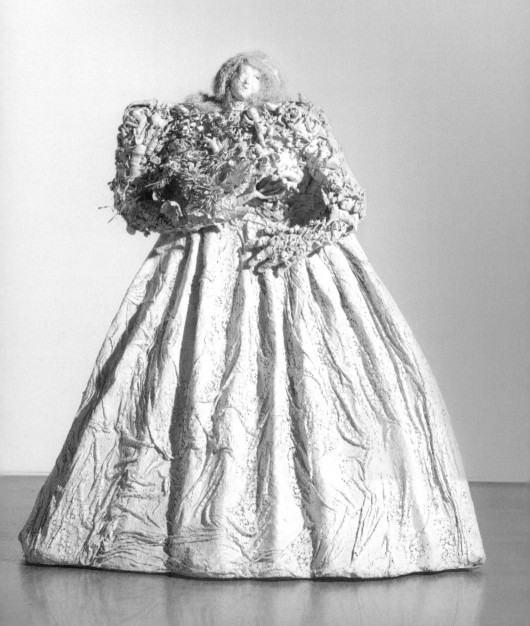

203

신경쇠약증으로 병원에 입원하면서 그림을 그리기 시작했고 이혼하고 3년 후에 〈결혼〉을 만들었다. 서른세 살의 그녀가 생각한 결혼의 모습은 백발의 미라다.

퐁피두 센터를 나와 다시 그녀를 만났다. 퐁피두 센터 바로 옆에는 1981년에 그녀가 만든 〈스트라빈스키 분수〉가 있다. 빨갛고 파랗고 노란 조형물들이 분수를 채운다. 빨갛고 도톰한 입술, 꼬불꼬불 고개를 치켜든 뱀과 새, 연두색 코끼리의 화려하고 유머러스한 형상과 커다란 높은음자리표 등을 보면 아이건 어른이건 웃음부터 짓게 된다. 움직이는 분수로 유명하고, 여름이면 〈스트라빈스키 분수〉의 빨간 입술 사이에선 물이 내뿜어진다고 하는데 내가 갔을 때는 어디서도 물줄기를 볼 수 없어 아쉬웠다.

니키 드 생팔은 백발의 미라를 만들고 나서 거의 20년 후에 〈스트라빈스키 분수〉를 만들었다. 그 사이에는 두 번째 남편 장 팅겔리가 있다. 그는 스위스 출신의 조각가다. 그녀는 〈스트라빈스키 분수〉를 장 팅겔리와 함께 만들었다. 두 사람은 부부이자 함께 작업하는 동료로서 장 팅겔리가 예순여섯에 세상을 떠날 때까지 26년의 시간을 함께 보냈다. 서른세 살에 이미 폭삭 늙어버렸던 백발의 미라는 18년이란 시간이 흐른 후 생기 있고 명랑하며 유머러스한 여자로 돌아왔다.

몽상가

■

라파예트 백화점은 파리의 중심가에 위치한다. 겨울이지만 따뜻한 햇살이 내리쬐던 어느 날, 라파예트 백화점에서 마흔다섯의 남자는 쇼핑하러 나온 열일곱 살 소녀를 만났다.

남자는 이미 파리 사교계에서 사랑받는 화가였고, 소녀는 세상에 대해 아무것도 모르는 열일곱 살 아이였다. 소녀의 눈에 남자는 아름답고 찬란하게 빛났다.

소녀는 이내 남자의 연인이 되었고, 남자의 뮤즈가 되었다. 남자로선 여자의 초상화를 그리는 일이 특별하지 않았지만 소녀는 초상화를 갖게 되어 매우 기뻤다. 소녀는 어렸지만 육감적인 몸매를 가졌다. 남자는 소녀의 아름다운 몸에 탐닉했다. 봉긋하고 탄력 있는 가슴, 복숭아처럼 옅은 붉은색을 띤 엉덩이는 바라만 봐도 숨이 막혔다.

그때 소녀는 남자의 여신이었다. 남자는 흐르는 듯한 곡선으로 고대의 풍만한 여신처럼 소녀를 그렸지만 그림 속의 그녀는 소녀답게 명랑하고 천진난만한 표정으로 꿈꾸듯 웃는다. 남자는 소녀의 초상화에 〈몽상가〉라는 제목을 붙였다.

　시간이 흘렀다. 6년 후 소녀는 남자의 딸을 낳았고, 남자는 아기에게 '마야'라는 이름을 지어주었다. 하지만 남자가 소녀를 만났을 때 그는 이미 유부남이었고, 소녀를 남몰래 만나다 소녀가 아기를 낳을 때쯤에는 또 다른 여자를 만나고 있었다.

　소녀의 꿈은 6년 만에 깨졌지만 소녀가 남자를 어떻게 생각했는지는 잘 모르겠다. 사실 남자는 아흔이 넘을 때까지 대략 10년 주기로 다른 여자를 만났다. 남자는 아흔두 살에 세상을 떠났고, 그로부터 4년 후 그녀도 세상을 떠났다. 어떤 사람들은 그녀가 남자를 따라 자살한 게 아니냐고 떠들어댔다.

　세월이 흘러 남자가 그린 소녀 그림 한 장은 1900억 원에 팔렸다. 세상에서 가장 비싸게 팔린 그림 중 하나다. 남자로 인해 소녀는, 전 세계인의 뮤즈이자 '불멸의 여인'이 되었다. 하지만 문득 이런 의문이 든다. 소녀는 남자를 만나 행복했을까? 만약 소녀가 자기 또래의 평범한 남자와 결혼했다면 어땠을까? 그녀는 정말 불멸의 여인이 된 것일까? 사람들은 소녀를 그저 '남자의 여러 연인 중 한 사람'으로 기억하는 건 아닐까.

　남자의 이름은 파블로 피카소, 여자의 이름은 마리 테레즈 발테르다.

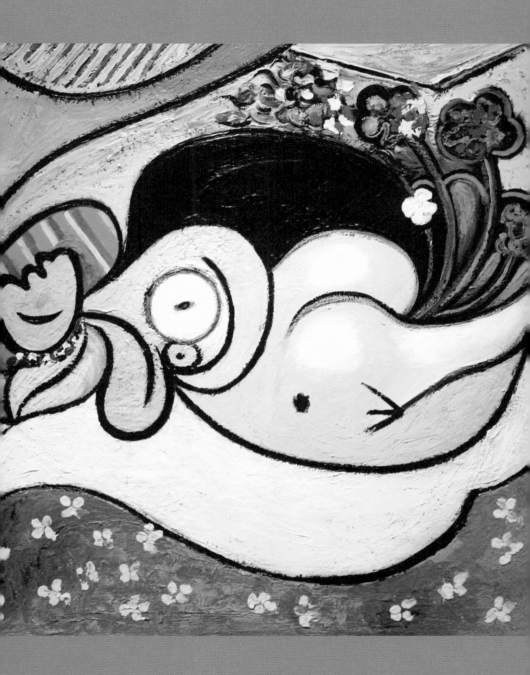

존재하지 않는 향기

.

뉴욕, 현대 미술관
The Museum of Modern Art, New York

남자는 여섯 살 때까지 남미의 페루에
서 살다가 모국인 프랑스로 돌아왔다. 열일곱 살부터 스무 살 때까지는 선원
으로 여러 나라를 떠돌며 세상 구경을 했고, 그 후 해군에 입대해 다시 2년의
세월을 바다에서 보냈다. 그의 몸속에는 노마드의 피가 흘렀을까? 그는 프랑
스를 떠나 바다에서 지내는 게 좋았고, 바다에서 배를 타고 보낸 5년의 세월
은 훗날 그의 인생에 큰 영향을 미쳤다.

군 복무를 마친 후 그는 파리의 증권회사에서 일했다. 벌이는 좋았지만
그림을 그리고 싶었던 남자는 서른다섯에 회사를 그만두고 그림을 그리기
시작했다. 하지만 그림은 팔리지 않았고, 다섯 아이와 함께 살길이 막막해
진 아내는 친정이 있는 코펜하겐으로 떠났다. 서른 후반이 된 남자는 파리
거리를 전전하며 웅얼거렸다.

"파리가 싫어. 프랑스가 싫어. 유럽도 싫어. 여기서는 누구도 나를 이해하

지 못해."

그는 생활비가 적게 들고 기후가 좋은 곳에서 살고 싶었다. 그는 갓 프랑스 식민지가 된 베트남 북부의 톤킨으로 떠나 그곳에 아틀리에를 만들까 궁리했다. 하지만 그는 결국 낯선 베트남보다 당시 프랑스 사람들의 전통적인 여행지였던 타히티를 선택했다. 프랑스 사람들에게 타히티 섬은 '고대 문화를 간직한 파라다이스'로 여겨졌다.

"따뜻한 섬에 가서 그림을 그려야겠어. 그곳에만 가면 황홀한 풍경 속에서 편안하게 그림만 그리며 살 수 있을 거야."

1891년, 마르세유에서 타히티행 배를 탄 마흔셋의 남자는 두 달이 넘는 항해 끝에 남태평양의 타히티에 도착했다. 그는 선원 시절에 이미 이곳에 다녀간 적이 있었다. 하지만 기대와 달리 타히티는 낙원과 거리가 멀었다. 타히티의 수도는 말 그대로 도시였다. 도시를 피해 그는 좀 더 깊숙한 시골로 들어갔다. 그곳은 바다에 잠긴 산봉우리 같았다. 그는 그곳에서 만난 열세 살의 테하나와 함께 한동안 행복하게 살았지만 이내 돈이 떨어져 그림을 팔기 위해 파리로 돌아가야 했다. 다행히 그림은 잘 팔렸지만 프랑스에서 타히티 스타일로 살아보려는 시도는 실패했다.

그는 마흔일곱에 다시 타히티행에 올랐다. 테하나를 만났지만 그녀에게는 다른 남자가 있었고, 그는 또 다른 여자인 파우라를 만났다. 그때 파우라의 나이 역시 열세 살이었다.

쉰두 살의 그는 타히티 아닌 또 다른 섬을 찾아 타히티에서 1400킬로미터 떨어진 마르키스 제도의 히바오아 섬으로 이주한다. 하지만 몸은 병들고, 새로 만난 주민들과의 관계는 순탄하지 못했다. 파리에서 그의 그림을

신나게 팔던 갤러리에서는 그에게 이런 편지를 보냈다.

"자네가 파리를 떠난 지 벌써 6년이 지났어. 자네는 이제 남태평양의 신화이자 불멸의 화가가 되었다네. 자네가 현명하다면 파리로 돌아올 생각은 꿈에도 하지 않는 게 좋을 거야. 파리 사람들에게 자네는 파라다이스를 찾아 떠난 사람이니까."

그는 히바오아 섬에서 오두막집을 구해 '쾌락의 집'이라 부르며 정 붙이고 살아보려했지만 무슨 영문인지 2년 후에 세상을 떠났다. 시신은 초라한 공동묘지에 묻혔다. 언덕 위에 있던 공동묘지에선 너른 바다가 내려다보였다. 그의 나이 쉰넷일 때다. 너무 이르고 좀 어이없는 죽음이었다. 이렇게 쓸쓸하게 죽으려고 1만 5천 킬로미터 떨어진 타히티까지 오진 않았을 텐데……. 한때 고흐의 예술적 동지이기도 했던 고갱의 곡진한 삶이다.

나는 프랑스에 머물 수 없던 그를 이해한다. 그는 5년간 배를 타고 바다를 누비며 다른 세상을 본 사람이다. 나 역시 내가 태어난 곳을 늘 떠나고 싶었으니까. 낙원까지는 아니라도, 단지 한국이 아니란 이유만으로 나는 종종 숨 쉬는 게 편했다. 하지만 세상에 낙원이 있을까? 그 역시 타히티가 낙원이라고 생각하진 않았다. 그렇기에 그는 타히티에서 온갖 우여곡절을 겪으면서도 타히티를 '노아(Noa)'라는 말로 표현하고 타히티를 낙원처럼 그렸는지도 모른다. 노아는 폴리네시아어로 '향기롭다'는 말이다. 그는 노아 타히티를 여행하고, 낙원을 꿈꾸며 그림을 그리고, 스스로에게 묻고 또 물었다.

"우리는 어디에서 왔는가, 우리는 누구인가, 우리는 어디로 가는가?"

　그는 말년에 이런 제목의 그림을 그렸다. 가족 중에서 유일하게 그를 이해해준 딸 '알린'을 잃은 뒤에 그린 그림이다. 내가 왜 태어났는지 알며 사는 사람이 얼마나 될까? 그가 답을 알았으면 이런 제목의 그림을 그리진 않았을 것 같다.

　그의 다른 그림 〈달과 지구〉에는 달의 정령 히나(Hina)와 지구의 정령 파투(Fatou)가 등장한다. 발가벗은 히나는 고개를 치켜들고 온몸으로 파투에게 간청한다.

　"인간들에게 영원한 생명을 주세요."

　하지만 파투는 무심히 거절한다. 히나의 바램은 부질없는 외침이 되어 버렸다. 세상에 존재하지 않는 낙원을 찾아 헤매던 남자의 신세 같다.

스캔들

.

"으아, 부끄러워. 어떻게 저런 그림을 그릴 수 있지?"

"창녀가 알몸으로 뻔뻔하게 고개를 바짝 들고 날 쳐다보고 있잖아!"

"뭐가 저렇게 당당해!?"

"이건 예술이 아니라 범죄야!"

150여 년 전 일이라곤 해도 참 야단스럽다. 그림 속에 벌거벗은 여자가 정면을 바라본다고 난리가 났다. 사람들은 그림이 음란하다고 호들갑을 떨며 그림을 조롱했다. 이들은 시체라도 바라보는 것처럼 그림 속 여자를 바라보았고, 경찰은 그림 주변을 지켰다. 흥분한 사람들이 그림을 훼손시킬 거라 생각했기 때문이다. 실제로 어느 남자는 우산으로 그림을 내려치려고 들었다. 그림 하나 때문에 소동 정도가 아니라 난리가 났다.

하지만 그때라 해도 미술관에서 벌거벗은 여자를 보는 일이야 별날 게 없

었다. 시대를 불문하고 수많은 화가가 수많은 여자의 누드를 그렸으니까. 다만 거의 모든 누드는 아름답고 환상적이었다. 누드 속 여자들은 부끄러운 듯 고개를 살짝 숙이고 몽환적인 표정을 지어 보였다. 그러나 이 그림 속 여자는 완전히 달랐다. 저렇게 고개를 바짝 들고 관람객을 바라보는 누드의 여자는 난생처음이었다. 그림 사이즈가 큰 탓에 그림 속 여자의 누드는 더욱 실감 났다. 풀밭에서 저렇게 옷을 벗고 태연히 앉아 있는 여자라면…… 그녀는 영락없는 매춘부다. 하지만 그녀는 아주 당당했다.

사람들은 당혹스러웠다. 더욱이 발가벗은 여자 옆에는 잘 차려입은 두 명의 젊은 남자가 소풍이라도 온 듯 한가롭게 앉아 있다. 뒤쪽의 저 여자는 또 누구람? 이상한 풍경 속에 이상한 느낌이 피어난다. 여자가 눈길을 피하지 않고 나를 쳐다본다. 그녀의 시선을 피할 도리가 없다. 그녀가 나를 풀밭으로 끌어당겼던가? 나도 모르는 새 그녀에게 끌려간다. 도대체 당신은 누구

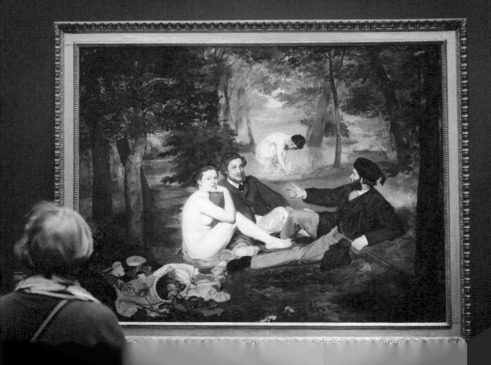

인가요? 당신은 진짜 창녀인가요?

그녀가 말했다.

"장난이 너무 짓궂었나요? 사실 난 속으로 빙글빙글 웃고 있었는데……
나를 본 사람들 얼굴이 전부 새파랗게 질린 게 정말 볼 만했거든요. 황제 나
폴레옹 3세쯤이면 좀 다를 줄 알았는데 그 남자도 똑같았어요. 하지만 나를
너무 미워하진 마세요. 나는 겨우 열여덟 살이라고요. 그림을 그린 사람은
내가 아니잖아요. 나는 다만 옷을 벗고 정면을 바라봤을 뿐이에요."

그녀가 뭐라 하건 세상에서 이 그림처럼 비난을 받은 그림도 없다. 화가는
도망치듯 파리를 떠나 스페인으로 피신했다. 하지만 그녀는 이 그림 한 장으
로 미술사에 길이 남을 불멸의 여인이 되었다. 그림을 보는 사람들 시선은
제일 먼저 그녀에게 향한다. 단지 옷을 벗고 있어서가 아니다. 그녀는 확고하
게 그림에, 풀밭에 주인공처럼 존재한다. 그림의 주인공은 두 남자가 아니라
벌거벗은 여자다. 그림 속 여자는 빅토린 뫼랑, 파리 노동자의 딸이었다.

도발적이고 반항적인 이 그림을 그린 이는 파리의 부유한 가정에서 태어
났다. 판사 아버지를 둔 그는 어렸을 때부터 자연스럽게 미술관에 드나들
다 화가가 됐다. 모자와 코트를 갖춰 입고 그림을 그렸고, 여름이면 바닷가
별장에서 해지는 바다를 바라봤다. 얼핏 이런 사정만 보면 남부러울 것 없
고, 누리고만 살면 될 인생 같다. 운명의 장난일까. 그는 모범생인 동시에 반
항아였다. 그는 한때 허드렛일을 하는 선원으로 일했고, 스무 살 때 피아노
개인교사인 수잔 렌호프와 결혼했다. 그녀는 이미 사생아인 열한 살 아들,

레옹이 있었다. 누가 봐도 어울리지 않는 커플이고, 기묘하고 수수께끼 같은 결혼이었다. 그가 레옹의 아버지라는 소문이 분분했지만 그는 끝내 레옹을 아들로 받아들이지 않았다. 댄디한 부르주아 남자는 마흔여섯에 매독에 걸렸고, 이로 인해 왼쪽 다리가 괴사해 잘라낼 수밖에 없었다. 수술 후 열흘 만에 그는 사망했다. 51년간의 길지 않은 인생 여정을 그는 이렇게 마쳤다. 어이없다 해야 할까, 기막히다 해야 할까. 여자에 관한 한 남자들은 종종 어리석다.

이곳 오르세 미술관에서 그녀 빅토리 뮈낭을 만났다. 사람들은 더 이상 그녀에게 손가락질 하지 않는다. 그녀는 여전히 파리에 있고 변한 건 시간뿐이다.

붓꽃 한 다발

.

뉴욕, 메트로폴리탄 미술관
Metropolitan Museum of Art, New York

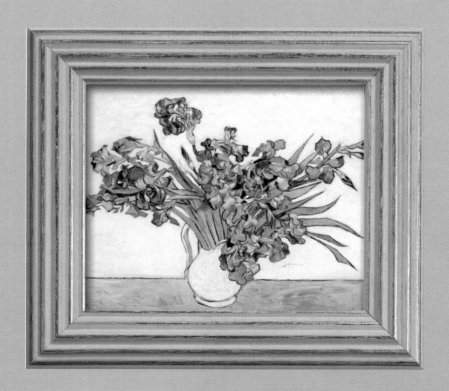

아이리스를 가리켜 우리는 붓꽃이라 부르던가? 1890년 5월 요양원에서 퇴원하기 직전 고흐는 동생 테오에게 "한 다발의 보랏빛 아이리스를 그리고 있다"고 편지를 썼다. 그때 고흐는 핑크와 옅은 담황색 두 가지로 아이리스를 그리고 있었다. 116년 후 나는 두 아이리스 중 하나를 뉴욕의 메트로폴리탄 미술관에서 봤다. 아이리스 한 다발을 그린 그림이다.

모두가 알다시피 고흐는 생전 그림이 팔리지 않아 지독한 가난에 시달렸다. 하지만 그가 서른일곱의 젊은 나이에 세상을 떠나고 나서 100년 후 아이리스 그림은 뉴욕에서 628억 원에 팔렸고, 〈의사 가셰의 초상〉은 일본의 한 컬렉터에게 972억 원에 팔렸다. '가셰'는 요양원에서 나와 생사의 경계를 넘나들던 고흐를 보살핀 의사였다.

죽기 2년 전 서른다섯의 고흐는 아를 시골구석에 처박혀 그림만 그렸다. 몇 번의 구애는 죄다 거절당했다. 그중 한 사람은 창녀였다. 그는 그림을 그릴 때 굳이 아름다운 소재를 찾지 않았다. 그럴 필요가 없었다. 사람들은 따분하다고 하는 평범한 대상에서 그는 아름다움을 알아챘다. 그는 들판의 구릿빛과 자연의 배색에 경탄했다. 누군가에게는 시시하기만 한 들판을 강렬하고 생생하게 그려냈다. 그의 그림 속에서는 파랗고 하얀 하늘과 구름이 빠르게 흘러가고, 황금색 밀밭이 한 덩어리로 출렁거린다. 나무는 스아아아 차랑차랑 바람 부는 대로 이리저리 흔들린다. 사진뿐만 아니라 그림도 어느 한순간 멈춘 시간을 기록한다는 것을 고흐처럼 잘 보여준 화가도 없다. 고흐는 그림 대신 사진을 찍었어도 잘 찍었을 것이다.

스물일곱 살부터 서른일곱 살 그가 세상을 떠날 때까지 10년 동안 그는 2천여 점의 그림을 그렸다. 1년에 2백 점, 그러니까 이틀에 한 점씩 그림을 그린 셈이다. 덕분에 우리는 그의 모국인 네덜란드는 물론 파리에 가도, 런던에 가도, 뉴욕에 가도, 일본에 가도, 그의 그림을 볼 수 있다.

"그림에 헌신하며 살 거야."

공부를 못해 신학교를 중퇴한 서른세 살의 고흐는 동생 테오가 살던 파리 몽마르트르의 아파트로 이사하며 이렇게 말했다. 그는 그저 그림 그리는 게 좋았던 사람이다. 그는 자기 눈으로만 볼 수 있는 세상을 그리고, 그 안으로 사람들을 초대했다. 그 앞에서 628억이나 972억 운운하는 건 숫자놀음이다. 그는 상상조차 할 수 없는 돈의 액수에 환호하기보다 그림 자체에 관해 얘기하는 사람을 더 보고 싶어 하지 않았을까?

고흐는 세상에서 가장 인기 있는 화가다. 사람들은 그를 왜 좋아할까? 그가 광기 어린 천재이기 때문에? 아니면 그가 열심히 성실하게 매일매일 그림을 그렸기 때문에? 아니면 그의 그림이 628억에, 972억에 팔리기 때문에? 어쩌면 고흐는 잘 팔리는 화가가 되어 불편하다. 많은 사람이 그의 그림을 보는 대신 돈을 보거나, 화가의 불행을 감상한다.

차라리 빠져 죽겠어!

．

뉴욕, 현대 미술관
The Museum of Modern Art, New York

"브랫에게 도와달라고 하느니 차라리 빠져 죽겠어!"

소녀는 눈을 질끈 감고 울면서 말했다. 브랫은 누구일까? 남자친구일까? 그와 다투기라도 한 걸까? 그녀는 물에 빠져 허우적대면서도 도와달라고 하지 않는다. 사람들은 수근댔다.

"만화책 같네요."

"만화를 뻥튀기해 그린 것 같네요."

만화책의 한 장면이니 뭐, 틀린 말은 아니다. 만화책의 단 한 컷만을 잘라내 그림으로 단순화시켜 그렸으니까. 이런 탓에 그의 그림은 누구나 그릴 수 있을 것 같다. 단, 가로세로 크기가 172.7센티미터이니 만화책치곤 엄청나게 크다. 1962년 출판된 『사랑을 위해 달리다(Run for Love!)』라는 만화책의 한 장면이다. 원래 만화에는 소녀 뒤편에 남자친구가 있다. 작가는 남자친구를 잘라내고 남자친구 이름을 바꾸고, 소녀의 대사도 바꾸었다. 원래 소

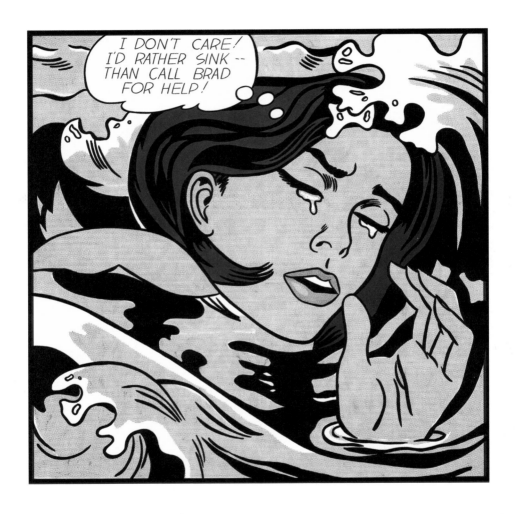

녀의 대사는 이랬다.

"쥐가 나도 난 상관하지 않아.(I don't care if I have a cramp.)"

원래 남자친구의 이름은 브랫(Brad) 아닌 말(Mal)이었다. 말이 브랫으로 바뀌고, 대사가 바뀌었으니 이건 큰 변화일까? 그는 만화책뿐만 아니라 잡지나 신문, 전화번호부에 나오는 그림을 가져다 똑같이 그렸다. 나중에는 만화책 이미지를 갖다 쓰듯 피카소의 그림까지 갖다 썼다. 그를 위해 좀 더 분명하게 말하자면 '거의' 똑같이 그렸다. 확대만 하진 않았다는 말이다. 확대해서 화면 구성을 조금 다르게 하고, 만화 주인공의 대사를 바꾸고, 인쇄할 때 나타나는 동글동글한 (벤데이) 점을 일일이 다 그렸다. 그래도 의아하다. 확대하고 슬쩍 변화를 줬다 해도 결국은 만화의 카피에 불과하지 않은가?

"카피가 아니라 상호 소통하는 방식으로 재구성한 거죠."

그는 이렇게 말했다. 상호 소통이라고? 관람객과 그림이 서로 소통한다는 말인가? 그가 뭐라고 했건, 사람들이 어떻게 말했건, 이런 그림의 장르를 팝 아트라 부르건 말건 그의 그림은 사람들의 마음을 사로잡았고, 그림 한 장에 수십억 원을 호가하게 되었다.

산뜻한 원색의 컬러 때문인지 그의 그림에서는 전쟁마저 아름답다. 나는 그의 그림이 무겁지 않아 좋고, 그가 쓰는 노란색을 좋아하지만 한편 전쟁 같은 소재를 다루는 걸 보면 지나치게 가볍다. 어느 평론가는 「뉴욕 타임스」에 그를 두고 "최악의 화가"라고 썼다. 세간의 평과 상관없이 그는 그림을 팔아 가장 돈을 많이 번 예술가 중 한 사람이다. 문득 그런 생각이 든다.

무엇이 그의 그림을 예술로 만들었나?

무엇이 예술을 예술로 만드는가?

그는 이렇게 말했다.

"아무도 생각하지 못한 게 그보다 나은 것들을 밀어내기 때문이에요."

그의 말에 따르면, 저 그림은 좋은데 저 그림은 별로인데 하고 결정하게 하는 한두 가지 흔적이나 표시가 그림의 가치를 결정한다. 그림을 잘 그렸느냐 못 그렸느냐는 중요하지 않다. 그는 오히려 자기 그림이 회화처럼 보이지 않게 했다. 거대하게 프린트된 인쇄물에서 나타나는 벤데이 점, 그의 그림에서 극적으로 드러나는 망점은 그의 그림을 나무라는 숱한 비난에도 불구하고 그를 사랑받는 예술가로 만들었다. 둥근 점을 잘 찍어 예술가가 되었으니 쉽다면 쉬운 인생을 산 그의 이름은 바로 로이 리히텐슈타인. 사실 개운치 않지만 우리에게도 '국민적으로' 친숙한 사건의 주인공이다. 한 기업 덕분이다. 몇 년 전 삼성그룹은 비자금으로 그의 그림 한 장을 80여억 원에 사들였다는 혐의로 시끌벅적한 소동을 겪었다. 그림 제목은 〈행복한 눈물〉, 이번에도 리히텐슈타인은 여자를 울렸다.

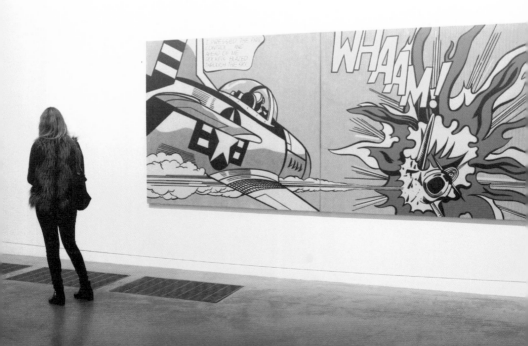

지옥의 문
한가운데에는

•

파리의 로댕 박물관에 가면 〈지옥의 문〉을 제일 먼저 보고 싶었다. 로댕 박물관 장미정원의 왼쪽 끝에 〈지옥의 문〉이 있다. 으스스하다. 비탄과 절망 속에 이유가 무엇이건 눈물이 뚝뚝 떨어질 것 같다. 하지만 〈지옥의 문〉에는 지옥만 있지 않다. 사랑과 환희도 있다. 지옥에서 달아나고, 떨어지고, 타락하고, 순교하는 사람들뿐만 아니라 입을 맞추고, 생각하는(그 유명한 〈생각하는 사람〉) 사람들이 〈지옥의 문〉을 가득 채운다.

〈지옥의 문〉은 로댕이 그려낸 세상의 폭력과 절망, 그리고 열정이다. 〈지옥의 문〉 한 가운데에는 〈생각하는 사람〉이 턱 하니 자리 잡았다. 이탈리아 시인 단테의 『신곡』에 영향을 받아 지옥의 문을 만들었다면 그는 지옥 자체가 아니라 지옥 다음에 이어질 연옥과 천국이란 세계 또한 떠올렸을 것이다.

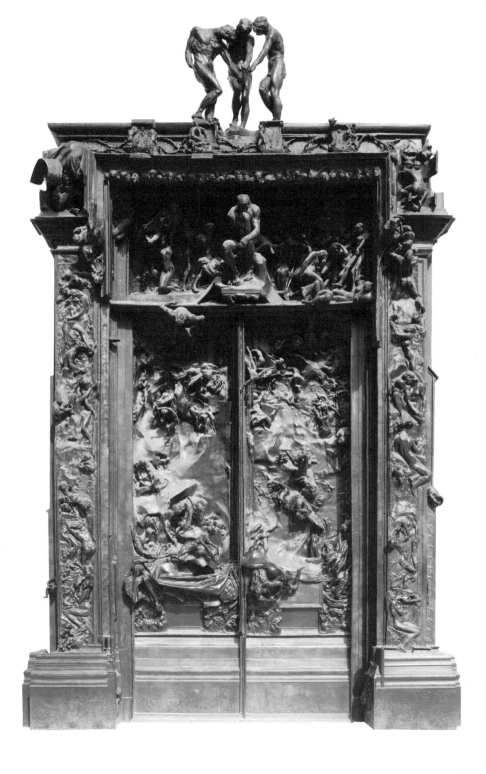

이름은 으스스해도 그는 〈지옥의 문〉에 조각가로서 운명을 걸었다. 그는 거의 30년 동안 〈지옥의 문〉을 만들었다. 수많은 인간상을 통해 인간사를 기록했다. 만들고, 부수고, 다시 만들고, 다시 부쉈다. 지독하다.

그러나 인생은 늘 인간의 기대를 배신한다. 그는 〈지옥의 문〉을 끝내 완성하지 못했다. 완성하지 못한 게 아니라 완성하지 않은 것인지도 모른다. 미완의 〈지옥의 문〉, 그 빈자리의 주인은 이를 바라보는 우리들이다. 〈지옥의 문〉에 등장하는 수많은 인간 군상처럼 우리 모두가 한 번은 지나가야 할 문이다.

길 위의
미술관

늪가의 유토피아

•

노이스, 인젤 홈브로흐 미술관
Museum Insel Hombroich, Neuss

독일 뒤셀도르프에 머물던 어느 날, 길도 모른 채 무작정 집을 나섰다. 목적지는 인젤 홈브로흐 미술관. 독일에서 10년 가까이 살고 있는 친구가 알려준 곳이다.

일단 기차를 타고 노이스로 갔다. 거기에서 버스로 갈아타야 했는데 무슨 일인지 한 시간을 기다려도 버스는 오지 않았다. 기차가 끊임없이 오가는 철로 밑 버스 정거장에서 날카로운 굉음만 실컷 들었다. 마침내 버스를 탔지만 달랑 10분 후 기사는 내리라고 손짓하며 말했다.

"여기서 3킬로미터만 걸으면 돼요."

3⋯⋯3킬로미터라고요? 맙소사! 다행히 햇볕은 좋았다. 뒤셀도르프에서 일주일 넘게 머무는 동안 거의 해를 보지 못했다. 간만에 일광욕 좀 해보자며 기분 좋게 걷기 시작했는데 따뜻한 햇볕이 점점 뜨겁게 느껴져도 인젤 홈브로흐의 그림자도 안 보인다. 뾰족한 수는 없다. 사람도 차도 없는 도로

를 걷고 또 걸었다. 3킬로미터가 왜 이렇게 멀어?! 몸이 서서히 지쳐갈 무렵 맞은편 도로에 자전거를 탄 노부부가 쓱 지나갔다. 할머니는 자전거 뒷자리에 런치박스를 실었다. 예쁘다. 자전거는 푸른 들판을 가로 지르듯 곧게 뻗은 길 위로 멀어져 갔다. 그들을 내내 바라보다 눈길을 돌리니 드디어 인젤 홈브로흐 이정표가 나타났다.

미술관 입구는 한산했다. 티켓을 사고 미술관으로 들어서는 순간 나는 눈앞에 펼쳐진 광경에 당황했다. 아무것도 없다. 미술관은 정문을 들어서면 로비가 있고, 로비에서 전시실로 연결돼야 하는 거 아닌가? 인젤 홈브로흐에서는 미술관 안으로 들어가니 너른 들판이 펼쳐졌다. 미술관에 들어가니 시골이 나온 셈이다. 이게 뭐지?! 가만 보니 경계가 흐릿하긴 하지만 시골길이 있다. 인적 드문 시골 길을 무턱대고 걸으면서도 좀 당혹스럽다. 무슨 미술관이 이래?!

무작정 걷다 보니 한 건물이 나왔다. 무심히 건물의 유리문을 열고 들어가는데 안에서 노랫소리가 새어 나온다. 건물 안에서 한 여자가 벽 앞에서 등을 돌린 채 노래를 부른다. 오페라의 아리아 같은 선율이 건물 안을 꽉 채우며 울려 퍼졌다. 무슨 영문인지도 모른 채 나는 그녀의 노래에 빠져들었다.

그녀 옆에는 벽에 기대앉은 남자가 있다. 딸아이를 안고 있다. 어린아이는 아빠 품에 안겨 아빠의 손등에 얼굴을 기대고, 아빠는 딸을 받쳐주기 위해 왼손을 고추 편 채 딸의 등에 얼굴을 묻었다. 딸은 아빠에게 안겼고, 아빠는 딸의 등에 기댔으며, 엄마는 옆에서 노래를 부른다……. 문득 가슴이 벅차올랐다. 환한 대낮에 하얀빛을 받으며 꿈을 꾸는 것 같았다. 가족은 예뻤고 노랫소리는 황홀했다. 그들 옆에 보이는 배낭, 옷가지, 물병만이 그들

의 모습에 현실감을 주었다. 나도 그들처럼 벽에 등을 기대고 앉았다. 그녀의 노래는 잔잔히 계속되었다. 여기 오기까지 몇 시간 동안의 피로가 눈 녹듯이 사라졌다.

인젤 홈브로흐가 어떤 곳인지 이해하기는 쉽지 않았다. 처음에는 독일어로 섬이란 뜻의 '인젤(insel)'이란 이름 때문에 강에 둘러싸인 섬에 미술관이 있나 싶었는데 이곳은 섬과는 아무 상관 없다. 다만 여러 개의 늪지가 잘 보존된 덕분에 늪 사이로 난 오솔길을 걷다 보면 늪에 둘러싸인 작은 섬을 걷는 것처럼 느껴진다. 늪지 곳곳에는 건물들이 있다. 건물 자체가 하나하나 작품이다. 1층짜리도 있고 2층짜리도 있다. 어떤 건물은 텅 비어 있고, 어떤 건물은 고대에서 현대까지 동서양의 여러 가지 작품을 전시한다. 작품들을 보다 나는 다시 당혹스러워졌다.

모든 작품에 어떤 설명도 붙어있지 않다. 작가가 누구인지, 작품명은 무엇인지, 언제 만들었는지 아무 정보도 없다. 전시실을 지키는 직원도 없다. 거대한 미술관에서 흔히 정해주는 관람 동선도 없다. 그저 느껴보라고 한다.

건물들은 으스대거나 뽐내지 않는다. 모든 건물은 주변 풍경과 조화를 이룬다. 위압적이지 않고 자연과 공생하듯 겸손하다. 건물들은 모두 같은 재료로 단순하게 지어졌다. 외부는 벽돌로 쌓고, 내부는 하얀 회벽을 발랐다. 천장에서 햇빛이 새어들어와 밖에서 볼 때보다 안에서 건물을 볼 때 더 밝고 더 크게 느껴진다. 인젤 홈브로흐에서 나는 들판을 거닐다가 건물을 만나고, 건물을 통과해 늪지를 걷는다. 걷다 보면 또 다른 건물을 만나고, 건물을 지나 오솔길을 걷는다. 늪가의 연인들은 겉옷을 벗어 깔고 가방을 베고 누워 있다. 그림같이 아름답다. 잠시 늪가에 덩그러니 놓인 벤치에 앉았다. 이곳에서는 늪가의 벤치 하나도 비현실적으로 느껴진다. 무슨 특별한 이유가 있는 건 아니다. 늪과 푸른 나무 사이에 놓인 벤치 자체가 아름답다. 늪 수면이 햇빛을 받아 반짝반짝 빛난다. 오래전 호수였을 이곳에 오리 몇 마리가 노닐고, 벤치 옆 고목의 꼭대기엔 나뭇잎이 피었다. 인젤 홈브로흐에서는 예술과 건축, 풍경이 어우러진다. 세잔은 이렇게 말했다.

"예술은 자연과 닮았다."

여기 오니 세잔이 무슨 얘기를 하고 싶었는지 알겠다. 돌아가는 길에 아까 본 가족과 다시 마주쳤다. 어린 아들이 하나 더 있다. 눈길이 마주치자 부부가 가볍게 인사한다. 아까 내가 들은 노래는 한낮의 꿈이 아니었다. 그녀의 노랫소리가 다시 들려온다. 깨고 싶지 않은 꿈이다. 독일 북서부에서 만난 유토피아다.

루브르

.

쏜살같이 3주가 지났다. 오늘은 12월 29일, 파리에서의 마지막 날이다. 내내 미뤄 두었던 루브르에 갔다. 〈모나리자〉를 다시 한 번 보고 싶다. 후다닥 사진만 찍고 돌아섰던 게 거의 20년 전 일이다. 입장을 기다리는 사람들이 줄지어 서 있기는 예나 지금이나 비슷하다. 20년 만에 돌아온 루브르에서 나는 30분 만에 도망치듯 나와 버렸다. 루브르에 머문 30분 중 20분은 〈모나리자〉를 찾아가는 데 썼다.

아, 사람이 너무 많다. 입구에서부터 인산인해다. 루브르는 명실공히 전 세계에서 가장 훌륭한 박물관 중 하나이지만, 정작 그 안에 들어가니 숨이 막혔다. 〈모나리자〉를 찾다가 기운이 다 빠졌다. 〈모나리자〉만 찾아서 그런지도 모르겠다. 내가 처음 〈모나리자〉를 만났을 때 그녀는 복도에 있었는데 지금은 어느 방 안에 있다. 〈모나리자〉를 보려면 수많은 사람들 사이를 비집고 들어가야 한다. 그러나 제아무리 비집고 들어가도 세상에서 가장 유명

233

한 그림까지 다가가기는 불가능하다. 심지어 5미터 이내에 접근하기도 어렵다. 루브르의 모든 관람객이 〈모나리자〉를 향해 돌진하기 때문이다. 결국 루브르에 와서 〈모나리자〉를 봤다 해도 10미터쯤 앞에 있는 손바닥만 하고 흐릿한 그림을 보고 "〈모나리자〉 봤다!" 하고 자리를 뜰 수밖에 없다. 어쩌면 이럴 수 있을까? 〈모나리자〉가 세상에 나온 지 5백년이 지났는데 도무지 그 인기는 식을 줄 모른다. 〈모나리자〉만 보면 세상에서 가장 인기 있는 화가는 고흐나 피카소가 아니라 레오나르도 다빈치다. 몇 년 전 〈모나리자〉의 보험회사가 정한 그림 가격은 9천억 원이지만 사실 1조나 2조라 해도 달라질 건 없다. 〈모나리자〉는 루브르에서 영원히 불멸할 테니.

　〈모나리자〉가 있는 방뿐만 아니라 다른 방에도 사람이 많은 건 마찬가지다. 루브르까지 와서 사람들에게 이리 밀리고 저리 밀리다 보면 내가 여기서 무얼 하고 있나 하는 생각이 든다. 한편 사람뿐만 아니라 작품이 너무 많아도 고역스럽다. 작품에 치여 버리기 때문이다. 루브르나 대영 박물관 같은 초대형 박물관, 미술관에서 나는 종종 길을 잃는다.

너무 거대하다. 때로는 돌아 나오기도 쉽지 않다. 루브르에 입상안 시 겨우 30분 만에 나는 되돌아 나오려고 했지만 좀체 출구를 찾을 수 없었다. 미로 속에 수많은 방을 가진 루브르를 무작정 걷다 보니 나는 어느새 제자리로 돌아왔다. 뭐에 홀린 게 틀림없다.

불평이 길었지만 물론, 루브르가 좋을 때도 있다. 늦은 밤, 루브르 호텔 옆 파사쥬 리슐리외 입구를 지나 유리창 너머 루브르를 바라볼 때처럼. 유리창에 바짝 눈을 갖다 대고 관람객이 한 명도 없는 루브르를 들여다봤다. 옆에선 한 남자가 연주하는 첼로 소리가 울려 퍼졌다. 그때 루브르는 의심할 바 없는 예술의 신전이다. 루브르 안이 아닌 바깥에서 루브르를 잠깐 힐끔거렸던 그 순간 루브르가

내 안으로 들어왔다.

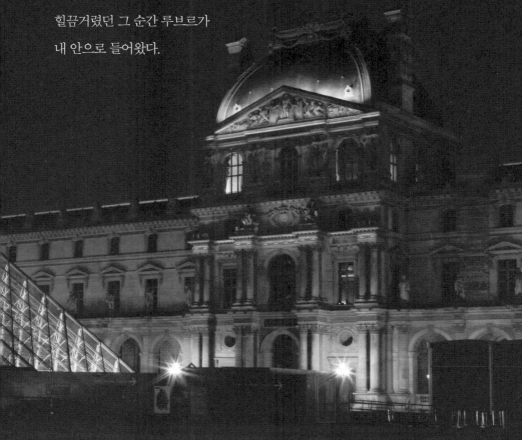

늦은 밤, 유리창에 바짝 눈을 갖다 대고 관람객이 한 명도 없는 루브르를 들여다봤다.
옆에선 한 남자가 연주하는 첼로 소리가 울려 퍼졌다.
루브르 안이 아닌 바깥에서 루브르를 잠깐 힐끔거렸던 그 순간 루브르가 내 안으로 들어왔다.

로키로 오세요

∎

앨버타, 캔모어
Canmore, Albeta

캔모어는 캐나다 밴프 국립공원 초입에 있는 작은 타운이다. 6개월간의 겨울 동안 6미터 정도 눈이 내린다. 쌓인 눈을 흘려보내기 위해 캔모어 집들의 지붕은 다들 뾰족하다. 캔모어 방문자 센터에서 만난 레리 게일 씨는 캔모어에 대해 이렇게 말했다.

"캔모어는 캐나다에서 가장 아름다운 마을이에요. 밴프에는 관광객이 가고, 캔모어에는 여행자가 와요. 밴프는 스키를 좋아하는 사람이 가는 곳이고, 캔모어는 눈 자체를 좋아하는 사람이 오는 곳이거든요."

그의 안내로 캔모어를 돌아보면서 자부심 가득한 그의 말을 수긍했다. 조지타운 펍, 아로마 멕시칸 레스토랑, 세이지 비스트로 와인 라운지, 로키 마운틴 비누 가게, 에부루션 올리브 오일 가게에 이어 그리즐리곰 발톱 펍을 구경했다. 술집 이름이 '그리즐리곰 발톱'이라니? 가늘고 날카로운 그리즐리곰의 발톱을 펍 간판에 그려 놓았다.

이곳에는 단 하나의 프랜차이즈 체인도 없다. 스타벅스도 없고, 맥도날드도 없으며, 영화관조차 없다. 대신 캔모어에는 로키라는 순백의 대자연이 있다. 캐나다에서 손꼽히는 대형 여행사에서 일하던 래리 씨가 높은 연봉을 포기하고 캔모어에 정착한 이유는 바로 로키 때문이다.

"집에서 로키를 바라보는 게 얼마나 좋은 줄 알아요?"

나로선 여기 도착해 차에서 내리자마자 이상한 경험을 했다. 그때만 해도 나는 캔모어에 대해 아는 바가 전혀 없었다. 그런데 차에서 내려 주변을 한번 쓱 살펴보았을 뿐인데 느닷없이 아, 여기 살면 좋겠다 하는 생각이 들었다. 세계 여러 나라를 여행해보았지만 이런 느낌은 별일이다. 본능이건 직감이건 눈 한번 깜짝할 사이에 나는 캔모어에 빠져들었다.

래리 씨와 얘기를 나누다 깜짝 놀란 게 한 가지 더 있다. 인구 1만 4천 명,

한가한 촌동네인 캔모어 집값이 대도시 캘거리보다 1.5배 비싸다는 사실! 그뿐만이 아니다. 캔모어는 캐나다에서 세 번째로 비싼 동네다. 아무리 로키가 있다 해도 시골 집값이 도시 집값보다 비싸다는 사실을 한국 사람인 나는 좀체 납득하기 어려웠다. 앨버타 사람들이 평소에는 편리한 캘거리에 살면서 캔모어에는 주말 하우스 하나 마련해 휴일을 즐기는 꿈을 꾸지 않을까 생각한 건 오산이다. 캐나다 사람들은 노후가 아닌 바로 지금 캔모어에 살기를 원한다.

캔모어 커뮤니티 센터에서 초등학교 아이들이 그린 그림을 보았다. 열한 살 까밀은 로키산을 그리고 그 위에 이렇게 썼다.

"캔모어로 오세요. 스키를 타며 인생 최고의 시간을 보내세요."

여덟 살 루비가 그린 그림은 더욱 놀랍다. 뾰족한 로키의 준봉을 그린 후 이렇게 썼다.

"모든 트레일이 아저씨
를 새로운 모험으로 이끌
거예요."

까밀과 루비의 그림 속
로키는 정겹다. 마치 자
기들 놀이터를 그려 놓
은 것 같다. 캐나다 로
키의 남북 길이는 1500킬로미터에 달한다. 그 장엄한 산
을 아이들은 어떻게 친구처럼 여길까? 그러고 보니 나도 비슷했다.

로키는 나를 압도하는 대신 나를 위로했다. 까밀과 루비의 그림을 보는데 왠지 가슴이 두근거렸던 것처럼 로키에서 나는 알 수 없는 벅찬 감정에 빠져들었다.

그제야 내가 캔모어에 반한 이유를 정확히 알겠다. 누군가는 여행을 가리켜 자기가 살고 싶은 곳을 찾는 여정이라고 했다. 캔모어는 내게 관광지가 아니라 고요한 모험지다. 고요하지만 끊임없이 모험에 빠져들 수 있는 곳이다. 로키가 있기 때문이다. 우뚝 솟은 석회암 봉우리들 사이로 에메랄드빛 호수를 지나 그리즐리곰과 늑대, 엘크를 구경하며 로키의 수많은 트레일을 걷는 모습을 상상하자 나는 가슴이 두근거렸다. 돌, 눈, 빙하뿐인 로키의 능선에 언젠가 꼭 오르고 싶다.

"준, 또 봅시다. 당신은 캔모어와 사랑에 빠졌군요. 당신 눈을 보면 알 수 있어요."

래리 씨의 말대로 나는 왠지 그를 다시 보게 될 것 같다.

홀로 존재하는 시간

.

미술관은 때로 '명상의 공간'이다.
여자이건 남자이건, 젊건 나이가 들었건,
직장을 다니건 구직자이건
누구에게나 필요한 장소다.
보고 싶은 그림을 보는 것도 중요하지만
미술관에서 가장 중요한 작품은
바로 나 자신이다.

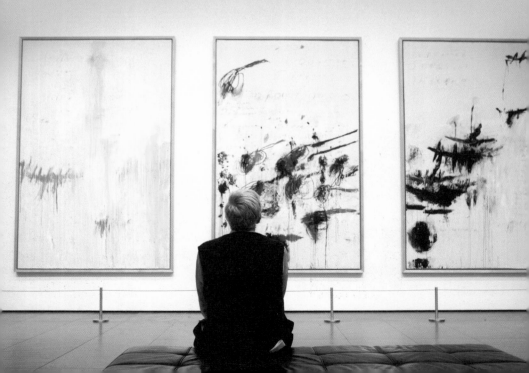

헝그리 라이언

．

잠비아, 리빙스톤 아트 갤러리
Livingstone Art Gallery, Zambia

1

　잠비아의 리빙스톤은 작은 도시다. 시내 중심가라고 해야 채 몇 킬로미터가 안 되고 중심가만 벗어나면 바로 시골이지만 이곳에도 패스트푸드점은 있다. '헝그리 라이언', 잠비아 스타일의 맥도날드다.

　헝그리 라이언이라니! 정말 아프리카다운 이름 아닌가? 아프리카에서는 헝그리 라이언 때문에 맥도날드가 망했다나 뭐라나. 헝그리 라이언에 가면 배가 고파 혀를 쑤욱 내민 채 쩝쩝 입맛을 다시는 명랑한 사자를 볼 수 있다. 헝그리 라이언을 드나드는 사람들 옷차림은 한결같이 화려하다. 빨간색, 보라색, 노란색, 연두색 등 누가 더 화려한가 경쟁한다. 헝그리 라이언 옆 한 구둣가게는 철문 앞에 네 가지 구두를 빨간색, 노란색, 파란색 페인트로 대문짝만하게 그려놓았다. 구둣가게뿐만 아니라 리빙스톤의 어지간한 광고판은 죄다 페인트로 형형색색 그림을 그렸다.

헝그리 라이언을 구경하고 재래시장에 갔다. 시장에서 차로 15분밖에 안 걸리는 빅토리아 폭포처럼 전 세계 여행객들이 모여드는 관광지 말고, 보통 리빙스톤 사람들이 어떻게 사는지 궁금했다. 시장 가는 길에는 주민들 집을 공연히 힐끔거렸다. 시장 안으로 들어서니 당연한 얘기지만 온통 흑인들뿐이다. 차에서 내려 시장에 들어서자마자 나를 힐끔힐끔 쳐다보는 눈길이 아프리카의 작열하는 태양보다 따갑다. 누런 내 피부가 여기서는 아주 새하얗다. 사람들 시선을 어떻게 좀 피해 볼까 잠깐 고심해봤지만 내 피부를 숨길 방법 같은 게 있을 리 없다. 좁은 시장골목을 오가는 사람들의 새카만 얼굴에 강렬한 햇살이 떨어졌다. 사람들의 피부가 반들반들 황금처럼 빛났다.

시장 한 편에는 작고 낡은 바(Bar)가 있다. 안에 들어가 보고 싶지만 엄두가 잘 나지 않는다. 뭐 무슨 일이야 있겠어? 사진을 찍고 무작정 입구 쪽으로 발걸음을 옮겼다.

"사진은 왜 찍는 거죠?"

입구에서 마주친 젊은 남자가 가벼이 시비를 걸어온다. 술 냄새가 살짝 풍겼다. 하지만 그저 외국인에 대한 삐딱한 호기심일 뿐이다.

"바가 너무 근사해서요!"

입에서 나오는 대로 대충 말하고 웃으면서 안으로 들어갔다. 내가 무슨 말을 해도 그의 태도는 다르지 않았을 거다. 그는 내게 시비가 아니라 말을 걸고 싶었던 거니까. 뒤따라 안으로 들어온 그가 구석에 앉아 있는 흑인 여자를 가리키며 다시 말을 건다.

"여자 친구예요. 우리 사진 한 장 찍어 줄래요?"

몸에 딱 달라붙는 빨간색 바지에 여러 색으로 만든 모자이크 같은 티셔

츠, 진한 립스틱을 바른 그녀는 좀 사나워 보였지만 나를 힐끔 살피더니 이
내 고개를 돌리고 무심한 표정을 짓는다. 모델처럼 도도하다면 도도하다.
이 커플을 보며 이런 생각을 했다. 여기가 잠비아구나. 나는 헬기를 타고 빅
토리아 폭포 위를 날고, 사륜구동 차량을 타고 사파리 투어를 하는 것도 물
론 좋았지만, 리빙스톤 시장통의 이 작은 술집에서 느끼는 가벼운 긴장감도
참 좋다. 나는 진짜 잠비아에 왔다.

248

2

시장에서 멀지 않은 곳에 '리빙스톤 아트 갤러리'가 있다. 왠지 아프리카나 잠비아는 '갤러리'라는 말과 어울리지 않지만 이곳에도 미술관은 있다. 빅토리아 폭포에서 5킬로미터 떨어졌다. 새로 지은 건물이 제법 번듯하다. 갤러리에서 나를 맞아준 여자는 뜻밖에도 젊은 백인 여자다.

"캐서린이라고 해요. 미국에서 왔고, 여기서 그룹전을 하고 있어요."

그녀는 대학에 재학 중이던 6년 전 잠비아에 자원봉사를 왔다가 잠비아의 한 부족인 통가족 출신 남자친구를 만났다. 두 사람은 첫눈에 사랑에 빠졌고, 만난 지 딱 5년째가 되는 지난해 7월 13일에 결혼해 잠비아에서 살고 있다.

리빙스톤 아트 갤러리에 오니 다른 나라의 갤러리들과 비교해 확실히 다른 점이 두 가지 있다. 하나는, 사자나 버펄로 같은 야생동물 그림이 많다는 점. 두 번째는 야생동물만큼 흑인을 그린 그림이 많다는 점. 여기는 아프리카이고, 흑인들이 사는 나라이니 이는 당연한 일인데 그림 주인공이 줄기차게 흑인이란 사실은 좀 낯설다. 이제껏 내가 여러 나라를 여행하며 본 그림을 떠올려보면 더욱 그렇다. 예컨대 고갱이 그린 타히티 여자들을 제외하면 인상파 그림에 등장하는 흑인이 몇이나 될까? 마네가 그린 〈올랭피아〉에 흑인 여자가 등장하지만 그녀는 매춘부의 하녀처럼 등장한다. 아무래도 흑인이 주인공인 그림을 본 기억은 거의 없다. 그런데 여기는 죄다 흑인들뿐이다.

#3

한 소녀의 초상화가 눈길을 끈다. 붉은 스카프를 두르고 붉은 원피스를 입었다. 입술도 콧날도 도톰하다. 피부는 검은색이라기보다 붉은색에 가까운데 이마는 더욱 붉다. 그녀의 얼굴을 한참 바라보았다. 모델도 아니고 팝스타도 아닌 아프리카 흑인 소녀의 얼굴을 가만히 바라보기는 난생처음이다.

분홍색 런닝화를 신은 다른 소녀는 머리를 여러 갈래로 길게 땋아 늘어뜨린 채 앉아 있다. 검은 피부색 때문에 유난히 왼손에 찬 흰 팔찌가 새하얗다. 고불고불 말려있는 머리카락을 이렇게 곧게 펴는 게 가능할까? 흑인들 머리카락은 이발기로 밀면 기계가 망가질 정도로 억세고, 자라면서는 두피에 상처를 입히는 데다 아예 길게 자라지도 않는다고 하던데…… 그럼 이 녀석 머리는 아마도 이어 붙였겠구나. 한껏 뽐내고 싶은 나이, 어쩌면 머리카락 관리하는데 돈을 제일 많이 쓸지도 모르겠다. 언젠가 스트레이트 파마는 흑인 여자들의 영원한 바람이란 얘기를 들은 적이 있다.

아프리카에 왔는데 나는 아직도 흑인들과 마주치는 게 조금은 이상하다. 이들에게는 내 피부색이 누렇거나 허옇게 보이겠지? 아까 시장에서 새카만 사람들에게 둘러싸였을 때 나는 카메라를 꺼낼 엄두조차 못 냈다. 갤러리에 오니 내가 시장에서 딱 사진으로 찍고 싶었던 장면을 그린 그림이 있다. 그림 제목은, 〈새까만 우리 머리 모두 함께(Our Heads Together)〉. '무렝가 차뻴와'라는 사람이 그렸다. 그림 속에는 온통 새까만 머리뿐이다.

우키요에 속
후지산을 찾아

■

시즈오카, 사타 고갯길
Satta to-ge pass, Shizuoka

　　　　　　　　　　　일본 주부 지방의 시즈오카에 후지산
을 보러 간 적이 있다. 나는 후지산 하면 실제 후지산보다 일본의 채색 목판
화인 우키요에에 등장하는 후지산이 먼저 떠오른다. 그만큼 우키요에 속 후
지산의 이미지는 강렬했다. 우키요에 〈사타 고갯길(Satta to-ge pass)〉에 등장
하는 후지산은 그중 하나다.

　바다 위에서 후지산을 보기 위해 시미즈항에서 이즈 반도의 도이항으로
가는 페리를 탔다. 페리가 가는 길은 '223번 현도'. 차가 다니는 길이 아니
라 후지산을 보며 항해하는 바닷길이다. 일본어 발음으로 2, 2, 3이란 숫자
가 후, 지, 산으로 읽히는 데서 223번이란 숫자를 따왔다. 223번 현도를 따
라 배를 타고 바다로 나가면 후지산의 자태를 한눈에 볼 수 있다고 했다. 막
상 페리에 오르니 과장이 아니다. 말 그대로 후지산이 바다에 둥둥 떠 있다.
페리에서 보이는 후지산은 수평선에 떠 있는 섬 같다. 후지산이 바닷가에

바짝 붙어 있었나? 나는 잠시 헷갈렸다. 나중에 지도를 보고 아차 싶었지만, 착각이었다. 후지산은 내륙 깊숙한 곳에 위치한다. 바닷가에 면한 것처럼 보인 이유는 높이 때문이다. 후지산의 높이는 3776미터, 한라산보다 두 배 가까이 높다. 후지산에서 40~50km 떨어진 곳에서 봐도 바로 앞에 있는 것처럼 선명하게 보이는 이유다.

시간이 지나며 페리는 후지산에서 조금씩 멀어지는데 후지산 꼭대기만은 구름 뒤에 꼭꼭 숨었다. 후지산 정상은 끝내 못 보나 싶었는데 다행히 후

지산을 가리던 붉은 구름이 조금씩 물러나기 시작했다. 드디어 뾰족 솟은 후지산 정상이 제 모습을 드러냈다. 승객들 사이에서 탄성이 터져 나왔다. 승무원들도 갑판에 나와 사진을 찍었다.

다음날, 나는 사타 고갯길로 향했다. 우키요에 속 후지산을 실제로 보면 어떨지 궁금했다. 시즈오카역에서 기차로 20여 분, 오키츠역에서 내린 후 작은 마을을 가로질러 사타 고개까지 한 시간여를 걸었다. 마침내 스루가만 바다가 펼쳐지는 고개에 올랐다. 해안도로와 바다가 보였고 그 너머에 후지산이 있었다.

화가는 여기서 직접 후지산을 바라보며 그림을 그렸을까? 그가 머물렀을 법한 지점을 찾아보았다. 산과 바다 너머 후지산만은 우키요에와 똑같지만, 바닷가의 키 큰 나무는 다 사라지고 신칸센 철도와 해안 고속도로가 생겼다. 하얀 돛을 단 목선도 보이지 않았다.

〈사타 고갯길〉을 그린 화가는 여기서 직접 후지산을 바라보며 그림을 그렸을까? 그가 머물렀을 법한 지점을 찾아보았다. 얼추 비슷한 지점이 나왔다. 산과 바다 너머 후지산만은 우키요에와 똑같다. 하지만 바닷가의 키 큰 나무는 다 사라지고, 신칸센 철도와 해안 고속도로가 생겼다. 하얀 돛을 단 목선도 보이지 않았다. 날이 어둑어둑해지고 있었다. 사타 고개에서 해 질 녘 후지산을 보는 일은 근사하지만, 문득 나는 왜 여기까지 왔을까 하는 생각이 들었다. 무엇을 보고 싶었을까? 우키요에에서 본 것처럼 더할 나위 없이 훌륭한 경치를 기대했던가? 내가 무슨 생각을 하건 산과 바다만 빼고 다 바뀌었다. 2~3백여 년 전 에도시대의 풍경이 남아있을 리 없다. 실망하지는 않았다. 아쉽지도 않았다. 나는 사타 고개에 왔고, 여기서 후지산을 봤을 뿐이다. 일본어로 '우키요(浮世)'는 '덧없는 세상'이니 우키요에(浮世繪)는 덧없는 세상을 그린 그림이다. 나는 덧없는 세상을 덧없이 보았을 뿐이다.

사타 고개에는 나 말고도 몇 사람이 더 있었다. 해 질 녘 후지산을 사진으로 찍으려는 사람들이다. 이들은 카메라를 삼각대에 세워 놓은 채 꽤 오랜 시간을 기다렸다. 오늘 이들이 찍은 사진은 훗날 현대판 우키요에로 여겨질지도 모르겠다. 오키츠역에서 4킬로미터를 걸어왔는데 기차를 타려면 여기서부터 유이역까지 다시 3킬로미터 정도 산길을 걸어야 한다. 해가 저물자 인적 드문 산길은 순식간에 에도시대의 풍광으로 돌아갔다.

파리의 청춘

■

파리, 퐁피두 센터
Centre Pompidou, Paris

파리에 머무는 동안 퐁피두 센터 바로 앞에 있는 아파트에서 지냈다. 중정(中庭)을 가진 좋은 집이었다. 아침에 일어나 세수도 안 하고 추리닝 차림으로 빵집에 갈 때마다 퐁피두와 마주쳤다. 저 앞에 턱 하니 자리 잡은 퐁피두를 뒤로하고, 동네 주민인 척 퐁피두의 뒷골목을 걸었다. 며칠 사이 단골이 된 빵집에서 1.5유로짜리 뜨끈뜨끈한 바게트를 사서 반으로 탁 '접어' 에코백에 넣고, 한국에서 바게트가 왜 그리 비싸지? 투덜거리며 집으로 돌아가는 길, 발걸음은 가볍고 콧노래는 절로 나왔다. 파리지엔인 척하는 시간의 한가운데 퐁피두가 있었다.

아주 오래전 퐁피두에 처음 왔을 때가 떠오른다. 퐁피두 앞 광장에서 마주친 파리의 싱그러운 청춘들 때문일까? 나는 퐁피두에서 파리답다고 말할 어떤 공기를 느꼈다. 밝은 햇살 아래로 눈이 맑고 생기 있는 청춘들이 내 주변을 흘러갔다. 베르나르도 베르톨루치 감독이 만든 영화 〈몽상가들〉의 이

사뻴과 테오를 여기 어디선가에서 만날 것만 같다. 외부에 노출된 에스컬레이터를 타고 올라가 퐁피두 6층 전망대에서 바라본 파리 시가지의 나지막한 스카이라인도 잊을 수 없다. 노트르담 성당, 에펠탑, 그리고 몽마르트 언덕의 사크레쾨르 성당 같은 파리의 풍광 속에 나는 한껏 젖어들었다. 여기가 바로 파리였다.

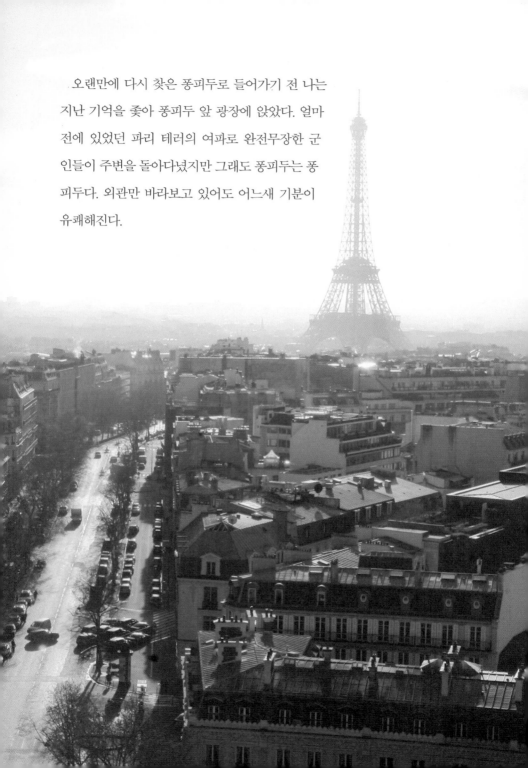

오랜만에 다시 찾은 퐁피두로 들어가기 전 나는
지난 기억을 좇아 퐁피두 앞 광장에 앉았다. 얼마
전에 있었던 파리 테러의 여파로 완전무장한 군
인들이 주변을 돌아다녔지만 그래도 퐁피두는 퐁
피두다. 외관만 바라보고 있어도 어느새 기분이
유쾌해진다.

퐁피두를 난생처음 보는 관광객은 "왜 파리 한가운데 공장이 있죠?"하고 묻기도 한다. 에스컬레이터뿐만 아니라 수도관, 가스관, 철근 등이 모두 드러나 있기 때문이다. 지금 보아도 미래지향적인 이 건물이 정작 1977년에 지어졌다는 것을 알면 감동은 더 커진다.

파리 한가운데 있는 근현대 미술관인 퐁피두는 철과 유리로 지었다. 안이 다 들여다보일 뿐만 아니라 안에서는 밖이 보인다. 건물 안과 밖이 서로를 바라본다. 지금은 파리를 대표하는 건축의 하나이지만 건립 당시에는 논란이 많았고, 반대도 거셌다.

"안이 다 들여다보이잖아요!"

"바깥 벽을 다 벗겨낸 것 같다고요!"

반대자들은 이단아 같은 퐁피두의 외양이 클래식한 도시, 파리와는 절대 어울리지 않는다고 생각했다. 결국 파리 중심부를 재개발하며 퐁피두 건축을 강력히 밀어붙인 이는 프랑스 전 대통령인 조르주 퐁피두다. 그 후 40여 년의 시간이 흘렀고, 퐁피두는 화려하고 알록달록한 외관만으로 파리 시민들뿐만 아니라 전 세계에서 온 관광객들을 즐겁게 해주고 있다. 누군가 이런 혜안을 가졌다면 그가 누구이건 기꺼이 그의 이름을 붙여줄 만하다. 퐁피두처럼.

나는 루브르나 오르세 보다 퐁피두를 좋아한다. 규모는 작지만 피카소, 마티스, 칸딘스키, 몬드리안, 미로 등 다양한 작가의 작품을 짧은 시간에 볼 수 있다. 규모가 작다 했지만 루브르에 비해 상대적으로 작다는 얘기니 아침부터 저녁까지 하루를 다 보내도 퐁피두를 제대로 보는 건 불가능하다. 내게 퐁피두는 파리의 보석이다.

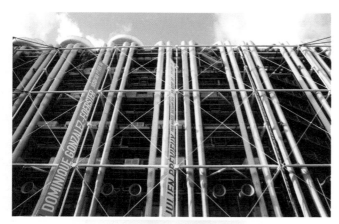

풍피두는 철과 유리로 지었다.
안이 다 들여다보일 뿐만 아니
라 안에서는 밖이 보인다. 건물
안과 밖이 서로를 바라본다.

boismenu.com/blog/pompidou-panorama

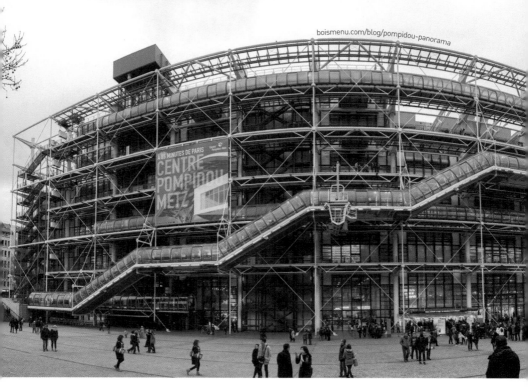

미술관과 카지노

■

에센, 촐페라인 탄광
Zeche Zollverein, Essen

세상에서 가장 아름다운 호수, 세상에서 가장 아름다운 해변, 세상에서 가장 아름다운 도시가 있듯 세상에서 가장 아름다운 탄광도 있다. 독일 루르 지방에 있는 촐페라인 탄광이다. '라인 강의 기적'으로 유명한 그 루르 지방 말이다. 촐페라인이란 이름은 낯설지만 우리와 상관없지 않다. 1963년 1월 김포공항에서 파독광부 1진 123명이 태극기를 들고 서독행 비행기에 몸을 실은 후 도착한 곳 중 하나가 바로 이곳이다.

세상에서 가장 아름다운 탄광은 구성부터 다채롭다. 일단 탄광 안에 디자인 박물관이 있다. 문 닫은 광산에 '석탄 박물관'이 있는 거야 그럴 수 있지 하고 말 일이지만 탄광에 디자인 박물관이라니? 그것도 세계적으로 유명한 레드 닷 디자인 박물관(Red Dot Design Museum)이다. 레드 닷 어워드는 세계적 권위를 자랑한다. 그뿐만이 아니다. 이곳에는 미술관도 있다. 미술대학

262

과 극장도 있다. 게다가 수영장과 아이스링크, 카페와 레스토랑도 있다. 석
탄을 가공하던 코크스 공장의 냉각수 저장고는 아이스링크로 변했고, 석탄
을 나르던 코스는 산책로로 변했다. 현대의 문화, 예술, 디자인이 탄광에 덧
입혀지며 탄광의 풍경은 극적으로 변했다.

촐페라인의 루르 박물관은 수직갱도 7번 석탄 세척장에 위치한다. 과거
에 광부들이 탄을 캐려고 들어간 길에 박물관이 있다. '석탄. 글로벌'이란
제목으로 특별전이 열리고 있었는데 전 세계에서 수집한 석탄을 볼 수 있
었다. 북한 석탄도 있었는데 사북이나 태백의 석탄은 보이지 않아 조금 아
쉬웠다. 여러 나라 광부들 얼굴 사진도 볼 수 있었다. 남자도 있고, 여자도
있다. 백인도 있고, 흑인도 있고, 황인종도 있다. 눈빛만은 비슷하다. 삶을
견뎌내겠다고 다짐하는 눈빛이다.

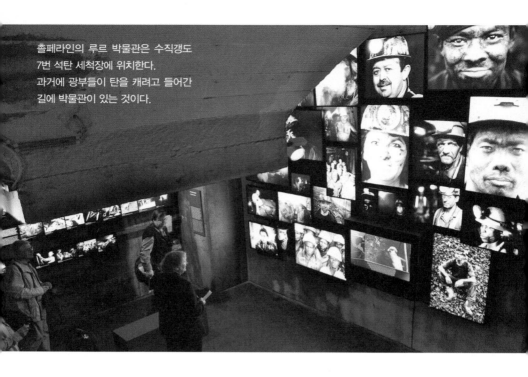

졸페라인의 루르 박물관은 수직갱도
7번 석탄 세척장에 위치한다.
과거에 광부들이 탄을 캐려고 들어간
길에 박물관이 있는 것이다.

우리나라에도 탄광은 있었다. 팔도 사나이들이 돈을 벌겠다고 산골짜기
탄광으로 모여들었다. 온몸이 땀에 절고 석탄가루로 새카맣게 범벅이 되어
도 깊은 막장 안에서 수천 가지 희망이 자랐다. 자식을 훌륭하게 키워야지,
돈을 벌어 가족에게 돌아가야지…… 꿈을 안고 막장으로 내려간 광부들이
목숨을 걸고 캔 것은 석탄이 아니라 희망이었다. 석탄이 없으면 대한민국이
안 돌아가던 시절이었다. 하지만 세월 앞에 장사 없다 했던가. 광산이 사양
길에 접어들며 모든 게 변했다. 탄광은 문을 닫았고 그 자리에는 카지노가
들어섰다. 부모들이 살아온 고된 삶의 기억은 잊고, 대놓고 돈을 좇는다. 그
후 거리는 전당포로 가득 찼다.

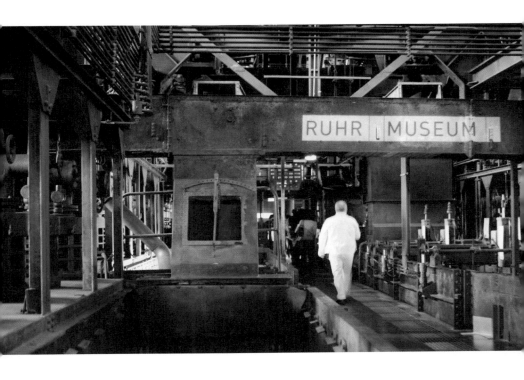

에센은 탄광을 재개발하는데 돈이 아니라 문화에 중점을 두었다. 돈 대신 문화를 좇자 이게 또 무슨 일인지 관광객이 몰려들고 돈이 따라왔다. 촐페라인은 유네스코 유산으로 지정되었고 2010년 EU는 촐페라인이 위치한 에센을 유럽의 문화수도로 선정하기에 이르렀다. 촐페라인은 근대산업과 문화예술이 어우러진 신세계다.

촐페라인 전망대에 오르니 탁 트인 에센의 들판이 펼쳐진다. 문득 이런 생각이 들었다.

독일 아이들은 탄광이 박물관, 미술관으로 바뀌는 걸 보고 자라겠구나. 한국 아이들은 탄광이 카지노로 바뀌는 걸 보고 자라는데…….

소설 같은 수영장

．

가나자와, 21세기 미술관
Twenty-First Century Art Museum, Kanazawa

1

일본 가나자와의 어디에선가 사람들이 무리져 웅성거린다. 빛을 받아 물결이 일렁거리는 수영장 주변에 사람들이 모여 있다. 아이들이 놀라 소리를 빽 내지른다.

"엄마! 수영장 속에 사람이 있어요!"

수영장에 사람이 있는 거야 별 일 아니지만 수영을 하는 게 아니라 물속에 서 있다. 그것도 여러 사람이 마치 수영장 물속에서 걷는 것 같다. 이게 뭐야? 다시 수영장 속을 들여다봐도 사람들은 태연하게 수영장 바닥에 서 있다.

어느 남자는, "그럼 이게 물이 아닌가?" 하며 물속에 손을 담가보더니 "물은 맞는데……" 하고 허허 웃는다. 수영장 안쪽에 설치된 사다리가 보인다. 저리 내려가면 나도 물속을 걸을 수 있나?

아직 한기가 살짝 남아 있지만 햇볕 좋은 3월의 어느 날, 가나자와에 있는 21세기 미술관에서 본 수영장이다. 수영장이 맞지만 사람들이 생각하는 수영장은 아니다.

<p style="text-align:center">#2</p>

복도 끝에 문이 나있다. 안으로 들어가니 옅은 청색으로 칠해진 방이 나왔다. 사방이 막혀 있고, 한쪽 벽면에는 작은 사다리가 걸려있다. 방 안에는 사람들이 있었다. 두세 명은 벽에 기대 서 있고, 두세 명은 바닥에 앉아 있다. 그런데 모두 고개를 들고 위를 바라본다. 그들 눈길을 따라 나도 위로 고개를 돌렸다.

천장에서 물결이 출렁거린다. 물결이 공중에 떠 있다. 마치 칼로 물결을 한 겹 베어 청색 천장에 턱 하고 걸쳐 놓은 것 같다. 그 물결 너머에 나를 내려다보는 사람이 있다. 한 남자는 나를 향해 손을 내민다. 그의 손이 물속을 휘적댄다.

<p style="text-align:center">#3</p>

누군가는 수영장 밖에서 수영장 물속의 사람을 구경한다.

누군가는 수영장 안에서 수영장 물 밖의 사람을 구경한다.

서로가 서로를 흥미롭게 바라본다. 이들을 바라보던 한 남자가 말했다.

"인생은 다 소설인지 모르겠어요. 믿음이란 다 공허하거나……"

빨간색 폭탄과
사과 깡탱이

∎

예루살렘, 이스라엘 박물관
The Israel Museum, Yerushalayim

　　　　　　　　　　예루살렘 신시가지의 이스라엘 박물
관에는 단체로 견학 온 군인들이 많다. 이스라엘 군인들……. 이 세상 어느
나라 군인들보다도 거칠고 험상궂을 것 같았다. 코앞에서 이들과 직접 마주
하기 전까지는…….

　나는 깜짝 놀랐다. 내가 직접 마주한 그들은 그저 십 대 후반의 소년소녀
들이다. 무시무시한 군인은커녕 기껏해야 소년병 같다. 군복 입은 그들의
앳된 얼굴을 마주했을 때 내 가슴은 철렁 내려앉았다. 그들이 자신을 어떻
게 생각하건 내 눈에 그들은 국가에 의해 전투에 내몰린 어린 아이들로 보
였다. 나와 마주치자 아이들이 먼저 말을 건넸다.
　"어디서 왔어요?"
　"이스라엘 좋아요?"

270

예루살렘 박물관에서 본 건 폭탄이 아니었다.
크리스도의 심장(Sacred Heart)이었다.
가톨릭에서는 '성심(聖心)'이라고 말한다.
크리스도의 심장은 사랑과 속죄의 상징이다.

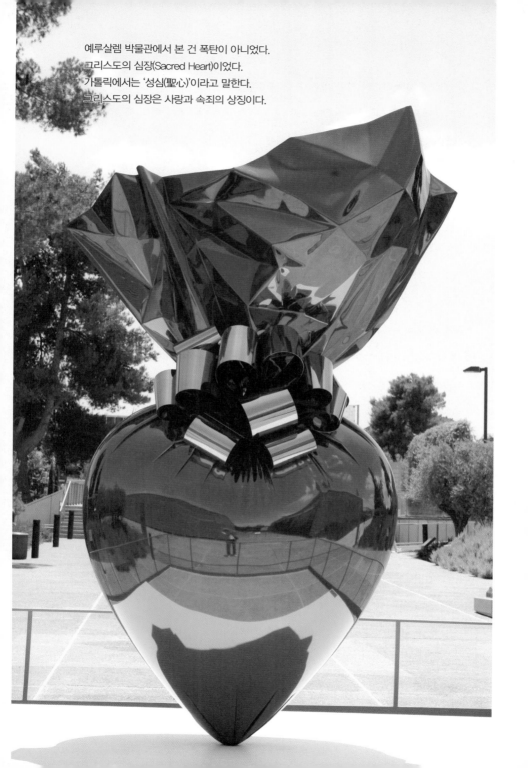

"나랑 같이 사진 찍을래요?

그들은 한국에서 온 여행자가 궁금하기만 하다. 내가 가자지구에 들어갔다면 팔레스타인 아이들 역시 인사를 하고 똑같은 질문을 했을 것이다.

"어디서 왔어요?"

"팔레스타인 좋아요?"

"나랑 같이 사진 찍을래요?

나와 사진을 찍자는 이스라엘 군인들과 차마 기념사진을 찍을 순 없었다. 대신 그들의 사진을 찍어주었다. 이 아이들은 자기가 원해서 이스라엘에 태어난 게 아니다. 하지만 부모를 위해, 나라를 위해 소총을 잡았을까? 자기가 원치 않는다면 소총을 거부할 수 있었을까? 머리가 지끈거렸다.

아이들과 인사를 하고 박물관 안으로 들어가려던 찰나, 무엇인가 내 눈길을 잡아끈다. 반짝반짝 빛나는 빨간색 폭탄이다. 빨간색이 아이들 풍선처럼 반짝반짝 빛났다. 하늘에서 떨어져 땅에 막 다다른 폭탄은 금방이라도 꽝 터질 것만 같다. 누구에게로 향하는 폭탄인지는 생각조차 하기 싫다. 여기서 폭탄을 전시하는 이유는 뭐람? 폭탄을 참 예쁘게도 만들었구나. 나는 바로 시선을 돌려버렸다.

이스라엘 박물관 입구에는 거대한 사과 깡탱이도 있다. 베어 먹은 이빨 자국이 뚜렷하다. 속속들이 깡그리 잘도 베어 먹었다. 사과는 금지된 과일인데 누군가 사과를 죄다 먹어치웠다. 팔레스티나(아랍 사람들이 이스라엘 땅을 부르는 옛 이름)를 잃은 팔레스타인의 운명 같다.

한국에 돌아오고 한참 시간이 흐른 뒤에야 알았다. 내가 예루살렘 박물관에서 본 건 폭탄이 아니었다. 그리스도의 심장(Sacred Heart)이었다. 제목에

그렇게 쓰여 있다. 가톨릭에서는 '성심(聖心)'이라고 말한다. 그리스도의 심장은 사랑과 속죄의 상징이다. 작품 제목을 확인하고도 실감이 나지 않았다. 폭탄이 아니라 그리스도의 심장이라고?! 알고 보니 잘 나가는 부자 예술가, 제프 쿤(Jeff Koons)이 만들었다. 아주 예쁘게 만든 그리스도의 심장에 나 혼자 식겁한 셈이다. 이스라엘을 여행하는 동안 나는 분쟁이나 전쟁 같은 말에 강박적으로 사로잡혀 있었는지도 모르겠다. 때로는 한 나라를 여행한다는 사실만으로 죄책감을 느낀다.

아프리카의 빛

·

파리 북역
Gare du Nord, Paris

 파리 북역에서 아프리카를 만났다. 아
프리카 출신 예술가 쉰네 명의 작품이 기차역 유로스타 대합실에서 전시
중이다. 나는 한국에서 프랑스로 떠나 왔는데, 파리에서 런던으로 가는 길
에 아프리카가 끼어들었다.

 베냉, 지부티, 니제르, 코모로, 아이보리코스트, 상투메 프린시페, 부르키
나파소…….

 당신은 이게 무슨 말인지 아는가? 나는 몰랐다. 부끄럽다. 이는 아프리카
에 있는 나라들 이름이다. 한 가지 의문이 생겼다. 아프리카에는 몇 개의 나
라가 있을까? 스무 개? 서른 개? 마흔 개? 또는 백 개?

 쉰다섯 나라가 있다고 한다. 이쯤 되니 쉰다섯이란 숫자마저 의심스럽다.
내가 모르는 나라가 아프리카 어딘가에 꼭꼭 숨어있을 것만 같다. 파리 북
역에서 나는 숲이 무성한 중앙아프리카의 '기니'란 나라의 은데벨레 패턴

274

파리 북역 유로스타 대합실. 그곳에 아프리카 출신 예술가 쉰네 명의 작품이 걸렸다.
덕분에 나는 숲이 무성한 중앙아프리카 '기니'란 나라의 은데벨레 패턴을,
컴퓨터 게임을 하는 부르키나파소의 청년들을,
그리고 에티오피아의 사진작가 아이다를 만났다.

(NdebelePattern)을 보았고, 컴퓨터 게임을 하는 부르키나파소의 청년들을 만났고, 에티오피아의 사진가를 만났다.

아이다(Aida Muluneh)는 에티오피아의 예술가다. 그녀는 에티오피아에서 태어났지만 예멘과 영국, 키프로스와 캐나다에 살다가 한때 미국 워싱턴에 정착하기도 했다. 내가 막연히 꿈꿔온 유목민의 삶이다. 하지만 그녀는 모국으로 돌아갔다. 지금은 아디스아바바에서 사진을 찍으며 산다. 그녀는 한 사진에 이런 제목을 붙였다.

〈어둠이 빛에 길을 내줄 거에요(Darkness give way to Light)〉

남아프리카공화국의 케이프타운에 다녀온 사람들은 아프리카에 다녀왔다고 말한다. 케냐와 탄자니아에 다녀온 사람들도 아프리카에 다녀왔다고 말한다. 하지만 태국에 다녀온 사람들은 태국에 다녀왔지 아시아에 다녀왔다고 하지 않는다.

아프리카는 대륙이다. 우리가 잘 모른다는 이유만으로 아프리카를 한 덩어리로 퉁쳐버린다.

파리 북역 전시는, 북아프리카 서부, 대서양에 면한 나라, 아이보리코스트로 이어진다. 아이보리코스트의 다른 이름은 코트디부아르, 프랑스어 이름이다. 아이보리코스트(Ivory Coast, 상아 해안)는 영어 이름이다. 영어와 프랑스어, 두 개의 이름만으로 이 나라의 기구한 현대사가 짐작된다. 내가 파리에서 본 아프리카의 풍경을 다음 달에는 코트디부아르 사람들이 보게 된다. '54개 아프리카의 빛', 전시 타이틀이다.

파리에서 런던으로 가는 길에 쉰네 개 아프리카의 빛을 만났다. 어떤 빛은 우리와 많이 닮았다.

모네의 정원,
모네의 방

■

나오시마, 지추 미술관
Chichu Art Museum, Naoshima

　　　　　　　　　　모네는 이걸 그리고 싶었구나. 눈앞에
모네가 그림 속에 담았던 수련 연못이 나타났다. 파리 북서쪽, 지베르니에
있어야 할 '모네의 정원'을 일본의 나오시마에서 만났다.

　일본 나오시마의 지추 미술관에는 모네의 정원이 있다. 모네의 그림 속
연못과 똑같다. 모네의 정원에는 수련뿐만 아니라 버드나무와 붓꽃이 함께
자란다. 모네가 말년에 그렸던 식물들이다. 어쩌면 이렇게 잘 만들었을까?
파리에 한 달 정도 머물 때도 가보지 못한 지베르니의 정원을 일본에서 느
꼈다.

　모네가 지베르니에 살 때 작업실 바로 옆에 정원이 있었다. 모네가 쉰 살
넘어 일본풍으로 만든 수련 연못이다. 당시 프랑스에는 '자포네(Japonais, 프랑
스어로 일본이란 말) 열풍'이 불었고, 우키요에 같은 일본 문화는 모네와 고흐

277

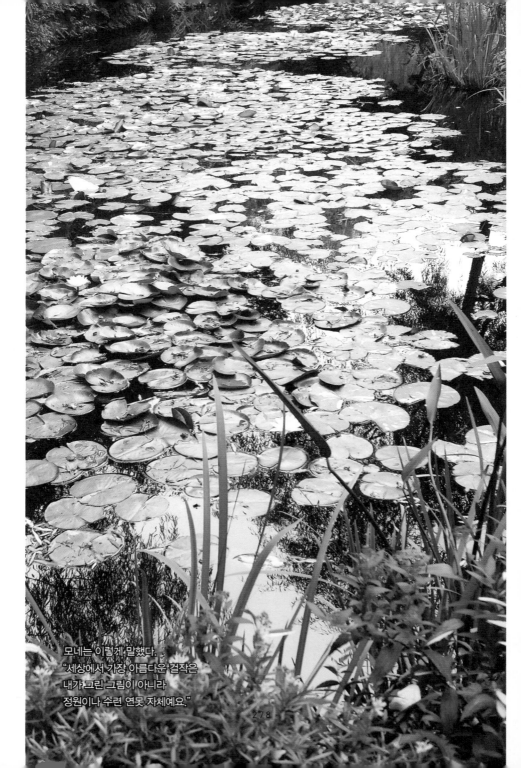

모네는 이렇게 말했다.
"세상에서 가장 아름다운 걸작은
내가 그린 그림이 아니라
정원이나 수련 연못 자체예요."

278

뿐만 아니라 마네와 고갱 같은 화가들도 사로잡았다. 모네의 연못이 어느 정도까지 일본의 영향을 받은 건지 모르겠지만 모네는 인생 후반부 20여 년 동안 매일 수련을 보고 수련을 그렸다. 그의 나이 예순이 넘어섰을 때 연못을 확장해 연못 주위가 200미터에 이르게 됐다. 봄여름가을겨울, 계절이 바뀌는 동안 모네는 정원을 거닐며 순간순간 다르게 보이는 수련을 탐했으리라. 초가을 지추 미술관의 수련 연못에 오니 이맘때쯤 모네의 눈에 비친 지베르니의 연못이 상상된다. 겨울에 이곳을 다시 찾으면 모네가 겨울에 바라본 연못의 모습도 엿볼 수 있으리라. 그런데 그는 왜 하필 수련 연못을 그렸을까?

지추 미술관의 어느 전시실에 들어서자 새하얀 방이 나왔다. 널찍한 벽에는 단 한 점의 그림이 걸려 있다. 아주 크다. 파스텔 색조의 보라와 푸른색이 뒤섞인 그림인데 처음에는 무슨 그림인지 몰랐다. 청록색 기운만이 그저 아른거리고 반뜩댔다. 그림 가운데서는 푸르다 못해 붉은 기운이 피어올랐다. 문득 화사한 색깔 속으로 빨려드는 것 같았다. 그림 한 점을 보고 있었을 뿐인데 이게 무슨 일이지? 놀란 듯 불안한 듯 내 가슴은 두근거리고 출렁거렸다. 그제야 연못이 선명하게 보였다. 연못에서 수련과 여러 식물이 몽실몽실 피어오르고 있다. 수련은 연못의 군데군데 흩뿌려졌다. 연못 수면에 비치는 햇살에 눈이 부셔 어릿어릿해진다.

화려하고 찬란하고 어지러울 만큼 황홀하다. 정말 좋아. 정말 황홀해. 황홀경에 빠져들어 아무 생각도 하지 않고 붓질만을 이어갔을 모네가 떠올랐다. 수련 연못에 마음이 혹해 달뜬 그의 심경이 그대로 느껴졌다. 그 순간 숨이 탁 막혔다. 어느 미술관에서도 이렇게 가슴이 요동치지는 않았다. 왜

이러지? 무슨 일일까?

잠시 후 정신을 차리고 보니 이곳에는 단 하나의 그림만 있는 게 아니었다. 전시실 양옆과 뒤쪽에 두 점씩 더 걸려 있었는데 처음에는 정면에 걸려 있는 그림에 홀려 아무것도 보지 못했다. '인상'이란 말이 어떤 대상을 보고 마음속에 새겨지는 느낌이라면 이 그림의 첫 '인상'이 너무 강했던 탓이다.

모네는 자기가 '본' 걸 그렸다기보다 자기가 봤다고 '느낀' 걸 그렸다. 얼핏 똑같은 말로도 들리는데 요는 풍경을 그리면서 느낌을 그렸다는 점이다. 내가 처음 이 방에 들어와 전율에 가까운 감정에 빠져들었다면 그때 나는 90년쯤 전 지베르니에서 모네의 눈에 비친 수련 연못을 본 것인지도 모른다. 한편 이상하다. 모네의 그림을 처음 본 게 아니다. 뉴욕에서도, 파리에서도, 타이베이에서도, 구라시키에서도 봤다. 뉴욕 현대 미술관에서 본 〈수련 (Water Lilies, Reflections of Weeping Willows)〉은 정말 컸다. 가로 12.76미터, 세로 2미터에 달하는 세 폭짜리 그림이다. 좋았다. 하지만 이 정도 감흥을 느끼진 못했다.

전율했던 마음을 가라앉히고 생각해보니 지추 미술관이란 공간 때문이다. 건축가 안도 다다오는 단 세 명의 예술가를 위해 미술관을 지었다. 그중 한 사람이 모네다. 이곳은 장엄하고 엄숙하다. 때로는 지나치다 싶을 정도다. 모네 그림이 있는 전시실은 완전히 새하얗다. 구석에 서 있는 직원의 옷차림조차 새하얗다. 이 방에 들어오려면 덧신으로 갈아 신어야 한다. 전 세계 여러 미술관을 다녀보았는데 신발을 갈아 신으라고 하는 미술관은 여기가 처음이다. 사진 촬영은 당연하다는 듯 금지된다. 직원 눈치를 보다 모르는 척 슬며시 스마트폰을 꺼내 보았지만 이내 직원의 제지를 받았다. 플래

내가 처음 이 방에 들어와 전율에 가까운 감정에 빠져들었다면
그때 나는 90년 쯤 전 지베르니에서 모네의 눈에 비친 수련을 본 것인지도 모른다.

뉴욕 현대 미술관은 지추 미술관의 고요하고 엄숙한 분위기하고는 사뭇 다르다.
이 곳에서는 관람자들이 모두 담소를 나누며 편안하게
모네의 〈수련〉을 감상한다. 사진 촬영 역시 자유롭다.

시를 쓴 것도 아닌데……. 몇 사람까지인지는 모르겠으나 관람객 수도 조절한다. 내가 들어갔을 때는 나 혼자밖에 없었다. 미술관과 모네를 독차지한 듯했다. 처음 느꼈던 전율 같은 감정은 나 혼자 여기에 서 있기에 느낄 수 있는 기분인지도 모르겠다. 아무튼 이곳은 너무 심각하다.

뉴욕 현대 미술관의 수련 그림 앞에는 벤치가 놓여 있었다. 사람들은 벤치에 앉아 자유롭게 얘기를 나누며 그림을 봤다. 사진 촬영도 자유로웠다. 사진 얘기가 나온 김에 한마디 더 하자면 뉴욕 메트로폴리탄도, 런던의 대영박물관과 내셔널 갤러리도, 파리의 루브르도 사진 촬영은 거의 자유롭다. 지추 미술관처럼 정색하며 결사 저지하지 않는다. 지추 미술관은 너무 엄숙하고 너무 친절하다. 고요하게, 정숙하게 그림을 봐야 한다고 감상의 방식까지 콕 집어 제시한다.

나는 조용한 미술관을 좋아하지만 이곳은 좀 지나치다. 미술관이라기보다 신에게 경배드리기 위해 만든 신전 같다. 덕분에 모네의 그림을 보며 전에는 느끼지 못한 숭고한 감정을 느꼈다면 좋은 일인가? 모네는 이렇게 말했었다.

"세상에서 가장 아름다운 걸작은 내가 그린 그림이 아니라 정원이나 수련 연못 자체예요."

모네가 실내가 아닌 밖에서만 그림을 그린 이유다. 그런 모네가 막상 이방에 와보면 어떨까? 너무 경건하고 너무 인위적이라고 생각하지 않으려나? 아니면 "수련 그림만으로 방을 장식하고 싶다"는 바람이 이루어졌다고 좋아할까? 미술관이 오버하면 예술가도 우스워진다.

파도가
조용히 끊임없이

·

뉴욕, 솔로몬 R. 구겐하임 미술관
Solomon R. Guggenheim Museum, New York

사람들은 넋이 나간 듯 건물 천장을 바라본다. 아예 바닥에 주저앉아 건물을 그리는 학생도 많다. 그림보다 미술관이 더 인기 있다. 건축가는 수평선이 아니라 수직선으로, 경사로를 따라 건물을 지어나갔다. 한 층은 다른 층으로 흘러간다. 나선형 경사로를 따라 시선을 옮기다 보면 장중한 교향곡이 흘러나올 것만 같다. 수직선의 꼭대기에 천창이 있다. 콘크리트와 철근으로 지은 건물이 거대한 달걀 껍데기처럼 부드럽고 포근하다.

"파도가 조용히, 끊임없이 치는 듯한 느낌⋯⋯"
달걀 껍데기 같은 이 미술관을 지은 건축가 프랑크 로이드 라이트(Frank Lloyd Wright)는 이렇게 말했다. 뉴욕의 구겐하임 미술관에서 나는 오케스트라의 반주곡을 들으며 한적한 바닷가를 걷는다.

카페 셀렉트

.

파리, 카페 셀렉트
Cafe Le Select, Paris

오르세 미술관을 나와 어디로 갈까 하다가 셀렉트 생각이 났다. 카페 셀렉트. 파리 몽파르나스에 있다. 젊은 시절의 피카소와 사르트르, 보부아르 부부, 헤밍웨이, 모딜리아니가 드나들었다는 카페. 오르세에서 지하철로 여섯 정거장, 지하철을 탈까 하다가 생제르망 거리 구경도 할겸 걷기로 했다. 2.2킬로미터를 걷는데 30분 넘게 걸렸으니 생각보다 오래 걸렸다. 파리에서는 걸어 다니기를 무작정 좋아하긴 했지만 오르세에서 오래 서 있었더니 다리가 좀 아팠다. 목도 마르고 배도 고프니 빨리 셀렉트에 가서 뭘 좀 먹어야지 싶었다. 드디어 몽파르나스 교차로 부근에 있는 셀렉트에 도착했다. 사람이 제법 많다. 자리를 잡고 앉아 나는 주문할 준비를 바로 마쳤는데 정작 웨이터는 주문을 안 받는다. 10분, 20분이 지나도 누구도 무얼 마시겠느냐고 묻

지 않는다. 30분쯤 지났을 때 휙휙 내 앞을 지나는 한 웨이터에게
말을 건넸다.

"저, 잠깐만요!"

"잠깐만요."

그는 나를 보는 둥 마는 둥 오히려 내게 잠깐 기다리라고 하더니
횅 가버린다. 다시 10분이 지났다. 이제는 화가 났다. 무작정 내 앞
을 지나는 웨이터를 붙잡고 말했다.

"잠깐만요, 내가 여기 언제 왔는지 알아요? 주문 안 받아요?"

"잠깐만요!"

그는 나보다 더 큰 소리로 말하곤 횅하고 사라졌다. 잠시 후에 돌
아온 그는 메뉴판을 테이블 위로 휙 던지고 가버린다. 깜짝 놀랐다.
이게 도대체 무슨 상황이지? 나를 무시하나? 주변을 둘러보니 그건
또 아닌 것 같다. 나와 비슷하게 들어온 커플의 테이블도 텅 비었다.

얼마 후 커피와 간단한 식사를 하고 셀렉트를 나서는 내게 아까
"잠깐만요!" 소리를 지르고 간 웨이터가, "안녕히 가세요. 오 브 와
(au revoir)!"하고 인사한다. 심지어 웃으면서. 오브 와? 또 오라고
요? 이건 또 무슨 상황인지?

다음 날 아침, 웃기겠지만 나는 다시 셀렉트에 갔다. 뭐가 문제
였는지, 무슨 사정인지 호기심이 발동했다. 이른 아침이라서인지
손님이 별로 없다. 이번에는 자리에 앉기 무섭게 웨이터가 왔다.
이내 그가 내온 에스프레소를 마시며 아무 일도 없었다는 듯 평화
로운 아침을 만끽했다.

아무래도 어제는 손님이 많았던 탓이다. 게다가 손님보다 서빙 하는 직원이 더 중요한 게 파리 카페인지도 모르겠다. 이 때문일까? 셀렉트의 웨이터, 웨이트리스는 참 당당하다. 뜬금없지만 파리 스타일의 불친절한 서빙을 하는 이들을 보면서 이런 생각을 했다. 아무튼 이들은 자기 인생을 사는구나. 서빙을 한다고 자기를 하찮게 여기는 이는 하나도 없겠구나.

어제 작은 소동을 겪긴 했지만 생각해보니 무작정 기다리는 시간도 나쁘지만은 않았다. 옆자리 손님들 구경하는 재미가 쏠쏠했다. 보우 타이를 매고 잘 차려입은 백발의 신사들이 두툼한 손가락으로 잡기도 어려울 듯한 에스프레소 잔을 홀짝거리며 신문을 보고 책을 읽거나 뭔가를 끄적거리며 참 오래도 앉아 있다. 카페가 아니라 인간 실존의 철학적 의미에 대해 쓴 박사 논문 심사장 같다. 그들을 힐끔거리다 느낀 인생의 바람 한 가지. 그들처럼 늙고 싶다.

"선물이에요."

이틀 연이어 카페를 찾은 나를 기억이라도 한 걸까? 웨이터가 엽서 한 장을 건넸다. 1923년, 그러니까 93년 전 문을 연 셀렉트 카페가 그려진 엽서다. 35년 이상 그림을 그리고 있는 '릭 툴카(Rick Tulka)'라는 일러스트레이터의 작품이다. 그는 뉴욕 출신이지만 아내 브랜다와 함께 20년 전 파리로 이주했다. 1975년 처음 셀렉트 카페와 만났고 지금까지 여전히 셀렉트 카페에 드나들고 있다. 그는 우리나라에도 번역된 『파리 카페』라는 책에 셀렉트 카페 일러스트를 그렸다. 그러고 보니 잔 받침에도 스케치북을 든 화가가 등장한다. 모자를 눌러쓰고 파이프를 입에 물었다. 문득, 셀렉트를 드나들었을 젊은 날의 가난한 피카소가 떠올랐다.

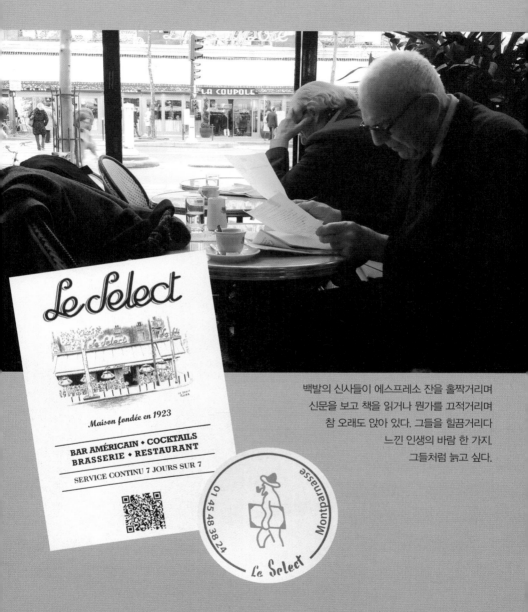

백발의 신사들이 에스프레소 잔을 홀짝거리며
신문을 보고 책을 읽거나 뭔가를 끄적거리며
참 오래도 앉아 있다. 그들을 힐끔거리다
느낀 인생의 바람 한 가지.
그들처럼 늙고 싶다.

아오모리의 개

아오모리 현립 미술관
Aomori Museum of Art

일본 북동부 지방, 아오모리는 '눈의 고장'이다. 상상도 못 할 만큼 엄청난 눈이 내린다. 1년 365일 중 110일 동안 눈이 내리는데 때로는 6미터 넘게 쌓인다. 아오모리에는 한 가지 눈만 있는 게 아니다. 막 내린 '새 눈', 쌓인 후 시간이 조금 지난 '야무진 눈', 쌓인 후의 무게로 '단단해진 눈', 그리고 봄이 가까워져 오면 굳었던 게 약간 녹아 '까슬까슬한 눈', 이 밖에도 가루눈, 알맹이눈, 솜눈, 싸라기눈, 물눈, 얼음눈도 있다. 여러 가지 눈 중에서 사람들이 가장 무서워하는 눈은 '밤에 조용히 내리는 눈'이다. 하룻밤 사이 조용히, 조용히 내리는 눈은 다음 날 아침 창문의 절반 넘게까지 쌓인다. 이런 눈이 좀 더 내리면 지붕까지 덮어버릴 기세다. 사정이 이러하니 아오모리에서는 어른 키를 넘길 만큼 눈이 내렸다 해도 별일 축에 못 든다.

한겨울 아오모리는 말 그대로 설국이다. 그것도 울창한 숲을 덮은 설국. 아오모리는 '푸른 숲'이란 말이다. 방의 창문을 열자 싸한 공기가 느껴지지만 몸을 움츠리게 하는 차가움 대신 상쾌함이 얼굴을 감싼다.

눈 내린 어느 날 아오모리 현립 미술관을 찾았다. 하얀색 눈에 뒤덮인 하얀색 미술관이다. 바깥세상처럼 미술관 내부도 곳곳이 새하얗다. '네 마리의 고양이'란 이름을 가진 카페로 가는 복도도, 남자 소변기가 놓여있는 화장실도 비현실적으로 새하얗다. 화장실 세면대는 납작한 흰색 큐브 같다. 세상에나, 우주선 내부 같은 화장실이다. 아오모리 현립 미술관에선 화장실도 아름답다.

미술관을 이리저리 구경하다 어느 순간 정신을 차리고 보니 거대한 개가

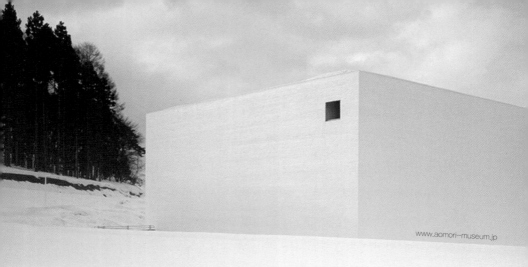

눈앞에 있다. 갑작스레 마주친 녀석이라 소스라치는 정도는 아니어도 잠깐 허둥댔다. 녀석이 너무 거대한 탓이다. 다행히 녀석은 눈을 감은 채 꼼짝 않는다. 8미터가 훌쩍 넘는 녀석의 머리 위에는 하얀 눈이 쌓여 있다. 납작하게 쌓인 하얀 눈은 유대인 모자 '키파(Kippah)' 같다. 녀석도 눈처럼 새하얗다. 녀석의 발 앞에 놓인 커다란 밥그릇도 윤이 날 만큼 새하얗다.

그런데 저 표정 좀 보라지. 녀석은 일체의 상념을 떠나보낸 것 같다. 그저 앙증맞고 귀엽게 굴 것 같은 녀석이 뭔가를 깊이 새기는 양 초연하다. 나참, 무슨 개 표정이 저렇게 무념무상이람. 녀석의 정체는 도대체 뭔가 했더니 〈아오모리의 개(Aomori dog)〉다. 일러스트레이터로 유명한 요시토모 나라가 만들었다. 그런데 〈아오모리의 개〉의 다리는 두 개뿐이다. 그러고 보니 사람의 몸에 개의 얼굴을 한 것 같다. 그럼, 〈아오모리의 개〉는 사람이었나? 사람이 아니라도 좋다. 현실에 아랑곳하지 않고 저렇게 의젓하게 무념무상의 상태가 될 수 있다면, 뭐 개가 되어도 괜찮겠다.

미술관을 다 둘러보고 밖으로 나오자 한적한 버스 정거장에 사람들이 일렬로 반듯하게 줄지어 서 있다. 참 가지런하다. 아, 여기는 일본이다.

베를린의 냄새

．

베를린, 그래페 거리
Graefe strasse, Berlin

　　　　　　　　베를린의 어느 거리를 걸을 때다. 5층
짜리 건물 옆에 우주인이 둥둥 떠 있다. 건물 벽에 그린 거대한 그라피티였
다. 느닷없이 툭 튀어나온 거대한 그라피티에 내 몸도 둥둥 떠오르는 것 같
다. 왜 하필 우주인을 그렸을까?

　의외의 장소에서 만난 의외의 그림이라 더 놀랍다. 뉴욕과 파리, 런던, 서
울에서도 그라피티는 볼 수 있다. 하지만 베를린 그라피티는 좀 더 다양하
고, 거대하다. 아주 집요하게 건물 외벽을 다 채웠다.

　통일 이후 방치되어 있는 동독의 건물들은 그라피티와 잘 어울렸다. 그라
피티는 엽서로 만들어져 관광객에게 날개 돋친 듯 팔려나갔다. 하지만 모든
그라피티가 아름다울 수는 없다. 어떤 그라피티는 추하고, 어떤 그라피티는
엉뚱하며, 또 어떤 그라피티는 거칠고 잡스럽다. 그런데, 베를린은 이 모두
를 감싸 안는다.

깔끔하기만 한 뮌헨이나 뒤셀도르프와 비교할 때 베를린의 공기는 완전히 다르다. 그라피티 탓이 크다. 베를린에 도착한 첫날의 기억이 선명하다. 크로이츠베르크(Kreutzberg) 지역의 4층 아파트에 짐을 풀고 계단을 걸어 내려와 그래페(Graefe) 거리로 들어서자 가슴이 쿵쾅거렸다. 흥분을 가라앉히느라 잠시 애를 써야 할 정도였다. 서울에선 결코 느낄 수 없는 어떤 기분에 휩싸였다. 거친 듯 순진한 거리의 공기가 나를 마구 찔러댔다.

내가 그래페 거리에 반한 이유 중 한 가지는 그라피티다. 이곳의 그라

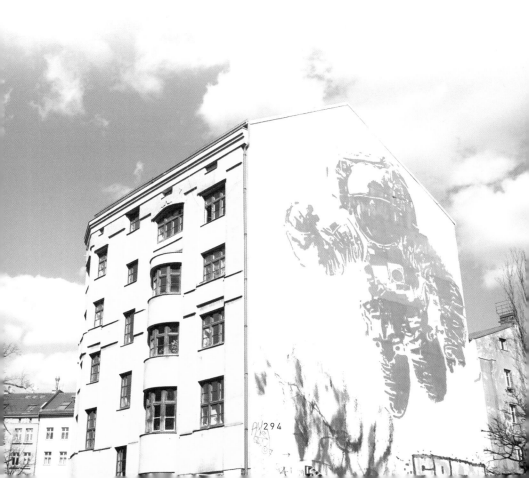

피티가 아주 남다르고 예술적이란 말은 아니다. 시시한 그라피티도 많다. 그런데 4월의 이른 아침, 따사한 아침 햇살이 가로수의 그림자를 어설프고 흉한 그라피티에 드리우자 그조차 예뻐 보인다. 베를린이 다 감싸 안기에 예뻐 보인다. 자유의 공기, 날 것의 냄새가 풀풀 풍기는 자유, 그게 그라피티다.

베를린 거리를 걸으며 느끼는 자유가 온몸에 쏙쏙 파고들 때, 나뭇잎 사이로 스며 내리는 햇빛을 맞으며 나는 나지막하게 되뇌었다.

드디어 베를린에 왔구나.

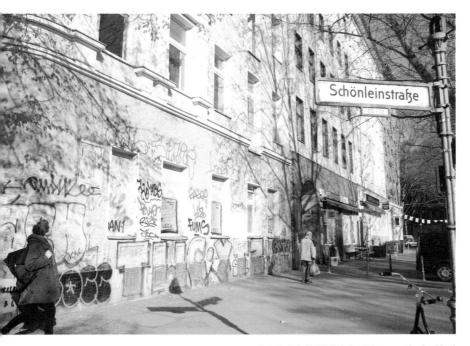

깔끔하기만 한 뮌헨이나 뒤셀도르프와 비교할 때
베를린의 공기는 완전히 다르다. 그라피티 탓이 크다.
자유의 공기, 날 것의 냄새가 풀풀 풍기는 자유, 그게 그라피티다.

나가사키의 밤

■

나가사키 현립 미술관
Nagasaki Prefectural Art Museum

어둑해지는 저녁 무렵이지만 하늘에는 아직 붉은 기운이 남아있다. 가게가 늘어선 거리에 행인들이 오간다. 이층 양옥집과 기와지붕집 너머 오밀조밀 집들이 빼곡히 들어섰다. 거리를 지나는 여자들, 남자들 모두 말쑥하게 잘 차려입었다. 모던하고 세련된 거리이지만 따뜻하고 정겹다. 어디선가 밥 짓는 연기가 가물가물 피어오를 것 같다. 나가사키의 어느 상점가다.

여기서 멀지 않은 하마구치마치에 쿠라미쯔 요시오 부부가 살고 있었다. 어느 날 아침, 요시오 부부는 아이들을 집에 두고 외출했다. 1945년 8월 9일 아침이다. 오전 11시 2분에 나가사키 하늘에서 큰 폭발이 있었다. 요시오 부부는 겨우 집으로 돌아왔지만 아이들은 어디에도 보이지 않았다. 이때부터 엄마, 요시오 씨는 말을 하지 못했다. 몇 개월 후 요시오 씨는 네 아이 중

하나인 요우코의 친구가 요우코의 인형을 안고 있는 모습을 보았다. 요시오 씨가 딸에게 선물했던 인형이다. 이때부터 요시오 씨는 딸아이를 생각하며 인형을 모으기 시작했다.

더운 여름날 땀을 흘리며 찾아간 나가사키 원폭 자료관 한 편에는 요시오 부부가 모은 인형들을 전시하고 있었다. 인형들은 하나같이 입을 다문 채 무심한 표정이다. 어떤 감정도 없어 보이는 게 요시오 부부와 닮았다. 나는 어느 순간 소름이 끼쳤다. 조금 전까지 아무 표정도 없던 인형들이 울고 있었다. 인형들의 눈빛이 무서워진 나는 허겁지겁 그 자리를 떠났다.

1859년까지 일본에서 네덜란드와 중국에게만 유일하게 문을 연 항구가 바로 나가사키였다. 당시 서양 상인들의 흔적은 지금도 나가사키 곳곳에 남

아 있는데 종종 영화의 배경으로 등장할 만큼 이국적 정취를 잘 간직하고 있다. 내가 나가사키에 가봐야지 했던 것도 일본영화 때문이다. 그곳에 간 김에 덤으로 짬뽕이나 사라우동처럼 나가사키에서 태어난 중국요리, 그리고 포르투갈에서 왔지만 지금은 나가사키 대표 음식이 된 카스텔라도 먹어 볼 참이었다.

원폭 자료관은 그 앞을 지나는 길에 우연히 들린 곳이다. 그러나 그곳에서 난 한참 동안 멍하니 있었다. '뚱보(Fatman)'란 이름을 가진, 고작 3.25미터 길이의 작은 폭탄이 그날 우연히 나가사키에 떨어져 15만 명을 무차별적으로 살상했다는 사실이 무섭고 허망했다. 원폭 자료관은 요시오 부부나 요우코만의 과거가 아니다.

자료관에서 나오니 비가 내렸다. 잠시 걷다가 비를 피해 '일영탕(日榮湯)'이란 동네 목욕탕에 들어갔다. 입장료는 4500원, 이제 서울에서는 찾아보기 힘든, 구멍가게 같은 목욕탕이다. 엄마 코끼리가 코로 물을 내뿜어 아기 코끼리를 씻겨주고, 아기 코끼리는 등을 미는 모습을 그린 작은 플래카드가 입구에 걸려있다. 우유 회사 광고다.

안으로 들어가니 주인아주머니는 남탕과 여탕 가운데 자리 잡고 양쪽 탈의실을 당당히 번갈아 본다. 그녀의 눈길이 좀 따갑게 느껴졌지만 모른 척 옷을 벗고 탕 안으로 들어갔다. 서너 사람이면 다 찰 것 같은 작은 욕탕에는 할아버지 한 분만이 있다.

목욕을 하고, 바닷가를 걷다가 발견한 나가사키 현립 미술관에 들렀다. 배가 출출해 미술관 카페부터 찾았다. 샌드위치가 참 정갈했다. 뚱보는 잊고 빗방울이 떨어지는 운하를 바라보며 커피와 샌드위치를 맛있게 먹었다.

운하를 사이에 두고 양쪽 미술관 건물을 잇
는 브릿지에 위치한 카페는 물 위에 붕
떠 있는 것 같다.

커피를 마시고 얼마 후 나
는 미술관의 어느 그림
앞에 서 있었다. 옛 나가
사키 거리를 그린 그림이
다. 그림 제목은, 〈나가사
키의 밤〉. 왠지 해방 전후
의 경성 또는 평양의 거리
같다. 다시 '뚱보'가 떠올랐
다. 어쩌면 바로 여기에 뚱보
가 떨어졌을지도 모른다.

1945년 8월 9일 11시 2분
'뚱보(Fatman)'란 이름을 가진 3.25미터 길이의
작은 폭탄이 나가사키에 떨어졌다.
그날 15만 명의 시간이 영원히 멈췄다.

연 날리는 아이들

·

런던, 빅토리아 앤 앨버트 어린이 박물관
V&A Museum of Childhood, London

테러와 보복 공격이 끊이지 않는 이곳에도 봄은 온다. 봄날의 햇살을 받으며 아이들은 지붕이나 언덕에서 연을 날린다. 아이들에게 가장 인기 있는 놀이다. 하얀 옷을 입은 아이가 하얀 연을 날린다. 창공의 하얀 연은 새가 되어 하늘을 훨훨 날아오른다.

사진 속 이곳은 아프가니스탄의 수도, 카불이다.

방패연이건 가오리연이건 바람만 불면 아이들은 연을 날린다. '구디파란 (gudiparan)'은 아프가니스탄 말로 연을 뜻하지만 원래 '날아가는 인형'이란 말이다. 카불 아이들은 인형을 하늘로 띄워 보내고 논다.

아프가니스탄의 연 날리기는 수백 년 전에 시작됐다. 아이들 놀이라 해도 어떤 연 날개는 1미터가 넘을 정도로 크고, 3천 미터 상공까지 날아오른다. 연날리기에 연싸움이 빠질 리 없다. 연싸움은 연줄의 힘이나 바람의 세기, 연을 날리는 기술에 따라 몇 초 만에 끝날 수도 있고, 30분 넘게 계속될 때도 있다. 약속이라도 한 듯 우리나라 아이들의 연싸움과 아프가니스탄 아이들의 연싸움은 닮았다. 아프가니스탄과 한국 아이들뿐만 아니라 중국, 인도, 남아시아 아이들도 연을 날린다.

탈레반은 1996년 아프가니스탄을 장악한 후 무슨 영문인지 연날리기를 금지시켰다. 아마 극단적 원리주의 국가를 건설하는데 연 날리기는 심각한 걸림돌이 되었나 보다. 탈레반은 느닷없이 유네스코 문화유산인 '바미안 석불'을 파괴하면서 전 세계를 충격에 빠뜨렸는데, 충격의 강도로 치자면 내게는 '연 날리기 금지'도 그에 못지않다.

7년 동안 금지된 연 날리기는 탈레반이 물러나자 다시 아이들에게 돌아왔다. 아이들은 다시 연을 만들어 날리기 시작했다. 가벼운 대나무 살에 얇은 종이를 붙여 연을 만들거나 연싸움에 이기려고 유리를 잘게 갈아 실에 접착제로 바르는 건 한국 아이들과 똑같다.

탈레반이야 진작 물러났지만 아프가니스탄은 여전히 탈레반을 떠오르게

하는 나라다.

　하지만 어떤 사람들은 아프
가니스탄을 아름답고 재미있는 나라로 기
억한다. 한때 카불은 세상의 천국이자 여행자들의 메카
였다. 1960~70년대 카불은 네팔의 수도 카트만두, 그리고 발리의
쿠따 비치와 함께 '3K'로 불린 여행자들의 파라다이스였다. 전 세계 배낭여
행자들이 3K로 모여들었다. 인류 역사에서 가장 위대하고 낭만적인 여행의
시대였다.

　위대한 여행의 시대는 소련이 아프가니스탄을 침공하면서 순식간에 사
라졌다. 아프가니스탄과 소련의 전쟁은 9년 이상 계속되었다. 영원히 끝나
지 않을 것 같은 전쟁의 화염 속에서 카불 대신 방콕의 카오산 로드가 혜성
처럼 등장했다. 아름다운 카불의 시절은 잊혀지고, 여행자들은 카불 대신
3K의 하나가 된 카오산 로드로 모여들기 시작했다. 그 후 몇십 년이란 시간
이 흘렀지만 아직 카불의 봄은 오지 않았다. 카불에 봄이 오는 날, 나는 아
프가니스탄으로 꽃구경을 가고 싶다.

함부르거 중앙역
미술관

■

베를린, 함부르거 반호프 현대 미술관
Hamburger Bahnhof Museum fur Gegenwart, Berlin

가늘고 성기게 조용히 비가 내리는 아침이다. 맞은편은 베를린 중앙역이다. 지도를 보면 거의 다 왔는데 목적지를 찾을 수가 없다. 개를 데리고 산책 중인 여자에게 물었다.

"함부르거 현대 미술관이 어디인지 아세요?"

"아, 바로 여기에요. 함부르거 반호프(중앙역) 맞아요."

여자는 바로 옆 건물을 가리킨다. 클래식하면서도 현대적인 건물이다. 여자에게 다시 물었다.

"아뇨, 함부르거 반호프가 아니라 함부르거 현대 미술관이요."

"함부르거 반호프가 함부르거 현대 미술관이에요. 참, 미술관 안에 카페가 있어요. 전시를 보고 커피를 꼭 마셔요. 아주 맛있거든요."

처음에는 무슨 미술관 이름이 '반호프(중앙역)'인가 싶었다. 내가 함부르거 현대 미술관이라고 알고 있던 곳은 '함부르거 반호프(Hamburger Bahnhof)', 즉

함부르거 중앙역이다. 이름은 중앙역이지만 기차역은 아니다. 더 이상 기차
는 오가지 않는다. 기차역을 미술관으로 개조했으니 '함부르거 중앙역 현대
미술관'이란 말이 틀린 말은 아니지만 좀 어색하다. 뭐 재미있기는 하지만.

　함부르거 반호프는 현재 베를린에 유일하게 남아있는 19세기 신고전주의
스타일의 반듯반듯한 건물인데 1846년 베를린과 함부르크 구간의 종착역으
로 처음 문을 열었다. 그 후 교통량이 점점 늘어나면서 제구실을 할 수 없게
된 기차역은 1884년 문을 닫았다. 1904년까지 주거용 건물과 사무 공간으로
사용되던 기차역은 그 후 교통건설 박물관으로 바뀌었고, 동서독 분단 후에
는 수십 년 동안 동베를린과 서베를린 사이에서 버려진 채 방치되어 오다가
통일과 함께 1996년 현대 미술관으로 완전히 탈바꿈해 문을 열었다.
　내가 미술관 바로 앞에서 미술관이 어디냐고 물었던 건 단지 이름 때문만
이 아니다. 함부르거 반호프 건물에 미술관이란 표시는 어디에도 없다. 입

구에 미술관 이름이 쓰여 있지도 않고, 건물 외벽에 전시 포스터가 붙어있지도 않다. 여기에 미술관이 있다는 사실을 모르는 사람이라면, 열이면 열모두 스쳐 지나고 말 일이다. 두 개의 타워가 작은 성처럼 보이는 미술관을 겨우 찾긴 했는데 이번에는 문이 굳게 닫혀 있다. 이른 아침이긴 해도 개관 시간은 지났는데 이상하다. 오늘 휴관인가? 운이 없구나, 생각하며 혹시나 하는 마음에 문고리를 잡아당겼다. 뜻밖에 꿈쩍도 안 할 것처럼 육중한 문이 서서히 열리기 시작했다. 문틈 사이로 매표소를 등지고 선 사람들이 보였다. 휴관인 듯 보일 뿐 휴관은 아니다. 나 참, 문 좀 열어 놓으면 안 되나?! 미술관이라고 이름 하나 써놓으면 안 되나?!

그러고 보니 베를린의 미술관이나 갤러리 문은 언제나 굳게 닫혀 있는 것처럼 보인다. 작은 갤러리도 그렇고 대형 미술관도 그렇다. 얼핏 봐선 문을 열지 않았거나 불친절한 듯 보인다. 하지만 그렇게 보일 뿐이다. 베를린에서는 굳게 닫혀 있는 갤러리 문을 밀거나 잡아당기고 들어가야 한다. 때로 어떤 문

은 매우 육중해 한쪽 팔로는 힘이 부쳐 온몸으로 밀고 들어갈 때도 있다.

함부르거 반호프의 매표소 뒤편에는 아주 널찍한 홀이 있다. 천정을 올려보니 기차역의 흔적이 남아있다. 이곳에 기차가 오가던 시절에는 여러 개의 플랫폼이 있지 않았을까 싶은 자리다. 나중에 어떤 사진을 보니 내가 좀 전에 밀고 들어온 문이 바로 기차가 오갔던 길이다. 늘 비슷한 듯 보이지만 실은 언제나 계속 변해가는 게 현대미술이고, 저마다의 사연을 가진 승객을 태우고 끊임없이 떠나보내는 게 오래된 기차역이라면 둘은 좀 닮지 않았나 싶다.

아까 개와 산책 중인 여자가 말한 카페는 '사라 비너(Sarah Wiener)'다. 오스트리아 빈에서 온 여자, 사라가 하는 카페인가? 운하를 바라보며 커피를 마실 수 있다는데 이번에는 시간이 없다. 다음에 꼭 한번 가고 싶다. 사라를 만나러.

아이러브유 목욕탕

．

나오시마, 아이러브유
I♡湯, Naoshima

　　　　　　　　　나오시마의 미야우라 항구 부근엔 목
욕탕이 하나 있다. 말이 좀 우습지만, 세계적으로 유명하다. 세계적이라고
하면 한 만 명쯤 들어가야 할 것 같은데 여기는 아주 작아 열 명쯤 들어가면
다 차버린다. 말 그대로 섬마을 목욕탕이다.

　목욕탕 바깥도, 탈의실도, 목욕탕 바닥과 벽, 천장도 예술로 치장했다. 목
욕탕 하얀 타일 벽에 그린 그림을 보면 깊은 해저에 들어온 것 같고, 목욕탕
통유리 창밖에 가득한 선인장을 보면 열대 사막을 거니는 것 같다. 남탕과
여탕을 나누는 나지막한 담장 위에는 커다란 코끼리가 거닌다. 사막 코끼리
인가? 정글의 코끼리인가? 목욕을 하며 해저와 사막, 정글로 여행을 떠나는
곳, 여기는 나오시마의 아이러브유 목욕탕이다.

치명적 사랑

·

베를린, 이스트 사이드 갤러리
East Side Gallery, Berlin

날벼락 같은 일이다. 어느 날 갑자기 동네 한가운데 장벽이 생겼다. 어제까지 자유롭게 오가던 길을 군인들이 총을 들고 막았다. 그 후 이 벽을 넘으려다 많은 사람이 죽었다. 누구는 장벽 너머 부모에게 가려다가, 누구는 여자 친구를 보러 가려다 탕탕탕 총을 맞았다. 그때부터 베를린 장벽 너머는 차가운 이념뿐인 동토의 세계, 한 번 들어가면 다시는 탈출할 수 없는 어둠의 세계로 여겨졌다.

정작 눈앞에서 마주한 베를린 장벽의 두께는 생각보다 훨씬 얇았다. 두 팔을 벌려 감싸 안을 정도이거나 그게 아니면 한쪽 팔 길이 정도는 될 줄 알았다. 그런데 장벽 두께는 내 손으로 한 뼘을 약간 넘길 정도다. 고작 20센티미터 조금 넘는 장벽이 30년 동안 건재했고, 이 벽을 넘으려다 많은 사람이 죽었다는 게 잘 실감이 나지 않는다. 1961년 8월 12일 날벼락같이 생긴 장벽은 1989년 11월 9일 어이없게도 순식간에 무너졌다. 그 후 26년이란 시간이 흘렀고, 장벽은 산책로로 바뀌었다. 수십 년 동안 목숨을 걸어야 넘을 수 있었던 장벽 아래에선 이제 사람들이 빙 둘러앉아 맥주를 마신다. 장벽 바로 옆 슈프레 강변에는 고급 주상 복합 아파트가 들어섰다. 장벽은 산책로와 조깅 코스가 되었고, 공원과 갤러리가 되었다.

이스트 사이드 갤러리는 '야외' 갤러리다. 정식 이름은 '베를리나 마우어 (Berliner Mauer) 이스트 사이드 갤러리'. 독일어로 '마우어'는 장벽이란 말이다. 베를린 동쪽, 무너지지 않고 남은 1.3킬로미터의 장벽에 21개국 예술가 118명이 그림을 그려 놓은 곳인데 실제 여기에 그림을 그린 이들은 이보다 훨씬 많다. 장벽을 따라 걷다 보니 장벽을 넘는 사람의 발을 손으로 받쳐주는 모습을 그린 그림이 제일 먼저 눈에 띈다. 그 밖에 영화배우 쥘리에트 비

노슈, 장 르노의 초상화 등 각양각색의 그림이 장벽을 장식한다. 아주 잘 그린 그림도 있고, 형편없는 그림도 있다.

이곳에서 가장 유명한 그림은 구소련 공산당 서기장 브레즈네프와 동독 최고지도자 호네커가 열렬히 키스하는 그림이다. 러시아 예술가 드미트리 브루벨(Dmitri Vrubel)이 그렸다. 1979년 브레즈네프와 호네커는 동독 정권 30주년을 기념하며 만났다. 그림 아래에는 러시아어로 다음과 같이 쓰여 있다.

"주여, 이 치명적인 사랑에서 제가 살아남을 수 있도록 도와주소서."

안타깝게도 두 사람의 사랑은 오래가지 못했다. 브레즈네프는 뜨거운 키스를 나누고 2년이 되지 않아 사망했고, 호네커는 통독 후 칠레로 망명한 후 그곳에서 사망했다. 〈형제의 키스〉는 이념이 최고인 줄 알았던 냉전 시대의 코미디다. 〈형제의 키스〉 그림 밑에선 이들 모습을 흉내 내며 사진을 찍는 사람이 많다.

기모노를 입은
벨기에 소녀

■

구라시키, 오하라 미술관
Ohara Museum Of Art, Kurashiki

아담한 수로에 쪽배가 오간다. 수로 주변에 늘어선 건물은 옛 일본 정취를 물씬 풍긴다. 얼핏 교토의 기온과 비슷하지만 소박하다. 여기는 '일본 최고의 고상점 거리'라는 구라시키 미관지구다. 거상의 저택과 쌀 창고가 옛 모습 그대로 보존된 이곳은 옛 상업도시의 분위기를 잘 간직해 일본 사극의 단골 촬영지다. 에도시대, 구라시키는 혼슈와 시코쿠를 잇는 지리적 요충지로서 물자를 실어 나르는 강변 항구였다. 이제 구라시키는 수로변의 미로 같은 골목, 해가 지면 은은히 거리를 감싸는 낭만적인 분위기로 여행객을 매료시킨다.

미관지구에서 내 눈길을 끈 건 오하라 미술관이다. 인구 47만의 작은 도시에 어울리지 않을 법한 세계적 수준의 미술관이라 깜짝 놀랐다. 일본 최초의 사립 서양 미술관인 오하라 미술관은 사업가 '오하라 마고사부로'가 1930년 설립했다.

로댕의 조각 두 점으로 입구를 장식한
오하라 미술관 안으로 들어간 관람객이
제일 먼저 만나는 작품은 토라지로의
그림 〈기모노를 입은 벨기에 소녀〉다.

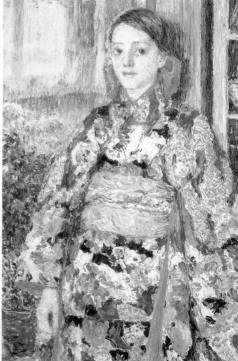

미술품의 수집 과정이 이곳을 더욱 특별하게 만든다. 오하라 마고사부로는 절친한 벗이자 화가인 고지마 토라지로를 세 차례에 걸쳐 유럽에 보내 공부하도록 도와주었고, 모네 같은 화가를 직접 만나 그림을 구입하게 했다. 토라지로는 1906년 예순여섯 살의 모네를 직접 만나 〈수련〉을 사들였다. 내가 오하라 미술관에서 본 바로 그 〈수련〉이다. 토라지로는 모네말고도 엘 그레코, 고갱, 마티스 등의 작품뿐만 아니라 중국, 이집트, 중동 미술품에도 관심을 기울였다.

오하라 마고사부로는 재산 증식이나 비자금을 만드는 수단으로 미술품을 사들이지 않았다. 그는 미술품을 통해 동서양 문화의 원류를 찾고자 했다. 그가 현재까지 일본인들의 존경을 받는 이유다. 세월이 흐르며 오하라 미술관은 앤디 워홀이나 리히텐슈타인의 작품 같은 현대미술품도 수집한다. 사립 미술관이지만 컬렉션은 가히 세계적 수준이다.

오하라 미술관 옆에는 고지마 토라지로 기념관이 있다. 고지마 토라지로의 그림뿐만 아니라 그가 수집한 중동, 이집트 미술품을 볼 수 있다. 토라지로는 안타깝게도 마흔여덟의 이른 나이에 세상을 떠났다. 이듬해 오하라 마고사부로는 미술관을 열었다. 로댕의 조각 두 점으로 입구의 좌우를 장식한 오하라 미술관 안으로 들어간 관람객이 제일 먼저 만나는 작품은 피카소, 모네, 고갱, 엘 그레코, 앤디 워홀의 그림이 아닌 토라지로의 그림 〈기모노를 입은 벨기에 소녀〉다. 오하라 미술관은 오하라 마고사부로가 절친한 벗에게 헌정한 미술관 같다. 그런데 벨기에 소녀는 어떻게 해서 기모노를 입게 되었을까? 그림을 사러 벨기에에 갔을 때 기모노를 선물로 들고 가기라도 했을까? 붉은 머리칼과 어우러지는 기모노의 화려한 컬러가 강렬하다.

러시아 남자,
파리 여자

.

파리, 나폴레옹 호텔
Hotel Napoleon, Paris

어둠이 내린 거리를 걷다 나는 자꾸 걸음을 멈춘다. 파리는 종종 사람을 홀린다. 파리에선 길을 잃어도 좋아, 파리에 대한 낯간지러운 찬사다. 좀 민망하지만 과장은 아니다. 파리는 어디를 가나 황홀할 만큼 아름답기 때문이다. 할로겐 가로등 덕분인지 거리에 덩그렇게 놓인 쓰레기통조차 예쁜 도시. 세상에 이런 도시가 또 있을까? 파리에서 만난 친구는 이렇게 말했다.

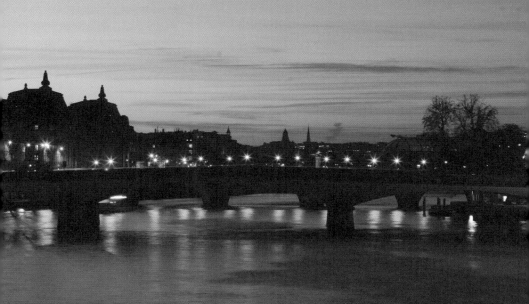

"골목을 걷는 것만으로 행복해져요. 봐야 할 게 너무 많으니까요."

파리에서는 누구든지 사랑에 빠지고 싶어진다. 단 프렌치 키스에는 너무 집착하지 말기를. 내가 아는 어느 파리 여자는 프렌치 키스라는 말만으로 진저리를 쳤다. 외국 남자들은 파리 여자만 보면 다짜고짜 길에서 쪽쪽 프렌치 키스를 하려 든다고. 파리 여자와의 사랑은 이 세상 모든 남자가 꿈꾸는 로맨스인지도 모르겠다.

1920년대 후반, 파리의 프랑스문학클럽에서 한 남자와 한 여자가 만났다. 남자는 러시아 출신의 부유한 사업가였고, 여자는 아름다운 파리지엔이었다. 남자는 러시아혁명의 소용돌이를 피해 파리로 왔다. 두 사람은 이내 사랑에 빠졌고, 평생 함께할 것을 약속한다. 남자는 여자를 위해 결혼 선물을 준비했다. 파리 8구에 있는 호텔이었다. 개선문에서 가깝지만 샹젤리제대로 한 블록 뒤에 자리 잡아 조용했다. 호텔의 7층, 스위트룸에선 한쪽 창문으로 개선문이, 다른 한쪽 창문으로 에펠탑이 보였다. 헤아릴 수 없이 많은 파리의 호텔 중에서도 개선문과 에펠탑이 동시에 보이는 방은 거의 없다. 남자와 여자는 이 방에서 파리의 유명인들을 만나고 파티를 즐겼다. 이 호텔의 이름은 나폴레옹이다.

나폴레옹 호텔 로비에 들어서니 제일 먼저 벽난로가 눈에 띈다. 체크인을 하고 잠시 로비와 레스토랑을 둘러보는데 소파를 장식한 루비색과 황금색 스트라이프 패턴이 강렬하다. 러시아 남자와 파리지엔 여자의 뜨거운 사랑 같다. 로비 한편에 한 여인의 초상화가 걸려 있다. 프랑스문학클럽에서 러시아 남자가 만났던 바로 그 여자다.

긴 세월이 흘렀다. 뜨거운 사랑을 나누던 남자와 여자는 세상을 떠났고, 이제 아들이 호텔을 운영한다. 어느덧 아들의 나이도 여든에 이르렀다. 2층의 내 방으로 가는 복도에서 스트라이프 패턴과 다시 만났다. 복도를 장식한 붉은 컬러의 패브릭은 시간을 과거로 되돌리는 마법의 패턴이다. 아직 방에 들어서지도 않았는데 복도의 패브릭과 레스토랑의 소파만으로 나는 거듭 감탄한다. 내 방은 주니어 스위트 애비뉴. 창밖으로 개선문이 보였다.

저마다의 길

•

요하네스버그의 어느 거리
Johannesburg

"요하네스버그에선 걸어 다니면 안 돼요."

남아프리카공화국의 요하네스버그에서 만난 가이드, 프레드릭의 충격적인 얘기였다. 도대체 저게 무슨 말인가 싶었다. 걸어 다니면 안 된다니?

"서울에선 걸어 다니면 안 돼요."

누군가 정색하고 이렇게 말한다면 무슨 영문인가 어안이 막힐 수밖에…….

요하네스버그는 남아프리카공화국뿐만 아니라 아프리카에서 가장 큰 도시인데…… 좀체 그의 말을 믿을 수 없었다. 하지만 그의 말은 농담이 아니다. 요하네스버그에서는 강도 사건이 아주 잦고, 좀도둑도 기승이란다. 나와 아주 상관없는 얘기도 아니다.

얼마 전에 남아프리카공화국에 다녀온 친구 둘이 있었는데 요하네스버그 국제공항에서 약속이라도 한 듯 가방과 캐리어를 잃어버렸다. 한 사람은 면세점 서점에서 책을 보고 있는 사이 캐리어가 사라졌다고 했다. 하지만

좀도둑이 캐리어를 훔쳐가는 정도는 약과다. 요하네스버그 한복판의 '칼튼 호텔'은 요하네스버그에서 가장 높은 고층빌딩인데 손님이 없어 문을 닫았다. 이유가 걸작이다. 범죄 때문이다. 공포스럽기도 하고 코미디 같기도 하다. 요하네스버그는 '고스트 타운'이라고 불린다. 도심 한복판에 있던 기업들, 관공서가 모두 요하네스버그 외곽으로 이주했기 때문이다. 이유는 짐작된다. 결국 요하네스버그는 '범죄의 도시'로 악명 높다. 이런 사정을 알았으니 처음엔 꿈에도 요하네스버그 시내에 가보겠다는 생각은 하지 않았다. 하지만, 나는 여행자다. 여기까지 와서 어떻게 요하네스버그를 포기한단 말인가! 게스트하우스 직원이 좋은 아이디어를 냈다.

"아, 시티투어 버스를 타세요!"

희한하다. 범죄의 도시에도 시티투어 버스는 다닌다. 나는 지붕 없는 이층 버스의 맨 앞자리를 차지했다. 버스가 출발한 지 10분쯤 지나자 말로만 듣던 칼튼 호텔이 나왔다. 호텔은 진짜 문을 닫은 채 방치되고 있는데 호텔 부근은 서울의 동대문 일대처럼 북적였다. 나와 눈을 마주친 몇몇 사람은 손을 흔들어준다. 그래도 버스에서 내릴 엄두는 못 냈다. 뜻밖에 패션 피플들이 모일 법한 세련된 거리도 지났다. 유럽과 다를 바 없는 노천카페들도 보인다. 횡단보도에는 손을 잡고 길을 건너는 엄마와 아이들이 서 있다. 여느 도시의 풍경과 다를 바 없다. 여기도 요하네스버그다.

비교적 안전해보이는 지역을 하나 골라 버스에서 내려 어떤 거리를 한 바퀴 돌고, 나를 신기해하는 여학생들과 사진도 찍고, 가장 마음에 들었던 카페에 들어가 커피도 마셨다. 아프리카에서 마시는 아프리카 커피다.

내 결론은 이렇다. 요하네스버그의 몇몇 지역이 위험할 뿐이다. 거기는

안가면 그만이다. 요하네스버그를 통째로 '범죄의 도시'로 여기는 건 지나치다. '용기를 내' 여기에 잘 왔다고 생각했다.

버스가 종착지에 다다랐을 때 그림 하나가 눈에 들어왔다. 빌딩 외벽에 그린 거대한 벽화다. 어느 아프리카 남자를 그린 그림이다. 한 남자가 기다란 지팡이를 들고 길을 가는 모습이다. 아프리카 사람들에게 지팡이는 단순한 물건이 아니다. 아프리카 사람들은 지팡이에 신이나 조상의 모습을 새긴다. 지팡이는 땅을 딛고, 적으로부터 나를 보호하는 수단이다. 먼 길을 가는 데 빠질 수 없는 물건이다. 거친 세상에서 내가 어떤 사람인지 알려주는 물건이다. 그는 지팡이를 들고 어디론가 걷고 있다. 그림 아래 '조벅(Joburg)'이란 글자가 선명하다. 알고 보니 이곳 사람들은 요하네스버그를 '조벅'이라고 줄여 부른다.

내가 조벅의 샌톤 지역에서 며칠간 묵은 게스트하우스 직원은 말라위 사람이다. 스물세네 살이나 됐을까 싶은 그가 먼저 말

'ON HIS WAY'
by NKOALI EAUSIBIUS NAWA

cell
in support of
jhb art city
084 190 0278

Joburg

www.jhbartcity.org.za

을 걸어왔다.

"어디서 왔어요? 나는 말라위에서 왔어
요. 말라위는 아름다운 나라이지만 일을 구
할 수 없었어요. 지금은 틈틈이 그림을 그
리지만 언젠가는 사람들이 알아주는 예술
가가 되고 싶어요. 잠깐 기다려줄래요? 내
그림을 보여줄게요!"

말라위? 이름을 들어보긴 했는데 말라위
사람을 만나긴 처음이다. 그와 얘기를 나
누다 말라위가 어디 있는지 궁금해 지도를
찾아봤다. 아프리카 남서부, 탄자니아 아래
에 있다. 그는 5년 전 일자리를 찾아 조벅
으로 왔다. 간혹 그림을 사주는 손님에게
받는 돈이 적잖은 눈치다. 그가 언제쯤 사
람들이 알아주는 예술가가 될지는 모르겠
지만 그는 씩씩하게 그의 길을 가고 있다.

그는 그대로, 일을 찾아 요하네스버그로
왔고, 나는 나대로, 아무리 위험해도 요하
네스버그를 보겠다고 여기에 왔고, 지팡이
들 든 남자는 남자대로 제 길을 걷는다. 모
두 저마다의 길을 가고 있다. 끝을 알 수 없
는 길이다. 나도 지팡이를 하나 갖고 싶다.

파리의 구슬 판타지

■

파리, 루브르 박물관 – 팔레 로얄역
Palais Royal-Louvre, Paris

크리스마스를 며칠 앞둔 어느 날 밤이
었다. 루브르 박물관의 피라미드 야경을 구경하고 숙소로 돌아가는 길에 나
는 기묘한 형상과 마주쳤다. 은색 왕관 같다. 파랗거나 빨간 구슬, 노랗거나
투명한 구슬, 보라색 구슬이 줄줄이 왕관을 장식한 모양새다. 멀찌감치 떨
어져 보면 여섯 개의 손이 왕관을 받치는 것 같다. 한밤에 은색 왕관은 가로
등 불빛을 받아 더욱 반짝반짝 빛난다. 판타지 영화에나 나올법한 화려한
장식이다. 이게 도대체 뭔가?

어이없지만 그건 지하철역 입구였다. 루브르 박물관–팔레 로얄역이 은색
왕관을 썼다. 지하철역 입구를 어찌 이렇게 만들었을까 궁리하다 내 맘대로
이름을 붙여 보았다.

파리의 구슬 판타지.

지하철역 입구가 천진난만한 아이들의 발랄한 손짓 같다. 파리를 돌아다니는 동안 내 눈길을 종종 잡아끈 건 지하철역 입구다. 어떤 지하철역은 예스러운 풍치가 그윽한 '메트로폴리땡(metropolitain, 지하철)'이란 글자와 함께 외계인의 눈 또는 곤충의 더듬이처럼 생긴 빨간 가로등으로 치장했다. 철합금으로 만들었지만 식물의 덩굴이나 나뭇잎 같은 곡선 장식은 도저히 지하철역 입구라고 생각할 수 없을 만큼 미끈하다. 단 한 장의 사진으로 파리를 담는다면 나는 '메트로폴리땡'을 찍겠다. 오래된 그림엽서 같은 장면을 담을 수 있다.

전 세계의 수많은 도시 중에서 파리를 가장 로맨틱한 도시로 손꼽게 만드는 이유가 뭘까 생각해보면 그중 하나는 이런 지하철역이다. 1900년 7월, 파리 지하철은 런던에 이어 세계에서 두 번째로 만들어졌고 지금까지 116년째 운행 중이다. 화장실도, 에스컬레이터도 없지만 나는 파리 지하철의 고풍스러운 분위기가 좋다.

1912년 건축가, 헥토르 기마르(Hector Guimard)는 파리 지하철의 더듬이 같은 장식과 메트로폴리땡 글자판을 만들었고, 그 후 100년이 지난 2000년 장미셸 오토니엘(Jean-Michel Othoniel)은 유리구슬과 알루미늄으로 루브르 박물관-팔레 로얄역 입구의 구슬 판타지를 만들었다. 헥토르 기마르가 만든 파리의 86개 지하철역 입구는 1978년 국가유적으로 지정되었다. 파리 어딘가에는 그가 곡선만으로 지은 집도 있다. 창문, 모서리, 발코니뿐만 아니라 집안 가구도 모두 곡선으로 만들었다고……. 다시 파리에 가면 '곡선의 집'에 가보고 싶다.

바닷가의 땡땡이 호박

.

나오시마, 미야노우라 항구
Miyanoura Area, Naoshima

일본의 작은 섬, 나오시마. 그곳에 야요이 쿠사마가 만든 노란 호박이 있다. 그녀의 트레이드마크는 땡땡이다. 전과 달리 이제는 한국에서도 아주 유명해졌다. 그녀의 노란 호박을 보러 비행기 타고, 신칸센 타고, 배를 탔다. 야요이 쿠사마의 열혈 팬 같다. 맞다. 하지만 처음부터 좋아하진 않았다. 한때는 동글동글 크고 작은 검은 땡땡이로 만든 그녀의 작업을 보면 왠지 정신이 어수선하고 뒤숭숭했다. 그녀는 실제로 정신질환을 앓았고, 정신병원에서 작품을 만들었다. 어찌 보면 그녀는 땡땡이만 그리며 평생을 보냈고, 어느새 할머니가 되었다. 현실에서는 찾을 수 없는 세계, 어쩌면 그녀는 땡땡이 세계에서 안식을 찾았다.

땡땡이 노란 호박은 나오시마 남쪽 바닷가에 있다. 바닷가를 달리는 버스 창밖으로 노란 호박을 발견한 순간 가슴이 벌렁거렸다. 드디어 만났구나. 흐린 하늘 아래 노란 호박이 바다 저편 무채색 세상을 등지고 서 있다. 어른 키를 훌쩍 넘길 만큼 크다. 마치 바닷가에서 누군가를 기다리는 것 같다. 노란 호박은 여느 바닷가를 순식간에 낯설고 신비롭게 만든다. 여기 와서야 알았다. 노란 호박의 강렬한 에너지는 호박이 놓여 있는 풍경과 어우러지며 더욱 강해진다는 것을. 노란 호박의 얼굴은 한 가지가 아니었다. 바다색에 따라, 하늘색에 따라, 빛에 따라, 출렁거리는 바다 물결에 따라 매 순간 달라진다. 서울 예술의 전당 미술관에서 보는 한 가지 색의 노란 호박과는 완전히 다르다.

나오시마의 미야노우라 항구에는 야요이 쿠사마가 만든 또 다른 호박이 있다. 이번에는 노란 호박이 아니라 빨간 호박이다. 역시 검은 땡땡이로 만들었지만 노란 호박보다 훨씬 크다. 노란 호박과 달리 빨간 호박은 절반쯤

땅속에 묻혀 있다. 겉에 커다란 구멍이 송송 뚫려 있어 안으로 들어갈 수 있다. 어린 여자아이는 엄마랑 숨바꼭질이라도 하듯 빨간 호박 주위를 내달린다. 나중에 나오시마를 떠나는 배 위에서 보니 빨간 호박은 바로 옆에 늘어선 어선들보다도 크다. 검은색 땡땡이는 보면 볼수록 묘한 매력을 풍긴다.

　무엇 때문이라고 설명은 못하겠다. 그저 나오시마에 와 노란 호박을 보고, 노란 호박이 자리한 풍경 속을 걷는 게 좋았다. 땡땡이 호박 하나를 보기 위해 먼 길을 온 게 헛되지 않다.

　호박 얘기만 늘어놓았지만 나오시마에는 호박만 있는 게 아니다. 한때 쓰레기로 가득한 섬이었던 이곳에는 베네세 미술관, 지추 미술관 등 섬 전체가 미술관이라고 불린다. 미국 여행 잡지 「트래블러(Traveller)」는 '세계에서 꼭 가봐야 할 7대 여행지' 중 한 곳으로 나오시마를 선정했다. 그런데, 수많은 사람이 노란 호박, 빨간 호박 주변에서 바글댄다고 생각하면 그건 좀…… 난감하다.

제철소의 누드 사진

■

뒤스부르크 랜드스케이프파크
Landschaftspark, Düisburg

독일 루르 지방의 한 도시인 뒤스부르크의 어느 제철소에 갔던 적이 있다. 철광석을 용광로에 넣고 철을 뽑아내는 그 제철소 말이다. 차에서 내리자마자 일본 애니메이션에 등장하는 미래 도시 같은 제철소가 거대한 위용을 자랑했지만 나는 일단 배가 고파 저녁 먼저 먹기로 했다.

하웁트샬트하우스(Hauptschalthaus) 레스토랑은 엠셔 강변에 있다. 하웁트샬트 하면 대충 '메인 스위치' 이런 말이라고 하는데 내가 찾아온 고급 레스토랑이 원래는 제철소 발전실이었다고 하니 레스토랑 이름도 이런 과거에서 왔나 보다. 아무튼 창밖으로 해지는 들판도 아니고 해지는 제철소를 바라보며 채소와 구운 감자, 바삭하게 튀긴 생선 요리를 먹었다. 디저트로 무스 초콜릿을 먹을 때쯤 해가 지고 색색의 조명이 화려하게 제철소를 비췄다.

저녁식사를 마치고 제철소를 둘러보는 야간 투어에 참가했다. 헤드라이

트를 머리에 쓰고 어둠 속의 제철소를 산책하는 건데 독일까지 와서 한밤에 제철소를 산책할 줄은 나도 몰랐다. 아무튼 어둠 속에서도 거대한 제철소의 위용은 대단하다.

사실 여기는 '랜드스케이프파크(Landschaftspark)'라는 이름을 가진 공원이다. 내가 여기를 제철소라고 말한 것도 틀린 말은 아니다. 랜드스케이프파크가 한때 버려진 제철소였기 때문이다. 왕년의 번영을 일군 굴뚝 산업은 세월이 흘러 사양산업이 되었고 제철소는 쓸모가 없어졌다. 하지만 80년대 말에 공장을 재활용해 공원으로 만들겠다는 프로젝트가 시작되었고, 10여 년 후인 2000년에 랜드스케이프파크가 문을 열었다. '재활용'이란 말에서 짐작할 수 있듯 랜드스케이프파크는 공장 시설을 무턱대고 철거하는 대신 그대로 이용 중이다. 그런데 제철소를 어떻게 이용한단 말이지? 여기서 내 상상은 멈추어버린다.

"불 꺼진 용광로는 전망대로, 굴뚝이나 창고는 암벽등반 코스로 변했어요. 여기서 개발된 등반 코스만 해도 400개가 넘어요. 수준도 다양하고요. 가스탱크는 다이빙을 즐기는 풀장으로 바뀌었는데, 풀장으로는 유럽에서 가장 커요!"

가이드의 말대로 제철소가 놀이기구, 테마파크, 복합문화공간으로 변했다.

제철소에서 등반과 다이빙을 하는 기상천외한 일이 벌어졌다. 큰 파이프는 미끄럼틀이 되었다. 미끄럼틀쯤이야 하고 나도 한번 타봤는데 어마어마한 스피드에 놀라 나도 모르게 어어, 소리를 내질렀다. 미끄럼틀이 원통형이라 다행히 앞으로 튕겨 나가지는 않고 무사히 모래밭에 착지했다. 파이프 미끄럼틀 정도는 아무것도 아니다. 60만 평이 넘는 공원이니 어떤 공연이건 이벤트건 못할 게 없다.

이리저리 늘어선 거대한 제철소의 외관은 그 자체만으로 매우 인상적이다. 사진을 찍으려고 사람들이 몰려들기 시작했다.

"패션은 물론 웨딩 촬영하는 사람도 있고, 심지어 누드를 찍는 사람도 있어요! 어떤 이들은 여기 서식하는 야생동물을 보러오기도 해요."

해가 지고 색색의 조명이 제철소를 비추자 랜드스케이프파크는 더욱 화려해졌다. 여기가 정녕 쇳가루가 날리는 산업지대였던가? 그런데 누드는 어디 가면 볼 수 있는 거지?

신이 비를 만드는 순간

.

런던, 빅토리아 앤 앨버트 어린이 박물관
V&A Museum of Childhood, London

런던 하늘에서 첫눈 아닌 '첫비'가 내린다. 첫비. '첫눈' 내린 날은 어쩌다 한 번씩이라도 기억하지만 '첫비' 내린 날에는 무심했다. 그런데 누군가는 첫비를 그렸다. 다름 아닌 신이 비를 만드는 모습이다.

"그거 알아요? 비는 신들의 세상에서 온답니다. 하늘에서 내리는 비는 신들의 선물이에요. 신이 도르래로 우물에서 물을 길어 올린 다음 하늘과 땅을 이어주는 구멍을 통해 뿌려 줍니다. 비를 만드는 날이면 신들은 흥겨운 연회를 연답니다."

인도 마하라 슈트라주의 와리(Warli) 부족 주민들은 이렇게 말한다. 사냥으로 근근이 먹을거리를 구하던 부족은 농사를 지으며 이곳에 정착했다. 농사짓고 사는 거야 별일 아니지만 이 마을에는 별일이 하나 있다. 주민들이 그림을 그린다는 사실.

이들은 나무 잔가지로 그림을 그린다. 페인트에 밥풀과 나무 수액을 섞어 나무 잔가지를 붓 삼아 진흙집 황토색 벽에 그린다. 소똥을 먹인 종이나 천에도 그린다. 놀랍게도 보통 수준이 아니다.

누군가는 신이 우물에서 물을 퍼 올려 비를 뚝딱뚝딱 만들어 대지에 뿌리고 땅에선 농부들이 벼를 수확하는 모습을 그렸고, 누군가는 산처럼 큰 그물 꼭대기에 서서 강에 그물을 던져 고기 잡는 모습을 그렸다. 또 누군가는 산처럼 까마득하게 쌓은 쌀알을 그렸다. 시골 사람이 그렸다고 가벼이 볼 게 아니다. 이들의 상상력은 깜짝 놀랄만하다. 이들은 어떻게 이런 그림을 그리게 되었을까?

"우리 마을에는 문자가 없어요. 문자가 없다 보니 기록을 할 수 없잖아요.

우리 이야기를 쓸 수 없다면 그림으로 그리고 싶었어요."

와리 마을에서 가장 유명한 사람은 지브야(Jivya Soma Mashe) 노인이다. 그가 그림을 그리기 전까지 마을에선 여자들만 그림을 그렸다. 그림은 집을 장식하는 일로 여겨졌고, 여자들은 대개 비슷한 패턴으로 그렸다. 이를테면 여자들 그림에는 꼭 '차욱(Chauk)'이란 여신이 등장했다. 지브야는 이런 방식에서 벗어나 제멋대로 그렸다. 그는 점차 유명해지기 시작했고 어느덧 다른 나라에서 초청까지 받기에 이르렀다. 그가 마을 사람들 중에서 가장 유명한 이유는, 비행기를 타봤기 때문이다. 지브야는 이렇게 말했다.

"마을 사람들 중 비행기를 타본 사람은 나밖에 없어요. 우리가 산속에 산다고 해도 비행기를 모르지는 않아요. 하지만 날아가는 비행기를 본 게 전부지 비행기를 진짜 타 본 사람은 나 말고 한 사람도 없어요. 나는 캐나다, 일본, 독일 그리고 이탈리아로 가는 비행기를 타봤거든요."

지브야는 그림을 그리기 전만 해도 문명과 동떨어진 채 살았다. 뜻하지 않게 예술가가 된 그는 비행기를 타고 하늘을 날게 되었고, 미처 몰랐던 다른 세상을 구경했다. 그는 앞으로 무슨 그림을 그릴까?

섹시하지만
가난하지 않은

■

베를린
Berlin

　　　　언제부터인가 베를린은 '예술가들의
도시'라고 불린다. 반면 90년대 베를린에 살았던 이들의 기억은 이렇다.

　"철조망에 싸인 칙칙한 회색 도시"

　"거칠고 황폐하고 무거운 도시"

　이들에게 베를린은 유럽의 낭만과는 아무 상관 없었고, 히틀러의 본부나
스킨헤드, 거친 그라피티를 연상시키는 노동자들의 도시였다. 특히 구동독
의 이미지는 차가웠다.

　통독 후 26년의 세월이 흘렀다. 현재 베를린은 도시 전체가 하나의 미술
관으로 여겨질 만큼 크리에이티브한 에너지로 가득하다. 베를린은 어떻게
차가운 이미지를 벗고 창의적인 도시가 되었을까? 예술가들 때문이다. 런
던과 파리의 렌트비를 감당하지 못한 예술가들이 통독 후 구동독지역으로
하나둘 모여들었고, 1970~80년대 뉴욕 소호에서 그랬듯 건물이나 공장 등

의 버려진 공간을 작업실, 스튜디오, 갤러리로 변화시켜 나갔다. 이런 힙한 분위기를 찾아 더 많은 예술가들이 모여들었다. 언제부터인가 베를린은 뉴욕과 런던을 이을 현대미술의 중심지로 여겨지고 있다.

베를린 시내 중심가를 걷는데 스물다섯쯤 되어 보이는 남자가 묻는다.

"저 노이쾰른으로 가는 길인데 어디서 버스를 타야 하는지 아세요?"

최소한 그에게 나는 외국인이 아니라 베를린 주민으로 여겨졌다. 그만큼 베를린은 코즈모폴리턴 시티다. 중국, 터키, 베트남, 캐나다, 스위스, 이스라엘, 폴란드, 스페인, 타지키스탄, 러시아, 일본 이민자들뿐만 아니라 심지어 페루에서 온 이민자들이 함께 산다. 자연히 베를린은 다국적 문화의 도시가 됐다. 각양각색의 문화가 한데 어우러지면서 매혹적인 공기를 풀풀 뿜어낸다.

2014년 퇴임한 클라우스 보베라이트 시장은 게이였다. 2001년 마흔여덟의 나이에 시장으로 당선된 후 2014년 예순하나가 될 때까지 13년 동안 베를린 최장기 시장을 역임했다. 그는 선거 운동 중 TV 토론에서 자신이 게이라는 사실을 밝히며, 전혀 부끄럽지 않다고 말했고, 베를린 시민들은 "나는 게이다, 그래도 좋다"는 보베라이트 시장을 열렬히 지지했다.

하지만 그는 '게이 또는 성적 소수자(LGBT)의 아이콘'에 머물지 않았다. 그는 2005년부터 현재까지 독일 총리로 재직 중인 앙겔라 메르켈의 대항마로 거론될 만큼 큰 인기를 누렸다. 2014년 신년사에서 그는 이렇게 말했다.

"베를린의 인구 구성은 특별합니다. 베를린은 서로 다른 출신의 사람들이 공존하는 곳입니다. 인간적 도시의 중요한 기반은 시민들의 포용적 태도입니다."

베를린에는 현재 3500명 정도의 성소수자 난민이 있다고 한다. 복잡한 난

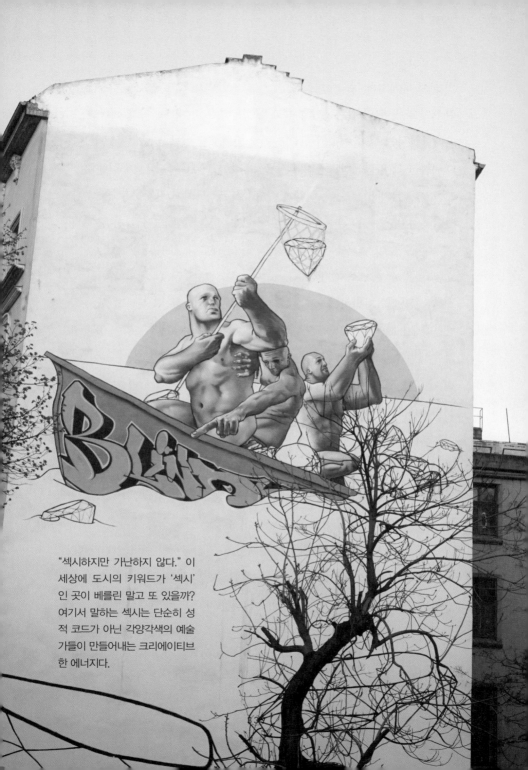

"섹시하지만 가난하지 않다." 이 세상에 도시의 키워드가 '섹시' 인 곳이 베를린 말고 또 있을까? 여기서 말하는 섹시는 단순히 성적 코드가 아닌 각양각색의 예술가들이 만들어내는 크리에이티브한 에너지다.

민 문제 속에서도 성소수자를 위한 보호시설을 만들고, 성소수자 뿐만 아니라 이민자, 난민의 사회통합을 강조하는 곳이 바로 베를린이다.

베를린시는 외국 예술가들에게 무상 의료보험 혜택을 주었다. 도시에도 DNA라는 게 있다면 베를린의 DNA는 문화이고 예술이다. 자연히 베를린은 젊은 싱글턴의 도시가 될 수밖에 없다. 그러니 도시의 환경, 도시의 공기가 남다를 수밖에.

"arm, aber sexy(암 아버 섹시)"

"섹시하지만 가난하지 않다."

클라우스 보베라이트 시장이 남긴, 베를린에 대한 가장 유명한 표현이다. 가만히 한 번 생각해보라. 이 세상에 도시의 키워드가 '섹시'인 곳이 베를린 말고 또 있을까? 여기서 말하는 섹시는 단순히 성적 코드가 아닌 각양각색의 예술가들이 만들어내는 크리에이티브한 에너지다. 베를린에게 '예술의 도시' 같은 수사는 너무 식상하다. 세상에 예술의 도시는 베를린 말고도 많다. 베를린은 좀 더 특별한 이름을 가져야 한다. 베를린은 아직 그 이름을 찾지 못했다.

「뉴욕타임스」는 베를린을 '1980년대의 뉴욕'이라고 표현했다. 동의할 수 없다. 「뉴욕타임스」는, 베를린이 특별하다고 인정하지만 결국 과거 뉴욕의 모습인 것처럼 얘기한다. 이러다간 베를린의 크로이츠베르크나 프렌츨라우어베르크를 뉴욕의 소호로 여길 게다. 뉴욕과 베를린은 다르다. 베를린에서 고작 열흘을 지냈을 뿐인 나는 아직 뭐가 다른지 모르겠다. 뭐가 다른지 알고 싶어 나는 다시 베를린에 가고 싶다.

방적공장 호텔

•

구라시키 아이비 스퀘어
Kurashiki Ivy Square

호텔 로비에 걸려 있는 그림을 물끄러미 바라봤다. 나지막한 빨간색 건물 위로 노란색 단풍이 휘날린다. 호텔 입구에는 '구라시키 아이비 스퀘어'라고 쓰여 있다.

이름 그대로 담쟁이가 빨간 벽돌의 건물을 예쁘게 뒤덮었지만 원래 이곳은 방적공장이었다. 1888년 건립된 공장은 방적산업이 쇠퇴하자 문을 닫았고, 그 후 호텔로 변신했다. 예스러운 분위기 때문에 현재 일본에서 가장 인기 있는 허니문 호텔 중 하나가 되었다. 몇 년 전 이곳에 관한 책을 읽고 공장이 호텔로 바뀐 게 재밌어 꼭 한번 와보고 싶었다. 지금이야 오래된 공장이나 창고를 카페나 갤러리로 바꾸는 게 별일 아니지만 구라시키의 방적공장이 호텔로 탈바꿈한 건 지금부터 42년 전인 1974년이다. 내가 묵는 호텔이 아닌데도 늦은 밤 부러 찾아온 이유다. '방적공장 호텔' 분위기가 아주 궁금했다.

　밤인 탓일까? 호텔의 분주함은 찾아보기 힘들고, 고요하고 아늑하다. 커다란 아치형 창틀이나 천장의 목조 골조는 방적공장의 흔적 같다. 바닥을 장식한 붉은색 마름모꼴 무늬는 이곳의 시간을 1974년으로 되돌려 보낸다. 호텔 안에는 공중목욕탕도 있다. 과거에 공장 노동자들이 쓰던 공중목욕탕을 이제는 신혼부부가 사용한다. 과거의 흔적은 이렇게 현재로 이어진다.

　아이비 스퀘어가 아니더라도 구라시키에는 이런 건물이 많다. 원래 흙으로 지은 창고를 개조해 박물관으로 만드는 식이다. 내가 오늘 밤 묵는 구라시키 국제호텔 로비도 수십 년 전 분위기를 그대로 간직했다. 늦은 밤 어둑어둑한 프론트데스크에서 보았던 격자형 나무 수납장과 오래된 나무 우편함은 참 인상적이다. 지금도 누군가는 편지나 엽서를 써서 프론트데스크 우편함에 넣는다. 로맨틱한 밤이다.

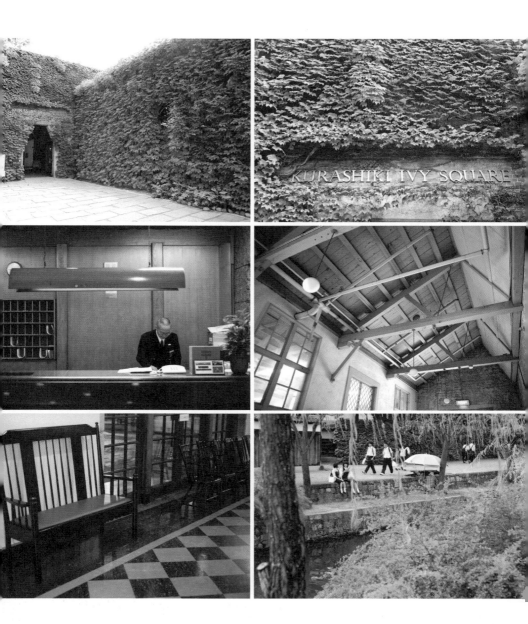

삿포로의 피라미드

·

삿포로, 모에레누마 공원
Moerenuma Park, Sapporo

당장 폭설이라도 내릴 듯 삿포로의 하늘은 뿌옇다. 삿포로시 북서쪽, 모에레누마 공원에서 세상은 희고 검은 색으로만 간신히 구별된다. 탁 트인 벌판처럼 동서남북 거리감을 헤아리기 어려울 정도다. 다시 눈이 흩날리기 시작했다. 새하얀 눈이 사람 흔적을 다 지워버리자 세상은 종잇장처럼 얇아졌다.

아무도 없는 텅 빈 벌판을 무작정 걷다 보니 계단이 길게 드리운 언덕이 나왔다. 피라미드가 납작하게 눌린 듯한 산이다. 이상한 곳이다. 잠시 여기가 어디인가 싶었다.

여기는 삿포로의 공원이었지, 모에레누마 공원……

하지만 공원이라고 하기엔 너무 낯설다.

백지장 같은 들판을 걷고 또 걸었다. 나지막한 언덕을 넘자 또 다른 피라미드가 나타났다. 유리 피라미드. 피라미드는 쇠줄로 꽁꽁 묶여 있다. 피라미드 안에서 유리창 너머로 바라보는 바깥세상은 설국이다.

내가 납작한 피라미드 같다고 한 언덕은 모에레산이다. 고작 해발 62미터. 그 나지막한 언덕이 눈이 펑펑 쏟아지자 완전히 막막하게 느껴졌다. 삿포로의 마술이다. 진짜 산이 아니다. 270만 톤의 쓰레기로 만든 가짜 산이다.

조각가이자 건축가, 디자이너인 이사무 노구치는 광대한 대지를 갖고 조각을 하듯 공원을 만들었다. 1982년 공사가 시작되어 2005년 완성되기까지 고작 공원 하나 만드는데 장장 23년이 걸렸다. 그 사이 이사노 노구치는 세상을 떠났지만 그는 삿포로 땅에 앨리스가 살 것 같은 이상한 나라를 남겼다. 모레에누마 공원에서 나는 그의 꿈속 세상을 걷는다.

백지장 같은 들판을 걷고 또 걸었다. 나지막한 언덕을 넘자 또 다른 피라미드가 나타났다.
유리 피라미드. 피라미드는 쇠줄로 꽁꽁 묶여 있다.
피라미드 안에서 유리창 너머로 바라보는 바깥세상은 설국이다.

식물학자 예술가

■

가나자와, 21세기 미술관
Twenty-First Century Art Museum, Kanazawa

정원이 벌떡 일어나 서 있다. 정원은 정원인데 '수직 정원'이다. 21세기 미술관 한복판에 있는 〈녹색 다리(Green Bridge)〉다. 다리는 다리인데 다리 위를 걷는 게 아니라 〈녹색 다리〉 아래를 걷는다.

미술관을 둘러보다 불현듯 유리 복도를 지나 머리 위로 〈녹색 다리〉를 꿰뚫고 통과했다. 수십 가지 울창한 식물이 유리 회랑에 걸렸다. 봄에는 수국과 백합, 여름에는 아이리스 등 철마다 각기 다른 식물이 자랄 테니 사계절이 미술관에서 흘러간다.

〈녹색 다리〉는 패트릭 블랑시(Patric Blanc)라는 프랑스 식물학자가 만들었다. 일본 가나자와의 21세기 미술관에서는 식물학자도 예술가가 된다.

파리에서의 하룻밤

■

파리, 산 레지스 호텔
Hotel San Regis, Paris

　　　　　　　　　　파리에서는 꼭 한번 부티크 호텔에 묵고 싶었다. 다른 도시에서는 좀체 들지 않았던 호기심이 고전적인 아름다움을 잘 간직한 도시, 파리에서는 몽실몽실 피어올랐다. 샹젤리제 거리의 국립미술관 그랑팔레 인근의 산 레지스는 미술관 같은 호텔이다. 호텔 곳곳에 걸려 있는 그림들, 루이 16세 시절의 의자 같은 고가구들, 카페를 장식한 19세기의 오크 벽면, 신고전주의 스타일의 파사드까지 미술관이라 부르기에 부족하지 않다.

　　산 레지스의 게스트 중에는 유명인이 많다. 그중 한 사람은 페라리의 '루카 디 몬테제몰로' 회장이다. 23년 동안 페라리를 이끌었던 그는 「마담 피가로」와의 인터뷰에서 이렇게 말했다.

　　"뉴욕에서 파리로 가는 비행기에서 이브 몽탕을 만났는데 그가 슬쩍 산

레지스를 알려줬어요."

몬테제물로나 이브 몽탕처럼 산 레지스를 각별히 여긴 셀러브리티는 한둘이 아니다. 이들은 비밀의 장소처럼 산 레지스를 간직했다. 지난 시절, 유명인들이 숨어 지내기 좋아한 산 레지스에 요즘은 어떤 사람들이 올까? 산 레지스의 매니저 사브리나가 웃으며 말했다.

"요즘도 셀러브리티가 많이 오지만 누군지는 말할 수 없어요."

사브리나는 15년째 산 레지스에서 일하고 있다. 여기 오기 전 다른 호텔에서 일한 기간까지 합치면 27년째 호텔리어로 일하고 있는데 산 레지스의 분위기와 똑 닮았다.

"사브리나가 사진 속으로 들어가면 잘 어울릴 것 같아요."

호텔 브로슈어를 살펴보다 그녀에게 말했다. 머리를 단정히 모으고, 하얀색 투피스를 입은 그녀는 산 레지스처럼 기품 있고 우아하다.

산 레지스는 호텔이라기보다 저택에 가깝다. 19세기의 타운하우스를 1923년 호텔로 개조했다. 방의 컬러는 밝은 노란색에서 진한 붉은색까지 제각기 다르다. 나로선 1857년에 지은 타운 하우스가 159년이 지난 현재까지 호텔로 온존해 왔다는 사실이 경이롭다.

늦은 밤, 산책을 나갔다 들어오다 차를 마시고 싶어 리셉션에 뜨거운 물을 부탁했다. 잠시 후 똑똑 노크 소리와 함께 백발의 신사가 나타났다. 그는 새하얀 린넨이 깔린 트레이에 묵직한 금색 포트와 하얀 찻잔, 꿀, 그리고 부드러운 미소를 담아 왔다. 영화 같은 순간이다. 19세기 파리의 타운하우스에서 파리지엔처럼 하룻밤을 보낸다.

| 수록 작품 목록 |

* '수록 페이지 : 작품명, 작가명, 전시된 미술관' 순

• 낡은 구두

Page 17 : 구두(Shoes), 빈센트 반 고흐(Vincent van Gogh),
메트로폴리탄 미술관(Metropolitan Museum of Art)

Page 19 : 별이 빛나는 밤(The Starry Night), 빈센트 반 고흐(Vincent van Gogh),
뉴욕 현대 미술관(The Museum of Modern Art)

Page 20 : 사이프러스 나무(Cypresses), 빈센트 반 고흐(Vincent van Gogh),
메트로폴리탄 미술관(Metropolitan Museum of Art)

• 절반의 방, 절반의 인생

Page 22 : 우리는 모두 물이에요(We are all water), 오노 요코(Ono Yoko),
쉬른 미술관(Schirn Kunsthalle)

Page 24 : 절반의 방(Half-A-Room), 오노 요코(Ono Yoko), 쉬른 미술관(Schirn Kunsthalle)

• 비행

Page 27 : 레옹 미셸 강베타의 출발(The Departure of Leon Michel Gambetta in the Balloon l'Armand-Barbès),
쥘 디디에와 자크 기오(Jules Guiaud & Jacques Didier), 파리 시립 미술관(Musée de la Ville de Paris)

• 자화상

Page 33 : 밀짚모자를 쓴 자화상(Self-Portrait with Straw Hat 1887), 빈센트 반 고흐(Vincent van Gogh),
메트로폴리탄 미술관(Metropolitan Museum of Art)

• 기괴한 여자들

Page 35 : 피에로(Clown) / 무제(Untitled), 신디 셔먼(Cindy Sherman),
미 컬렉터스 룸 베를린(Me Collectors Room Berlin)

• 맨해튼의 기억

Page 39 : 브로드웨이 부기우기(Broadway Boogie-Woogie), 피에트 몬드리안(Piet Mondrian),
뉴욕 현대 미술관(The Museum of Modern Art)

• 텔아비브 남쪽에서 온 소년

Page 43 : 텔아비브 남쪽에서 온 소년(The Boy from South Tel Aviv), 오하드 메로미(Ohad Meromi),
이스라엘 박물관(The Israel Museum)

• 총, 구름, 안락의자, 말

Page 47 : 환영(The Apparition), 르네 마그리트(René Magritte),
뉴욕 현대 미술관(The Museum of Modern Art)

• 그림에 부는 바람
　　Page 51 : 가을 리듬, 넘버30(Autumn Rhythm, Number 30), 잭슨 폴락(Jackson Pollock),
　　　　　　　메트로폴리탄 미술관(Metropolitan Museum of Art)

• 슬픔
　　Page 53 : 무제(Untitled 1939), 위프레도 람(Wifredo Lam), 테이트 모던 미술관(Tate Modern Museum)

• 캘리포니아에서 첨벙!
　　Page 57 : 첨벙(A Bigger Splash), 데이비드 호크니(David Hockney),
　　　　　　　테이트 브리튼 미술관(Tate Britain Gallery)

• 푸른 지구의 하늘
　　Page 59 : 블루 플래닛 스카이(Blue Planet Sky), 제임스 터렐(James Turrell),
　　　　　　　21세기 미술관(Twenty-First Century Art Museum)

• 꿈에서 본 풍경
　　Page 61 : 나이팅게일에게 쫓기는 두 아이(Two Children Are Threatened by a Nightingale),
　　　　　　　맥스 에른스트(Max Ernst), 뉴욕 현대 미술관(The Museum of Modern Art)

• 고독
　　Page 63 : 해머질하는 남자(Hammering Man), 조나단 보로프스키(Jonathan Borofsky),
　　　　　　　프랑크푸르트(Frankfurt)
　　Page 65 : 인간의 구조(Human Structures), 조나단 보로프스키(Jonathan Borofsky),
　　　　　　　소호 다이치 프로젝트 갤러리(Soho Deitch Project Gallery)

• 자살
　　Page 68 : 자살주의자(The Suicidist), 샘 사모레(Sam Samore), 모마 PS1(MoMA PS1)

• 집시 여인
　　Page 70 : 잠자는 집시(The Sleeping Gypsy), 앙리 루소(Henri Rousseau),
　　　　　　　뉴욕 현대 미술관(The Museum of Modern Art)

• 고독한 주유소
　　Page 72 : 주유소(Gas), 에드워드 호퍼(Edward Hopper), 뉴욕 현대 미술관(The Museum of Modern Art)

• 구름 사이즈를 재는 남자
　　Page 76 : 구름 사이즈를 재는 남자(The Man Who Measures the Clouds),
　　　　　　　얀 파브르(Jan Fabre), 21세기 미술관(Twenty-First Century Art Museum)

• **아비뇽의 여자들**

 Page 78 : 아비뇽의 처녀들(Les Demoiselles d'Avignon), 파블로 피카소(Pablo Picasso),

 뉴욕 현대 미술관(The Museum of Modern Art)

• **초록색 상자**

 Page 83 : 아홉 개의 녹색 상자(Untitled, Stack), 도널드 주드(Donald Judd),

 뉴욕 현대 미술관(The Museum of Modern Art)

• **달의 여행**

 Page 85 : 외로운 달 / 달의 여행(Lonely Moon / Voyage of the Moon),

 요시토모 나라(Yoshitomo Nara), 21세기 미술관(Twenty-First Century Art Museum)

• **깨진 달걀**

 Page 86 : 하얀 캐비닛과 하얀 테이블(White Cabinet and White Table),

 마르셀 브로타에스(Marcel Broodthaers), 뉴욕 현대 미술관(The Museum of Modern Art)

• **여행자의 꿈**

 Page 89 : 말을 끄는 소년(Boy leading a horse), 파블로 피카소(Pablo Picasso),

 뉴욕 현대 미술관(The Museum of Modern Art)

• **땅으로 내려온 하늘**

 Page 93~94 : 하늘 거울(Sky Mirror), 아니쉬 카푸어(Anish Kapoor), 록펠러 센터(Rockefeller Center)

• **세상의 근원**

 Page 97 : 세상의 근원(Origine du monde), 아니쉬 카푸어(Anish Kapoor),

 21세기 미술관(Twenty-First Century Art Museum)

• **인도의 세 소녀**

 Page 98 : 세 소녀(Group of Three Girls), 암리따 쉐르길(Amrita Sher-Gil),

 델리 국립 근대 미술관(National Gallery of Modern Art, New Delhi)

• **굿 나잇 말레이시안**

 Page 102 : 여정(A Journey), 팜 딘 띠엔(Pham Dinh Tien), 싼 아트 갤러리(San Art Laboratory)

• **영웅적이고 숭고한 인간**

 Page 105 : 영웅적이고 숭고한 인간(Vir-Herolcus Sublimis), 바넷 뉴먼(Barnett Newman),

 뉴욕 현대 미술관(The Museum of Modern Art)

• 꽃을 든 여인

 Page 109 : 생과 사(Life and Death), 작자 미상, 웰컴 컬렉션(Wellcome Collection)

• 그립지만 쓸쓸한

 Page 112~113 : 급수탑(Water Tower)/ 가스탱크(Gas Tank)/ 석탄벙커(Coal Bunkers)
 베른트 베허와 힐라 베허(Bernd and Hilla Becher),
 테이트 모던 미술관(Tate Modern Museum)

• 잠자리 헬기

 Page 115~116 : 벨-47D1 헬리콥터(Bell-47D1 Hellicopter), 아서 영(Arther Young),
 뉴욕 현대 미술관(The Museum of Modern Art)

• 바다의 조각

 Page 117 : 노란 보트와 검은 보트(yellow and black boat), 제니퍼 바틀렛(Jennifer Bartlett),
 베네세 하우스(Benesse House)
 Page 118~119 : 내륙해 유목 서클(Inland Sea Driftwood Circle), 리차드 랭(Richard Lang),
 베네세 하우스(Benesse House)

• 눈먼 사람

 Page 121 : 샘(Fountain), 마르셀 뒤샹(Marcel Duchamp), 필라델피아 미술관(Philadelphia Museum of Art)

• 여행과 기억

 Page 125 : 기억의 지속(The Persistence of Memory), 살바도르 달리(Salvador Dali),
 뉴욕 현대 미술관(The Museum of Modern Art)

• 태양과 지구

 Page 126 : 자정의 태양(Sun at midnight, Digital film projection), 카타리나 지베르딩(Katharina Sieverding),
 쿤스트 베르케 현대 예술 교육기관(KW Institute for Contemporary Art)

• 슈프레강의 세 거인

 Page 128~129 : 분자 맨(Molecule Man), 조나단 보로프스키(Jonathan Borofsky), 베를린(Berlin)

• 맙소사

 Page 131 : 아기(Baby) / 빅 맨(Big Man) / 마스크(Mask), 론 뮈엑(Ron Mueck),
 필라델피아 미술관(Philadelphia Museum of Art)

• 그림인가, 아닌가

 Page 132 : 그림이란 무엇인가(What is Painting), 존 발데사리(John Baldessari),
 뉴욕 현대 미술관(The Museum of Modern Art)

• 빨간 방

　　Page 137 : 빨간 스튜디오(Red Studio), 마티스(Henri Matisse),
　　　　　　　뉴욕 현대 미술관(The Museum of Modern Art)

• 내 곁에 있어 줘

　　Page 138 : 내 곁에 있어줘(Stand by Me), 요시토모 나라(Yoshitomo Nara),
　　　　　　　아오모리 현립 미술관(Aomori Museum of Art)

• 그때 그녀가 생각 날 것이다

　　Page 143 : 죽은 아들과 엄마(Mother with her Dead Son), 케테 콜비츠(Kathe Kollwitz),
　　　　　　　노이에 바헤(Neue Wache)

• 마르타의 초상화

　　Page 146 : 마르타(Martha Dix), 오토 딕스(Otto Dix), 슈투트가르트 미술관(Statsgalerie Stuttgart)

• 런던의 방

　　Page 150~151 : 적갈색 위에 빨간색(Red on Maroon, 1959), 마크 로스코(Mark Rothko),
　　　　　　　　　테이트 모던 미술관(Tate Modern Museum)

• 사막의 새

　　Page 156 : 작품명 미확인, 쩐 쭝 띤(Tran Trung Tin), 호찌민 현대 미술관(Fine Arts Museum)

• 동방의 신랑

　　Page 161 : 에드워드 윌리엄 레인(Edward William Lane), 리처드 제임스 레인(Richard James Lane),
　　　　　　　내셔널 포트레이트 갤러리(National Portrait Gallery)

• 여행하는 그림

　　Page 165 : 어린 소녀에 대한 연구(Study of a Young Woman), 요하네스 베르메르(Johannes Vermeer),
　　　　　　　메트로폴리탄 미술관(Metropolitan Museum of Art)

• 흡혈귀 또는 사랑

　　Page 167 : 뱀파이어(Vampire), 에드바르트 뭉크(Edvard Munch),
　　　　　　　메트로폴리탄 미술관(Metropolitan Museum of Art)

• 모로코의 테라스

　　Page 176 : 모로코 사람들(The Moroccans), 앙리 마티스(Henri Matisse),
　　　　　　　뉴욕 현대 미술관(The Museum of Modern Art)

• 페르라세즈 묘지에서 만난 남자

　　Page 177 : 자화상(Self Portrait), 아메데오 모딜리아니(Amedeo Modigliani),
　　　　　　　상파울루 대학교 현대 미술관(Muse de Arte Sao Paulo)

　　Page 179 : 세일러 블라우스를 입은 소녀(Girl in a Sailor's Blouse),
　　　　　　　아메데오 모딜리아니(Amedeo Modigliani), 뉴욕 현대 미술관(The Museum of Modern Art)

• 하얀 풍선

　　Page 182 : 빅 에어 패키지(Big Air Package), 크리스토와 쟝 끌로드(Christo and Jeanne-Claude),
　　　　　　　오버하우젠 가소메터(Oberhausen Gasometer)

• 피렌체의 님프

　　Page 189 : 시모네타 베스푸치의 초상화(Portrait of Simonetta Vespucci as a Nymph),
　　　　　　　산드로 보티첼리(Sandro Botticelli), 슈테델 미술관(Städel Museum)

• 여배우의 초상화

　　Page 193 : 금빛 마릴린 먼로(Gold Marlyn Monroe), 앤디 워홀(Andy Warhol),
　　　　　　　뉴욕 현대 미술관(The Museum of Modern Art)

　　Page 195 : 마릴린 먼로 2면화(Marilyn Diptych), 앤디 워홀(Andy Warhol),
　　　　　　　뉴욕 현대 미술관(The Museum of Modern Art)

• 깡통과 예술

　　Page 197 : 캠벨 수프(Cambell's Soup Cans), 앤디 워홀(Andy Warhol),
　　　　　　　뉴욕 현대 미술관(The Museum of Modern Art)

• 에밀리에의 키스

　　Page 200 : 희망(Hope), 구스타브 클림트(Gustav Klimt), 뉴욕 현대 미술관(The Museum of Modern Art)

• 미라 신부

　　Page 203 : 결혼(La Mariee), 니키 드 생팔(Niki de Saint-Phalle), 퐁피두 센터(Centre Pompidou)

　　Page 204 : 스트라빈스키 분수(Stravinsky Fountain), 니키 드 생팔(Niki de Saint-Phalle),
　　　　　　　퐁피두 센터(Centre Pompidou)

• 몽상가

　　Page 207 : 몽상가(The Dreamer, 1963), 파블로 피카소(Pablo Picasso),
　　　　　　　메트로폴리탄 미술관(Metropolitan Museum of Art)

• 존재하지 않는 향기

　Page 211 : 달과 지구(The Moon and the Earth), 폴 고갱(Paul Gauguin),
　　　　　　　뉴욕 현대 미술관(The Museum of Modern Art)

• 스캔들

　Page 213 : 풀밭 위의 점심(Le Déjeuner sur l'herbe), 에두아르 마네(Edouard Manet),
　　　　　　　오르세 미술관(Orsay Museum)

• 붓꽃 한 다발

　Page 216 : 붓꽃(Irises and Roses), 빈센트 반 고흐(Vincent van Gogh),
　　　　　　　메트로폴리탄 미술관(Metropolitan Museum of Art)

• 차라리 빠져 죽겠어!

　Page 220 : 물에 빠진 소녀(Drowning Girl), 로이 리히텐슈타인(Roy Lichtenstein),
　　　　　　　뉴욕 현대 미술관(The Museum of Modern Art)
　Page 222 : 꽝!(Whaam! 1963), 로이 리히텐슈타인(Roy Lichtenstein),
　　　　　　　뉴욕 현대 미술관(The Museum of Modern Art)

• 지옥의 문 한가운데에는

　Page 224 : 지옥의 문(La Porte de l'Enfer), 오귀스트 로댕(Auguste Rodin), 로댕 박물관(Musée Rodin)

• 헝그리 라이언

　Page 251 : 새까만 우리 머리 모두 함께(Our Heads Together), 무렝가 차삘와(Mulega Chafilwa),
　　　　　　　리빙스톤 아트 갤러리(Livingstone Art Gallery)

• 우키요에 속 후지산을 찾아

　Page 254 : 사타 고갯길(Satta to-ge pass), 안도 토키타로 히로시게(Ando Tokitaro Hiroshige),
　　　　　　　기메 국립 아시아 미술관(Musée national des Arts asiatiques-Guimet)

• 소설 같은 수영장

　Page 267~268 : 수영장(The Swimming Pool), 레안드로 에를리치(Leandro Erlich),
　　　　　　　　　 21세기 미술관(Twenty-First Century Art Museum)

• 빨간색 폭탄과 사과 깡탱이

　Page 271 : 성심(Sacred Hearts), 제프 쿤(Jeff Koons), 이스라엘 박물관(The Israel Museum)
　Page 273 : 사과 깡탱이(Apple Core),
　　　　　　　클래스 올덴버그 & 코셰 반 브루겐(Claes Oldenburg and Coosje van Bruggen),
　　　　　　　이스라엘 박물관(The Israel Museum)

• 모네의 정원, 모네의 방
 Page 281 : 수련 연못(Water-Lily Pond, 1915~1926), 클로드 모네(Claude Monet),
 지추 미술관(Chichu Art Museum)

• 아오모리의 개
 Page 290 : 아오모리의 개(Aomori Dog), 요시토모 나라(Yoshitomo Nara),
 아오모리 현립 미술관(Aomori Museum of Art)

• 나가사키의 밤
 Page 297 : 나가사키의 밤(Evening in Nagasaki), 노구치 야타로(Noguchi Yataro),
 나가사키 현립 미술관(Nagasaki Prefectural Art Museum)

• 연 날리는 아이들
 Page 300 : 아프가니스탄 연(Kites from Kabul), 앤드류 퀼티(Andrew Quilty),
 빅토리아 앤 앨버트 어린이 박물관(V&A Museum of Childhood)

• 치명적 사랑
 Page 312 : 형제의 키스(Brotherly Kiss), 드미트리 브루벨(Dmitri Vrubel),
 이스트 사이드 갤러리(East Side Gallery)

• 기모노를 입은 벨기에 소녀
 Page 314 : 기모노를 입은 벨기에 소녀(Belgian Girl in Kimono), 고지마 토라지로(Kojima Torajiro),
 오하라 미술관(Ohara Museum Of Art)

• 바닷가의 땡땡이 호박
 Page 328 : 호박(Pumpkin), 야요이 쿠사마(Yayoi Kusama), 미야노우라 항구(Miyanoura Area)
 Page 330 : 빨간 호박(Red Pumpkin), 야요이 쿠사마(Yayoi Kusama), 미야노우라 항구(Miyanoura Area)

• 신이 비를 만드는 순간
 Page 334 : 첫비(First Rain), 지브야 소마 마셰(Jivya Soma Mashe),
 빅토리아 앤 앨버트 어린이 박물관(V&A Museum of Childhood)

• 식물학자 예술가
 Page 348 : 녹색 다리(Green Bridge), 패트릭 블랑시(Patric Blanc),
 21세기 미술관(Twenty-First Century Art Museum)

여행자의 미술관

초판 1쇄 발행 | 2016년 10월 25일
2쇄 발행 | 2017년 6월 8일

지은이 | 박준
펴낸이 | 이원범
편집 진행 | 김은숙
마케팅 | 안오영
디자인 | 강선욱

펴낸곳 | 어바웃어북 about a book
출판등록 | 2010년 12월 24일 제2010-000377호
주소 | 서울시 마포구 서교동 394-25 동양한강트레벨 1507호
전화 | (편집팀) 070-4232-6071 (영업팀) 070-4233-6070
팩스 | 02-335-6078
ISBN | 979-11-87150-13-8 03600

인생에서 중요한 것이 무엇인지 되돌아보게 하는
• 어바웃어북의 에세이 •

휴가 없이 떠나는 어느 완벽한 세계일주에 관하여
떠나고 싶을 때, 나는 읽는다
| 박준 지음 | 15,000원 |

10년 전 『On the Road』로 많은 청춘의 가슴에 방랑의 불을 지폈던 여행
작가 박준. 10년 후, 이번에는 길을 나서지 않고도 온 세계를 여행할 수 있
는 새로운 여행법을 이야기한다. 책으로 떠나는 여행. 그는 책 속의 시공
간으로 빠져 들어가 '그곳'을 거닐며, 책 속의 등장인물과 대화하고, 꿈
속을 떠돌아다니듯 책과 현실을 오가며 책 여행을 했다. 달콤씁싸름한
에스프레소가 그리운 날에는 파리 카페 셀렉트에 머물렀고, 어디론가 도
피하고 싶을 때는 아웃사이더들의 고향 프로빈스타운으로 떠났고, 끝없
이 달리고 싶은 밤엔 시베리아 횡단열차에 몸을 실었다.

전세를 뒤집는 약자의 병법
끝나야 끝난다
| 다카하시 히데미네 지음 | 허강 옮김 | 14,000원 |

일본 최고 권위 문예상인 '고바야시 히데오 상' 수상자인
다카하시 히데미네가 그려 낸 야구와 인생과 승부에 관한 리얼 다큐!

오늘 친 파울볼이 내일 칠 홈런과 차이가 있다면 그건 단 하나, '방향'뿐
이다. 그 미묘한 차이는, 9회말 투아웃 풀카운트에서 극복될지도 모른
다. 그것을 절실히 원한다면, 끝까지 포기하지 않는다면! 도쿄대 진학
률 매년 일등, 고시엔 만년 꼴찌. 공부 최강 야구 최약체 가이세이고 아
이들의 좌충우돌 고시엔 도전기.

마음을 두드리는 감성 언어
단어의 귓속말
| 김기연 지음 | 12,800원 |

카피라이터이자 캘리그라퍼인 작가 김기연은 평범해 보이는 일상의 단어
들을 채집하고, 특유의 감각적인 시선으로 101가지 단어를 재해석한다.
이 책은 단어의 표정을 읽어내고 그려낸 감성 사전이며, 인위적인 옷을 벗
겨낸 단어의 민낯이고, 단어들이 나지막이 들려준 단어의 귓속말이다. '눈
물'로 시작해서 '혁명'으로 끝맺는 이 책은 사소한 낱말에서부터 관념적인
단어와 시대적인 물음까지 포용하며 우리 삶에 메시지를 전한다.